电子琴自学三月通

臧翔翔 编著

U0314627

全国百佳图书出版单位

化学工业出版社

·北京·

图书在版编目（CIP）数据

电子琴自学三月通/臧翔翔编著．—北京：化学工业
出版社，2021.1
　ISBN 978-7-122-38067-8

　Ⅰ．①电…　Ⅱ．①臧…　Ⅲ．①电子琴-奏法-教材
Ⅳ．①J628.16

　中国版本图书馆CIP数据核字（2020）第244189号

责任编辑：李　辉　彭诗如　　　　　　　　封面设计：普闻文化
责任校对：刘　颖

出版发行：化学工业出版社（北京市东城区青年湖南街 13 号　邮政编码 100011）
印　　装：三河市延风印装有限公司
880mm×1230mm　1/16　印张 15¾　字数 493 千字　　2021 年 6 月北京第 1 版第 1 次印刷

购书咨询：010-64518888　　　　　　　　售后服务：010-64518899
网　　址：http://www.cip.com.cn
凡购买本书，如有缺损质量问题，本社销售中心负责调换。

定　　价：58.00元　　　　　　　　　　　　版权所有　违者必究

目录
Contents

乐理基础知识

第一节 音

一、乐音与噪音

声音是由物体振动所产生，振动产生的声波通过空气传播到耳朵，这便是人们听到的声音。根据振动频率以及振动规则与否，声音又分为"乐音"与"噪音"两种。

物体做有规则的振动所产生的音为"乐音"。乐音是构成音乐的主要元素。如钢琴、小提琴、长笛等乐器发出的音均为乐音。

物体做不规则的振动所产生的音为"噪音"。根据振动频率的不同噪音也有高低之分。噪音也是音乐的重要元素之一，如鼓、锣、木鱼、镲等打击乐器均为噪音乐器。特别是在现代音乐中，噪音在音乐中的地位越来越突出。需要注意的是在打击乐器中定音鼓由于其振动规则，所以定音鼓为乐音乐器。

根据乐音的物理属性，乐音有音量、音长、音高、音色四种性质。

音量：指音的强弱，音的强弱取决于振动的幅度。振动幅度越大，音量越强；振动幅度越小，音量越弱。

音长：指音的长短（或音的时值），物体振动持续的时间。决定着音的长短，振动时间越长，音越长；振动时间越短，音越短。

音高：由物体振动的频率决定。振动的频率越高，音越高；振动频率越低，音越低。

音色：指音的色彩，物体的形态、材料、振动方式的不同，音色有所不同。

二、音名、唱名

用于表示乐音固定音高的音级名称为"音名"，分别用七个英文字母C、D、E、F、G、A、B表示。

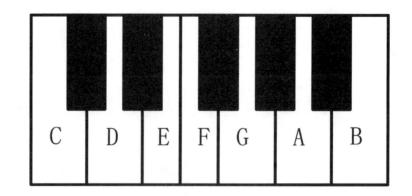

在乐音体系中音名C、D、E、F、G、A、B是固定不变的，用于识谱时演唱的名称为"唱名"，七个基本音级分别用do、re、mi、fa、sol、la、si唱出，简谱用七个阿拉伯数字1、2、3、4、5、6、7表示。唱名会因唱名法（调式）的不同而发生变化。

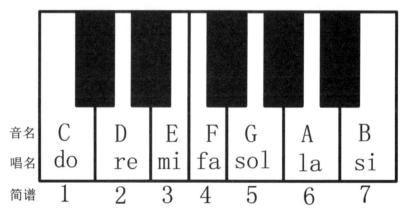

三、乐音体系与音列

体现乐音间相互关系并构成基本乐音的总和称为"乐音体系"。将乐音体系中的音按照高低顺序依次排列称为"音列"。乐音体系中每个音都是一个音级。音级指有一定前后关系的乐音。

在音列中，七个具有独立名称的音称为"基本音级"〔即1（do）、2（re）、3（mi）、4（fa）、5（sol）、6（la）、7（si）〕。

七个字母对应七个基本音级，其他各音则用基本音级的变化形式表示，称为变化音级。将基本音级升高（♯）或降低（♭）后得到的音级即为"变化音级"。

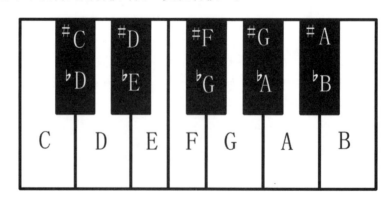

从键盘中可以看出，C音右侧的黑键为#C，表示升高半音。D音左侧黑键为♭D，表示降低半音。

将基本音级重升（升高两个半音）或者重降（降低两个半音）也是变化音级的一种形式。升高两个半音用重升记号"X"表示，降低两个半音用重降记号"♭♭"表示。

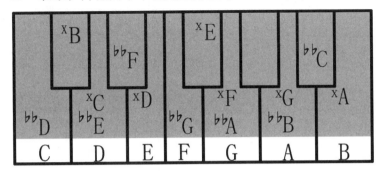

将变化音级还原为基本音级用还原记号"♮"表示，在音符左侧标注还原记号之后，升、降、重升、重降的音符均还原为基本音符。

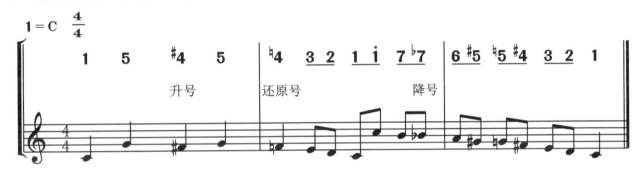

四、半音、全音

半音与全音指的是两音音高之间的距离关系。两音间最小的距离为半音。

从键盘上看，相邻两音之间为"半音"关系。两个半音（两键盘中间隔开一个键盘）为"全音"关系。

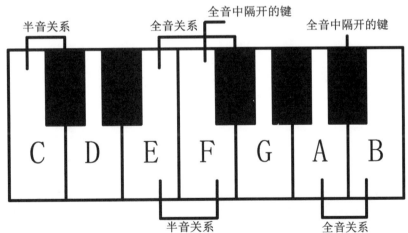

半音与全音又有自然与变化之分，即半音分为自然半音与变化半音，全音分为自然全音与变化全音。

"自然半音"是由相邻两音级构成的半音，两音的音名不同。如E—F、B—C、C—♭D、#F—G等。

"变化半音"是由同一音名的两种不同形式或者隔开一个音级名称所构成的音。如C—#C、E—#E、F—♭G、#F—♭♭A等。

"自然全音"是由相邻两个不同音名的音级构成的全音。如C—D、F—G、E—#F、bE—F等。

"变化全音"是由同一音名的两种不同形式或者间隔开一个音级名称所构成的全音。如C—×C、G—×G、E—bG、B—bD等。

五、音的分组

为了区分不同八度内的七个基本音级，将音列分为若干组。电子琴键盘从左到右依次为：大字二组、大字一组、大字组、小字组、小字一组、小字二组、小字三组、小字四组、小字五组。

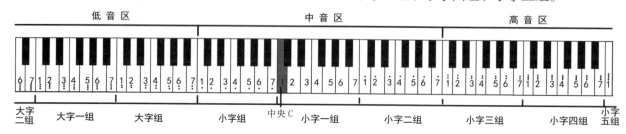

电子琴键盘小字一组为中间区域，小字一组的C（do）为中央C。小字一组向右音越来越高，小字一组向左音越来越低。

从上图中可以看出，小字一组的七个自然音级为中音区，向右在音符上方增加高音点以区分音高，音越高音符上方的高音点越多。向左在音符下方增加低音点以区分音高，音越低音符下方的低音点越多。

每一个分组中的音有固定的音名，小字组的音名用小写字母标记，并在右上方加数字以区分组别；大字组的音名用大写字母标记，并在右下方加数字以区分组别。

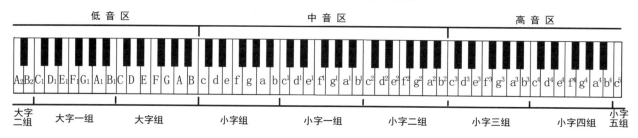

🎼 第二节　记谱法

一、五线谱

用来记载音符的五条平行横线叫做"五线谱"。

五线谱由五条线和由五线所形成的四条间所组成。从下到上，五条线依次为第一线、第二线、第三线、第四线、第五线，第一间、第二间、第三间、第四间。

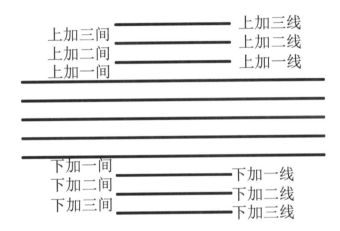

对于音乐来说，只有五线谱中的"五线"与"四间"是不够的，这就需要在五线谱的五线之外增加新的线（短横线）。在五线谱上方加的线称为"上加线"，上加线与相邻线之间形成的间称为"上加间"；在五线谱下方加的线称为"下加线"，下加线与相邻线之间形成的间称为"下加间"。

上加线与上加间的命名方式为：从下到上依次为上加一线、上加二线、上加三线……上加一间、上加二间、上加三间……

下加线与下加间的命名方式为：从上到下依次为下加一线、下加二线、下加三线……下加一间、下加二间、下加三间……

需要注意的是在实际记谱中，上加线与下加线的线要短一些，如下谱例所示。

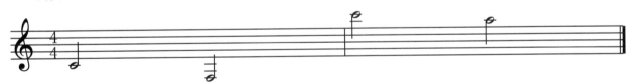

用于记录不同时值长短的符号被称为"音符"。音符由三个部分组成，分别是符头、符杆、符尾。

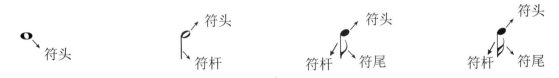

二、简谱

简谱与五线谱一样，是记录音符特性的一种符号，前文已有介绍。简谱较于五线谱来说简易一些，识读较为便捷。

简谱由七个阿拉伯数字构成：1、2、3、4、5、6、7，分别唱作：do、re、mi、fa、sol、la、

si，对应音名：C、D、E、F、G、A、B。

三、音符的名称与时值划分

1. 音符的名称

简谱音符与五线谱音符的名称相同，分别为：全音符、二分音符、四分音符、八分音符、十六分音符、三十二分音符等。

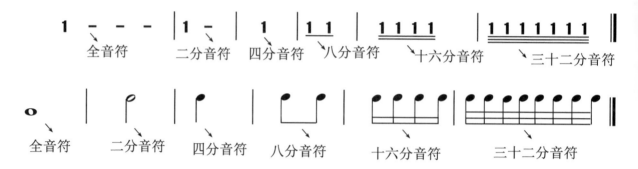

2. 音符的时值划分

"时值"是计算单位拍时间长度的统称，表示该音符单位拍内需要演奏的时间长度。

简谱的时值是通过音符右侧的增时线（短横线）或音符下方的减时线（短横线）改变。

增时线是在音符右侧增加短横线，表示音符时值增加，每增加一条增时线，则增加一个单位拍。如"1（do）"的右侧增加一条增时线表示增加一拍，"1 -"为二拍，"1 - -"为三拍，"1 - - -"为四拍。

减时线是在音符下方增加短横线，表示音符时值减少，每增加一条减时线，则音符时值减少一半。如"1（do）"为四分音符，以4/4拍（表示以四分音符为一拍每小节四拍）。在"1"的下方增加一条减时线"1（do）"为八分音符，表示为半拍（0.5拍），增加两条减时线（"1"）为十六分音符，表示为四分之一拍（0.25拍），依此类推。

五线谱音符不同的名称对应不同的音符时值，通过符尾的增加与减少改变音符时值。每增加一条符尾，音符的时值减少一半，符尾越多，时值越短。

一个音符的时值按照二等分的原则划分，如一个二分音符的时值等于两个四分音符；一个八分音符的时值等于两个十六分音符。从中可以总结出音符的数字越大，时值越短的规律。

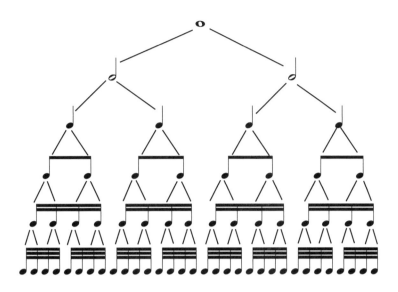

四、谱号与拍号

1. 谱号

五线谱中各线与间具体记录的音高由谱号决定。电子琴常用的谱号有高音谱号和低音谱号。根据谱号确定其中某一条线的音高之后便可以推断出其他线与间上相应的音。

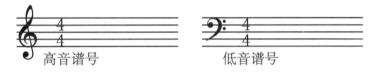

 高音谱号 低音谱号

谱号与五线谱结合之后为"谱表",分为高音谱表与低音谱表。

由五线谱加高音谱号组成的谱表为"高音谱表"。谱号从五线谱的第二线开始,并与第二线相交四次,将第二线定名为"g¹"。根据第二线音高定为g¹的原则可以依次推断出其他线与间上的音高。

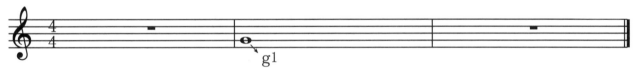

$g1$

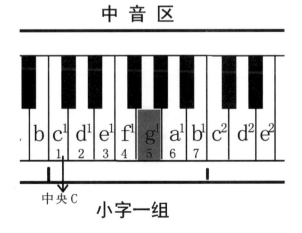

g^1唱"sol"，音名为G，简谱标记为"5（sol）"，在电子琴键盘中的位置如下图。

根据高音谱表五线谱第二线音高为小字一组的"sol（简谱：5）"，可以推断出五线谱高音谱表上其他音的位置。

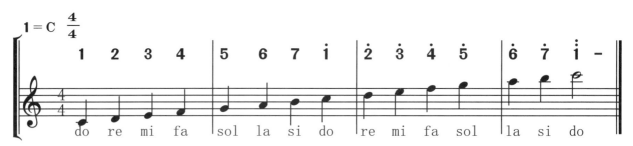

由五线谱加低音谱号组成的谱表为"低音谱表"。低音谱号写在五线谱第四线中间，表明第四线的音名为"f"，亦被称为"F"谱号。根据这一规律可以依次推断出五线谱中其他各线与间上的音。

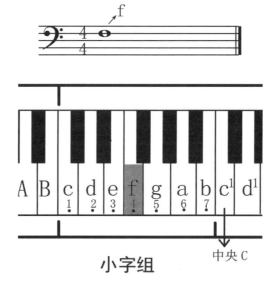

小字组

f 唱"fa"，音名为F，简谱标记为"4（fa）"，在电子琴键盘中的位置如下图。

根据低音谱表中第四线音高为小字组的"fa（简谱：$\overset{\cdot}{4}$）"，可以推断出五线谱低音谱表上其他音的位置。

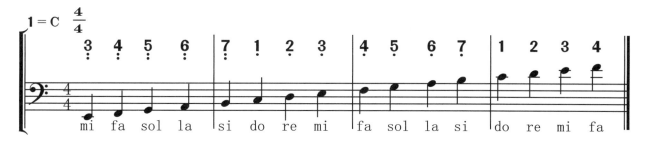

2. 拍号

按照一定的规律将固定时值的音符组合起来称为"拍子"。用于表示不同拍子的记号称为"拍号"。

常用的拍子有2/4拍、3/4拍、4/4拍、3/8拍、6/8拍等。

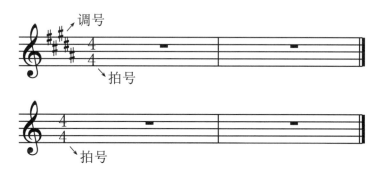

① 2/4拍读作四二拍，表示以四分音符为一拍，每小节二拍。

② 3/4拍读作四三拍，表示以四分音符为一拍，每小节三拍。

③ 4/4拍读作四四拍，表示以四分音符为一拍，每小节四拍。

④ 3/8拍读作八三拍，表示以八分音符为一拍，每小节三拍。

五线谱中的拍号与简谱中的拍号相同，区别在于五线谱中的拍号标记在五线谱调号（升、降号）的右侧，C调没有调号（升、降号）则标于谱号的右侧旁边。

五、小节与小节线的类型

划分小节的方式有三种，乐曲进行中使用小节线，段落结束处用段落线，乐曲终止时用终止线。

小节线是标注于乐谱中的竖线，小节是乐曲中节拍有规律交替出现的基础，用小节线分隔开。

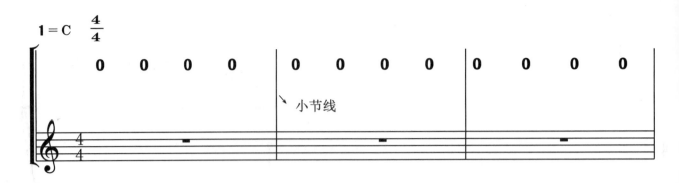

段落线是标注于五线谱中的双竖线。一般情况下乐曲一段结束用段落线分隔开，以起到提示的作用。

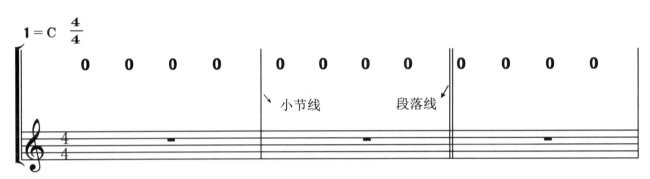

终止线标注于乐曲的结束处，以一粗一细的双竖线标记。

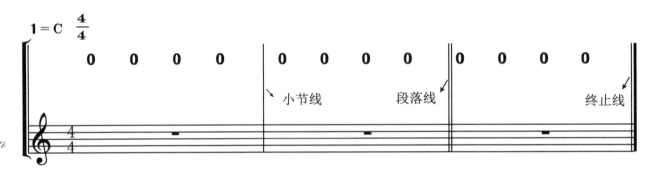

六、弱起小节

乐曲开始的第一小节是一个不完整的小节，第一个音从弱拍开始，或者从强拍的弱位开始称为"弱起小节"。一般情况下，乐曲为弱起小节的乐曲最后一小节也为不完整小节，最后一小节与第一小节组合成一个完整小节的拍值，所以计算小节时弱起小节不算第一小节，第一小节从弱起后的第一个完整小节开始。

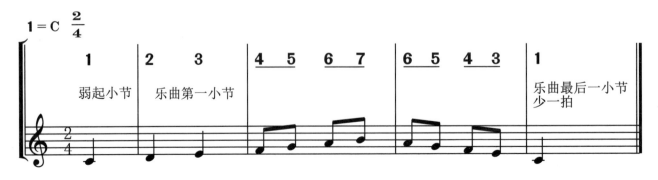

七、常用的节拍类型

1. 一拍子

每小节中只有强拍而没有弱拍的拍子称为"一拍子"，一拍子多用于戏曲或说唱音乐中，在戏曲中被称为"有板无眼"。

我是中国人

孙花满 词
金国贤 曲

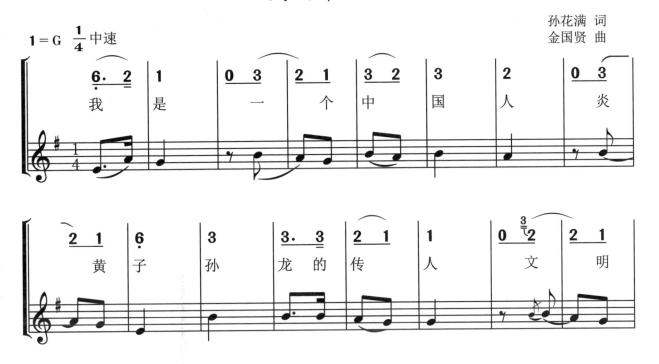

2. 单拍子

每小节只有一个强拍的拍子称为"单拍子"。单拍子包括二拍子、三拍子两种。二拍子包含一强一弱，三拍子包含一强两弱。

二拍子的类型有：四二拍、二二拍、八二拍等。

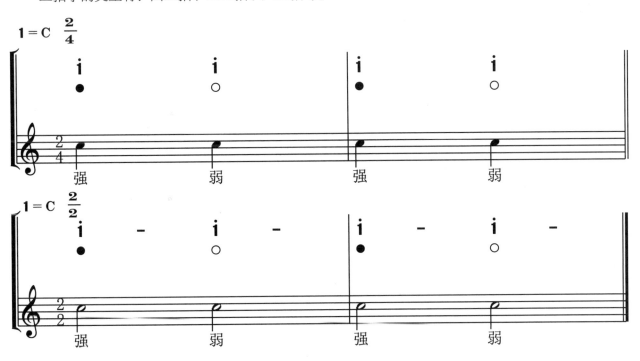

三拍子的类型有：四三拍、八三拍等。

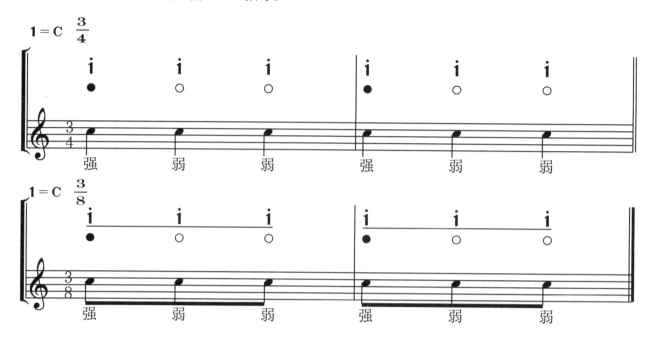

3. 复拍子

由两个或者两个以上相同的拍子组合而成的拍子称为"复拍子"。复拍子中增加了一个次强拍，常用的复拍子有四四拍与八六拍。

四四拍由两个二拍子组成，强弱规律为：强—弱—次强—弱（●—○—◗—○）。

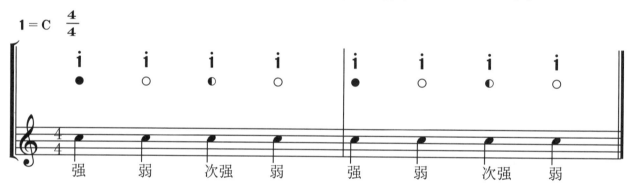

八六拍由两个三拍子组成，强弱规律为：强 — 弱 — 弱 — 次强 — 弱 — 弱（●—○—○—◗—○—○）。

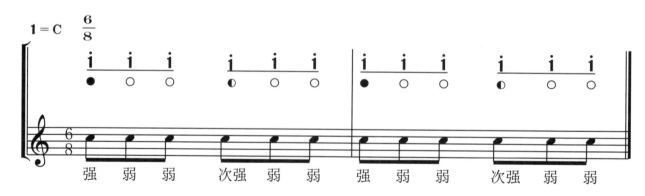

4. 混合拍子

每小节由两种或两种以上不同的单拍子组成的拍子称为"混合拍子"。常见的混合拍子有五拍子

和七拍子。根据单拍子的不同组合情况，混合拍子的组合情况也有所不同。

五拍子有两种组合形式：3+2或2+3，即每小节的节拍规律为一个三拍子加一个二拍子或者一个二拍子加一个三拍子。

五拍子的强弱关系为：

① 强—弱—弱—次强—弱（●—○—○—◐—○）；

② 强—弱—次强—弱—弱（●—○—◐—○—○）。

七拍子有三种组合方式：3+2+2、2+2+3、2+3+2。

七拍子的强弱关系为：

① 强—弱—弱—次强—弱—次强—弱（●—○—○—◐—○—◐—○）；

② 强—弱—次强—弱—次强—弱—弱（●—○—◐—○—◐—○—○）；

③ 强—弱—次强—弱—弱—次强—弱（●—○—◐—○—○—◐—○）。

5. 交替拍子

在整首乐曲中，采用两种以上不同的拍子交替出现，称为"交替拍子"。

交替拍子分为两种情况：一是各种拍子有规律地循环出现；二是各种拍子无规律自由地出现。

6. 散拍子

散拍子又称为"自由拍子"，指乐曲中对节拍的强弱规律、节奏、速度等没有要求，根据演唱（奏）者对音乐的理解自由处理。自由拍子一般在乐曲上方用"廾"表示。

富饶辽阔的阿拉善

蒙古族民歌

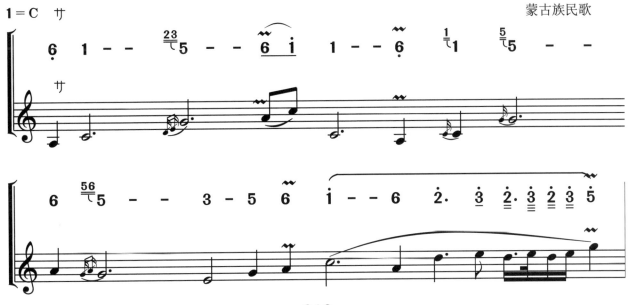

八、反复记号

为了在记谱时保持谱面整洁，简化记谱从而方便记忆，将重复的部分用略写记号标记。音乐中的反复用反复记号表示，反复记号内的音乐要重新演奏（唱）一次。

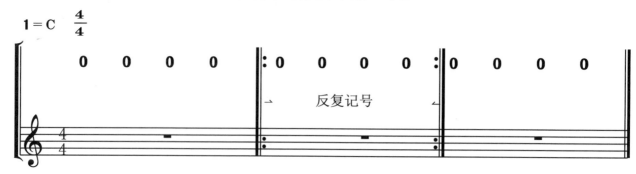

常用的反复类型有：

反复类型1：

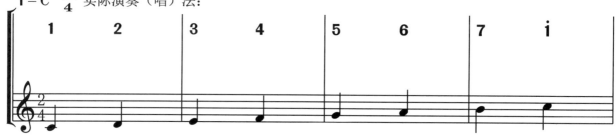

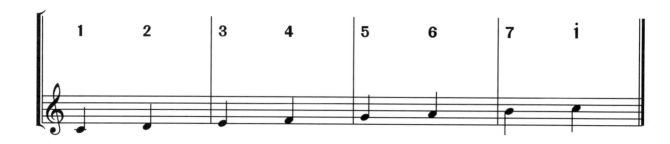

反复类型2：

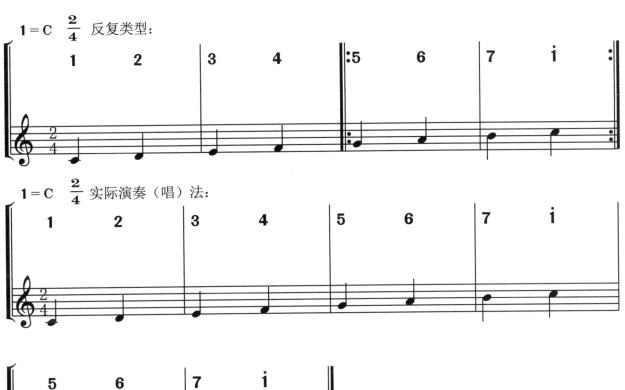

反复类型3：

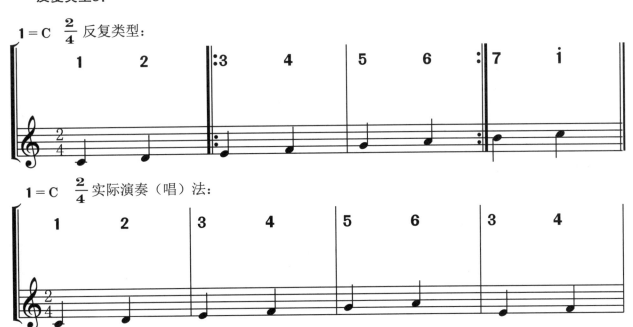

反复类型4:

1 = C $\frac{2}{4}$ 反复类型:

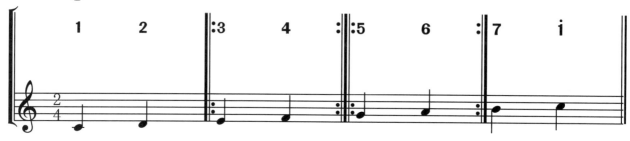

1 = C $\frac{2}{4}$ 实际演奏（唱）法:

反复类型5:

若反复后的结尾有所不同，可以使用"跳房子"记号跳过不同的部分。

```
┌1.              ┌┃2.
```

跳房子中的1表示第一次结尾，2表示第二次结尾。如果多次反复可以同时标注次数。

```
┌1.2.3.          ┌┃4.
```

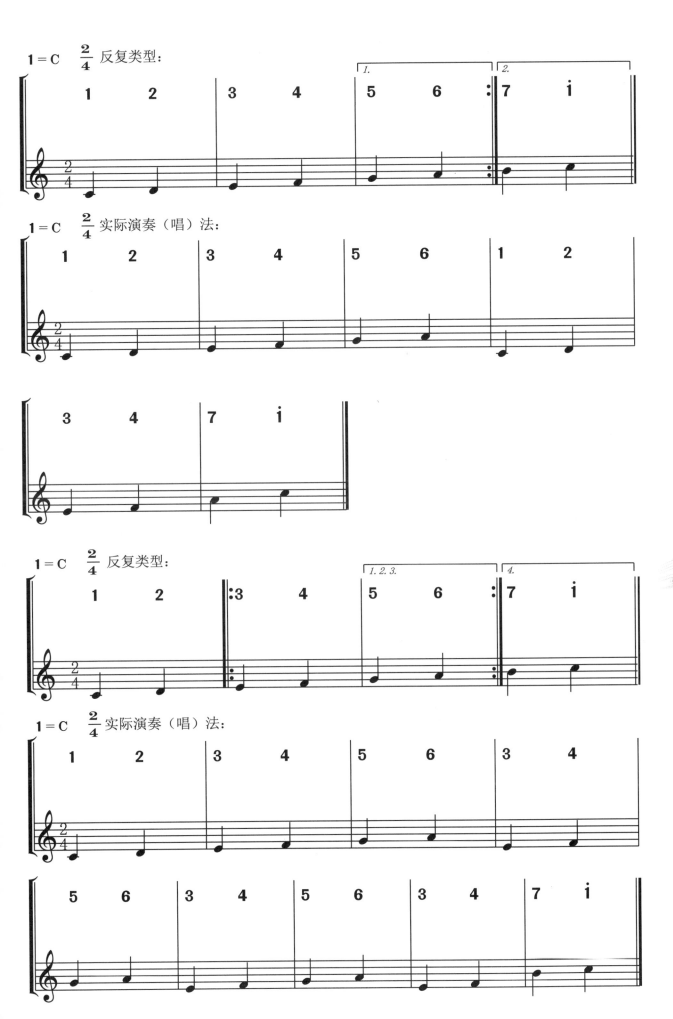

在乐曲小节某处或者结尾处标有D.C.记号的，表示为"从头反复"，反复到"Fine"处结束。

反复类型7：

在乐曲小节某处或者结尾处标有D.S.记号的，表示为"从记号处反复"，该记号为"𝄋"，反复到"Fine"处结束。

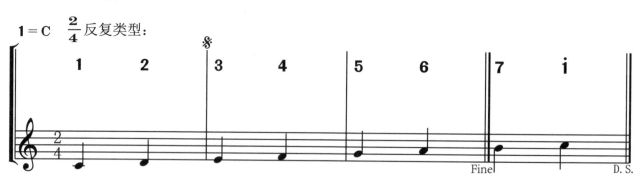

1 = C 2/4 实际演奏（唱）法：

反复类型8：

反复过程中若有些部分不需要反复，则使用"跳过"记号跳过不要反复的部分，跳过记号为"⊕"，表示两个跳过记号（⊕……⊕）中间的内容跳过不反复，直接进行到结尾处。

1 = C 2/4 反复类型：

1 = C 2/4 实际演奏（唱）法：

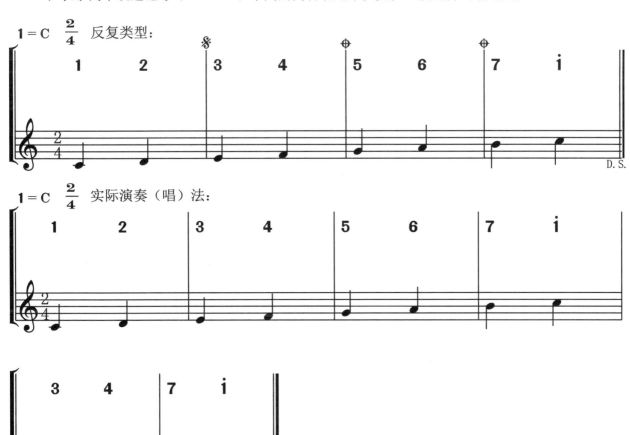

反复类型9：

任意反复记号，在任意反复记号内的音符根据演奏（唱）的需要任意进行反复。

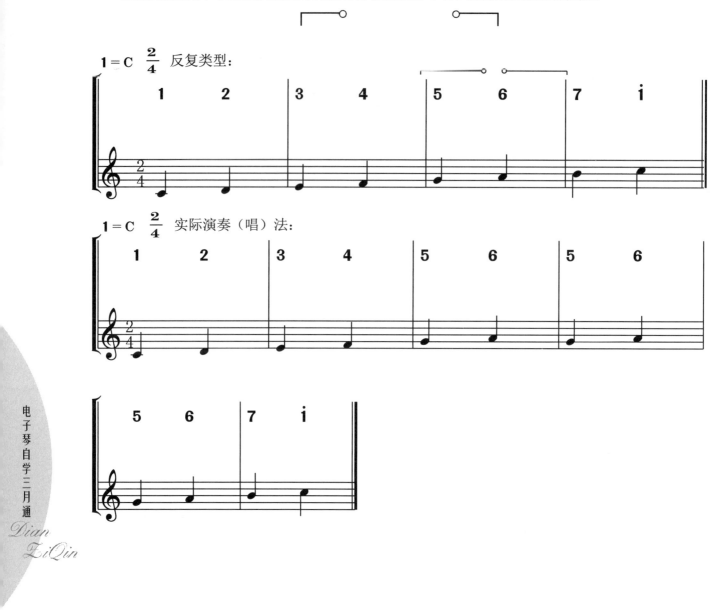

电子琴基础入门

🎼 第一节　电子琴的选购与保养

电子琴是一种电子合成器的键盘乐器，它采用集成电路，配置声音记忆存储器（波表），将各类乐器的声音波形储存起来，并在演奏时实时输出音色。

电子琴发展得非常快，时至今日电子琴的各项功能日趋完善。音色和节奏由最初的几种发展到几百种。除寄存音色外，电子琴还可通过插槽外接音色卡。合成器的某些功能，如演奏程序记忆、音色编辑修改、编配节奏、多轨录音等也被运用到电子琴上。

电子琴的发明极大地推动了世界流行音乐的发展，并且使人们可以更加便捷地演奏出丰富的音色，帮助人们通过音乐表现自己的情感。

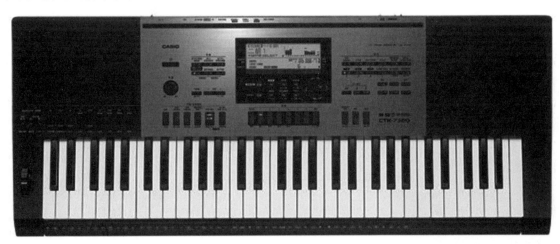

电子琴的选购一般推荐中档以上的，价格在2000元人民币以上，特别是参加表演的业余演奏者。价格过低的电子琴一方面质量、材质较差，另一方面这种电子琴不是靠波表发音，而是靠FM发音，效果非常差，长期使用不但不能培养学琴兴趣反而可能会使学习者产生厌烦的心理。

（1）选购电子琴需要注意外观、扬声器功率大小和键盘力度感应灵敏度，功能布局的合理性以及音色、伴奏曲风的扩展性和演奏效果等。

（2）中档电子琴的键盘一般有61~88键，如果考级，最好选购61个标准键（或以上）的电子琴。

（3）检查所有的操纵部分如按键、拉杆、旋钮等，看是否有异常现象。这部分检查很重要，因为它直接影响到演奏。

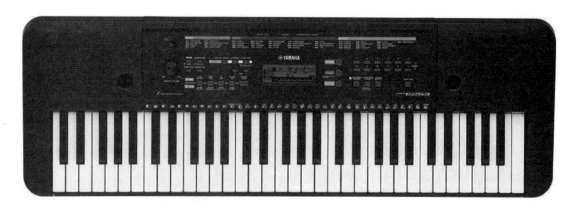

（4）将电子琴连接上电源试弹，检查键盘是否有键接触不良或灵敏度较差的问题。

电子琴在保养方面要注意，弹奏电子琴时要避免电子琴发生猛烈震动；保持清洁，不要让灰尘进入电子琴琴体，如果灰尘过多会导致键盘的灵敏度下降。

对电子琴进行清洁时要避免接触水，避免使用湿抹布进行擦拭。电子琴应放在干燥处，防止电子部件受潮，切不可在琴上放置带水物品，以免水渗入琴内造成电子琴损坏。

接电源时要特别注意选用合适的交流适配器，不然容易烧坏电子琴。在接电源前注意把电源开关关掉。

第二节　电子琴的演奏与指法标记

一、演奏姿势

1. 坐姿

在采用坐姿演奏电子琴时，应选用合适高度的琴凳，并将琴身调整到合适的高度；腰部挺直，坐于电子琴键盘"小字一组"位置（电子琴中间显示屏的位置）；肩膀放松，胳膊自然下垂、放松，双腿自然并拢。

2. 站姿

站立的位置与坐姿相同，站在电子琴中间位置（电子琴显示屏中间）；双脚自然并拢，手臂自然下垂、放松。注意根据个人身高调整电子琴支架的高度。

二、手型与指法标记

1. 手型

在演奏时，手臂的形状保持弧形，手指自然弯曲；手掌撑住不可塌陷，掌心像是握住一个乒乓球，保持弧形；指尖触键，不可用指甲盖或指腹触键。

注意手指要放松，不可僵硬，弹奏时手臂与肩膀要同时保持放松。

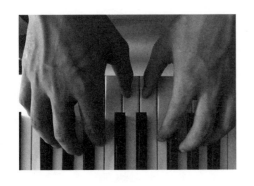 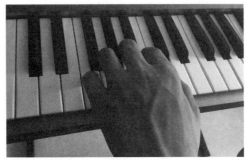

2. 指法标记

指法标记是指标注音符用哪只手指弹奏的数字，在简谱中分别在音符上方用一、二、三、四、五表示，在五线谱中分别在音符上用1、2、3、4、5表示。当乐谱中的音符上标注有相应的数字时，需要按照数字标注的指法弹奏。

① 拇指：简谱标记为"一"，五线谱标记为"1"。

② 食指：简谱标记为"二"，五线谱标记为"2"。

③ 中指：简谱标记为"三"，五线谱标记为"3"。

④ 无名指：简谱标记为"四"，五线谱标记为"4"。

⑤ 小指：简谱标记为"五"，五线谱标记为"5"。

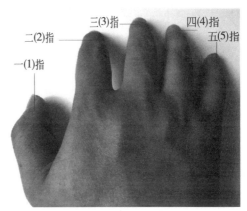

𝄞 第三节　电子琴的触键方式与功能键

一、电子琴触键方式

触键方式也就是手指与键盘接触的方式，使用不同的触键方式，演奏相同的曲子会带来不同的音乐效果。触键的效果很多时候取决于手腕的放松程度，所以在演奏时一定要注意手指、手腕与肩膀是否足够放松。

1. 抬指

抬指是指在保证手型不变的基础上将手指高高抬起，这是专为锻炼手指的独立性以及力度而设置的弹奏方法，主要用于弹奏《哈农钢琴练指法》，通过高抬指的长期练习可以有效训练各个手指的控制与协调能力。

2. 断奏

断奏是指不将音符的时值演奏满，只演奏音符时值的三分之一左右的长度，例如一个一拍的"断奏"音符，只弹奏0.3拍左右的时间。弹奏时就像指尖触碰了针尖，一触便立即抬起手指，就像袋鼠走路一跳一跳的感觉。对于断奏来说，发音必须短促有力。

3. 连奏

连奏是指连贯地、不间断地奏出旋律中的每一个音。新的音要在不知不觉中弹出来。手腕放松向下落时指尖站稳，力度集中到指尖，使声音饱满悦耳。手腕仍在低位时下一个手指不需要用力弹，要稍靠近琴键触键，指尖保持弯曲，只靠手腕轻轻带起的力量发声。

二、电子琴的功能键

电子琴的功能键是指通过选择不同的按键功能产生不同效果的按钮。电子琴的功能键一般可以分为以下几个区：

节奏选择、音色选择、开关、音量、输出音响、参数显示、键盘、滑音等。不同款的电子琴，相应的功能与各功能的位置有所不同；电子琴价位的不同，相应的功能也会有所增减。

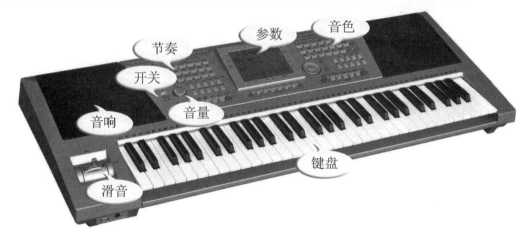

单手练习　第三周

第一节　右手单音练习

　　右手单音练习是针对右手的单独训练，通过练习能够掌握音符的基础知识以及熟悉音符与对应电子琴键盘位置的相关知识。同时通过循序渐进的练习达到训练手指弹奏技巧的目的，让电子琴爱好者能够快速上手弹奏乐曲。

　　本节主要包含的知识点有：

　　（1）右手简谱音符与五线谱音符；

　　（2）右手基本音符与电子琴键盘的对应位置；

　　（3）音符时值等乐理知识；

　　（4）穿指法与跨指法的特点。

一、右手单音基础练习

　　练习1：

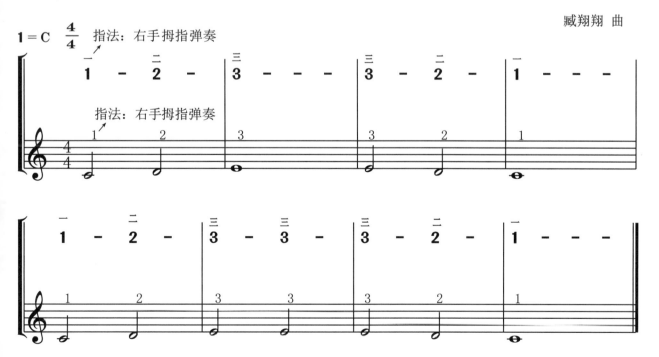

臧翔翔　曲

音乐小贴士:

练习1中，有三个音符，分别为"do（1）、re（2）、mi（3）"，对应在电子琴键盘的位置如下图所示:

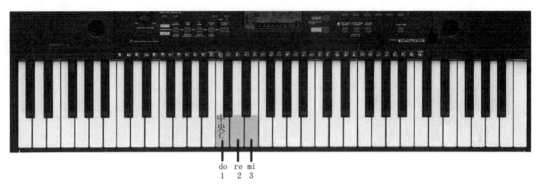

五线谱下加一线是电子琴键盘的"中央C"，在练习1中唱"do"，依次向上第一间唱"re"，第一线唱"mi"。

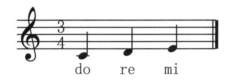

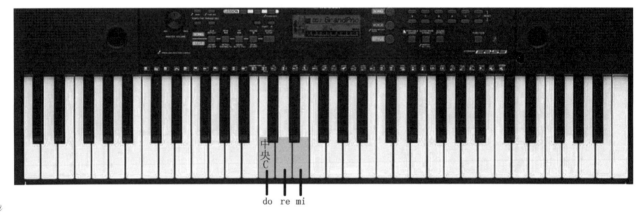

练习要领:

练习1中有3个音，分别用右手的一指、二指、三指按照顺序依次弹奏。音符上方均标有对应的指法标记，弹奏时要严格按照指法弹奏。

弹奏乐曲时，注意手型，初学者常见的错误手型有:

（1）手指僵硬，翘手指；（2）手掌塌陷；（3）指肚触键；（4）手指没有弯曲；（5）耸肩；（6）弹奏时抖手腕。

初学者在练习阶段切记避免出现以上6种常见的错误手型，要做到:（1）从肩膀到手指尖做到放松，慢速弹奏即可有效地解决翘手指的问题；（2）手掌要撑住，如同掌心握着一个乒乓球，掌心呈半圆状；（3）手指触键的方式是指尖触键，切不可用手指的指甲或指肚触键；（4）正确的手型手指是自然弯曲的，有弯曲的弧度，不可出现手指"直"或呈"90度"弯曲状态；（5）肩膀要自然放松，不能一弹琴就将肩膀耸起，导致手臂与手指僵硬；（6）弹奏时手腕要自然放松，用手指触键弹奏，不能抖动手腕。

练习2：

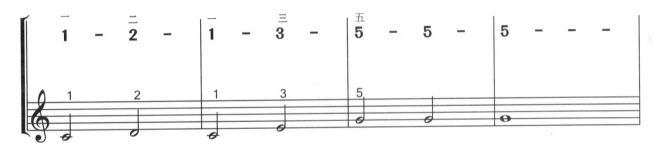

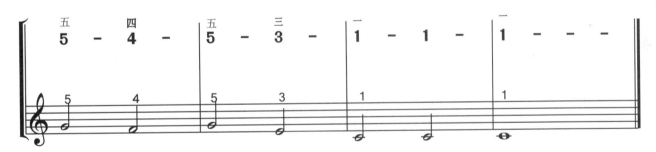

音乐小贴士：

练习2中，简谱音符上方的"四""五"与五线谱音符上方的"4""5"表示该音符分别用右手的四指与五指弹奏。音符"fa""sol"分别对应电子琴键盘位置如下：

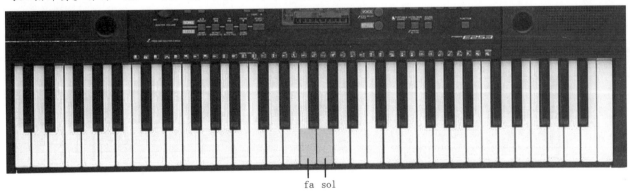

练习3：

欢乐颂

贝多芬 曲

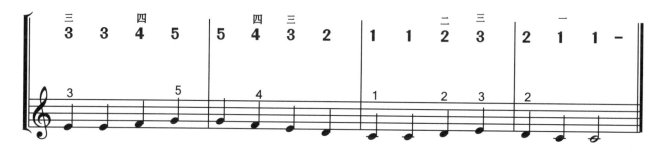

音乐小贴士：拍号、调号

拍号：标注于乐曲开始处以分数（4/4）形式存在的符号，读作四四拍，表示以四分音符为一拍，每小节有四拍。常见的节拍有4/4、2/4、3/4、3/8、6/8等。

调号：简谱中标注于乐曲开始处表示调性的符号（1＝C）。1＝C表示为C调，不同的调性，相同的音阶在电子琴键盘上对应的键盘位置有所不同。五线谱的调性用升（＃）降（♭）号标注于五线谱谱号与拍号之间，没有升降号的乐曲为C调。

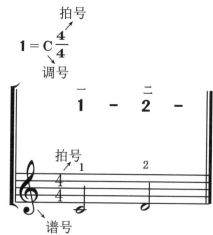

练习4：

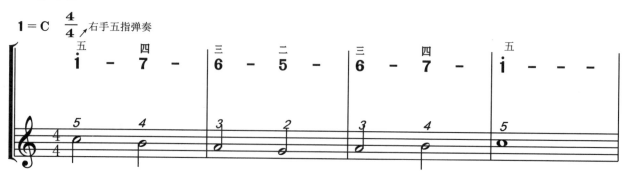

028

音乐小贴士：乐谱与键盘的音区

练习4中出现了两个新的音符"la（6）""si（7）"。1（do）的上方加一个点表示为小字二组的do，对应位置如键盘图所示：

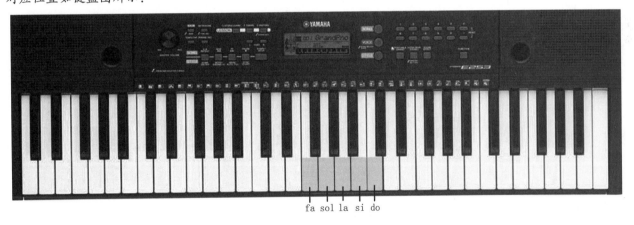

fa sol la si do

二、穿指法、跨指法练习

1. 穿指法

将"一"指从"二"指或"三"指下穿过以弹奏后面的音符。

右手穿指法一般运用于上行音阶进行中，一指从二指或三指下方快速地穿过。手指穿过时要快，不可停顿，否则会造成节奏

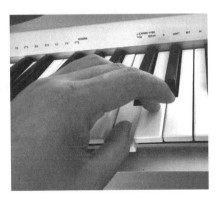

的错误。

左手穿指法一般用于下行音阶进行中，同样是一指从二指或三指下穿过。

2. 跨指法

将"二"或"三"指从"一"指上方跨过以弹奏后面的音符。

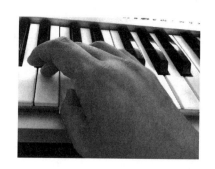

右手跨指法一般运用于下行音阶进行中，二指或三指从一指上方快速地跨过，跨过时速度要快，保持住手型。

左手跨指法一般运用于上行音阶进行中，二指或三指从一指上方快速地跨过。

无论是弹奏穿指法还是跨指法，均要保持指尖触键，手指自然弯曲站立，手掌撑住呈"半圆"状，手指、手掌、手臂、肩膀保持放松状态，不可僵硬。

练习5:

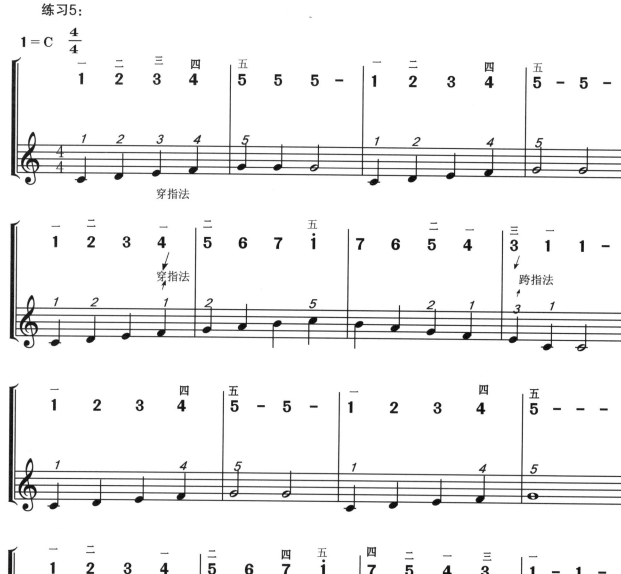

练习6：

小星星

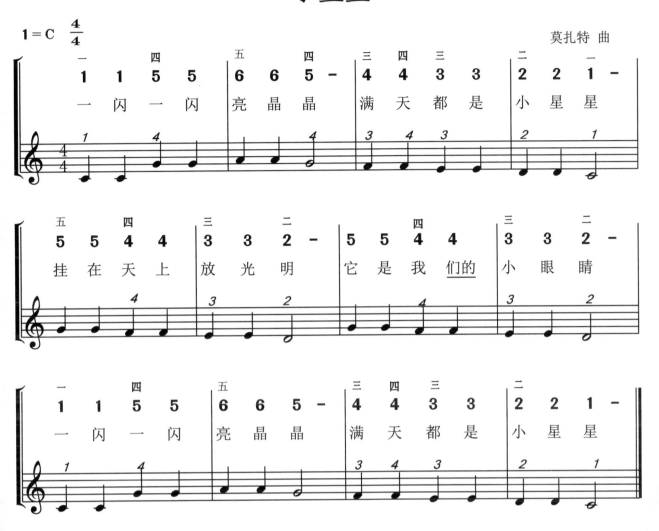

1 = C 4/4

莫扎特 曲

练习要领：

　　练习6是一首耳熟能详的儿童歌曲，旋律以四分音符为主，其中也出现了二分音符。弹奏时注意四分音符的时值为一拍，二分音符的时值为二拍。

　　第一小节用到了"扩指法"，扩指法是对手指的扩张，如第一小节第三拍音"sol"正常的指法用"五指"弹奏，而现在用"四指"弹奏，用扩指法的目的是留出五指以弹奏第二小节中的"la"音，弹奏时注意音符上方的指法标记。

第二节　左手单音练习

　　左手单音练习是针对左手的单独训练，通过练习掌握左手音符与对应电子琴键盘位置的知识点，解决左手弹奏中手指僵硬或难以"控制"的问题，通过循序渐进的练习来达到提升左手指弹奏技巧的目的。

　　本节主要包含的知识点有：

　　（1）认识五线谱低音谱号与低音谱表上的音符；

（2）简谱中不同音区的音符；

（3）不同音区与电子琴键盘的位置。

练习7：

练习要领：

　　练习7是左手小字组的音阶练习，以二分音符为主，五个音分别用左手弹奏，左手五指弹奏"do"，四指弹奏"re"，依此类推。四指、五指初练阶段较难控制，特别容易出现手型变形或翘手指的问题。所以练习时注意手指的放松，要慢速弹奏，速度越慢，越能够起到锻炼手指力度的效果。

音乐小贴士：五线谱中的低音谱号与音符

低音谱号：在五线谱中低音谱号为：

$9\colon$

低音谱号中的音符：五线谱谱号为低音谱号时，五线谱线与间上的音如下所示：

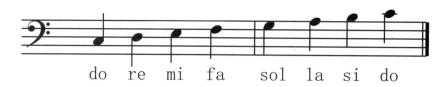

低音谱号中音符与简谱对应关系为：

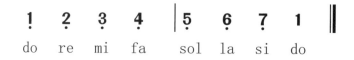

音区与键盘对照图：

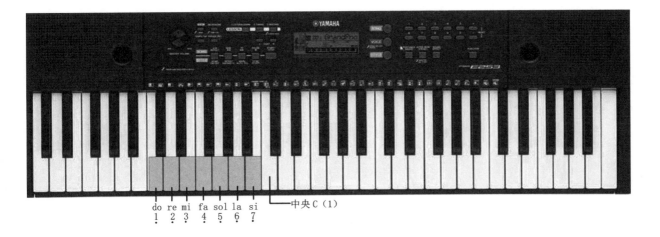

练习8：

练习9：

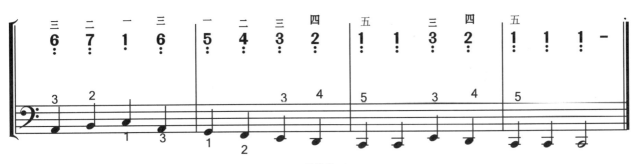

音乐小贴士：音区与键盘对照图

小字组左侧为大字组，简谱中在音符下方加两个低音点。

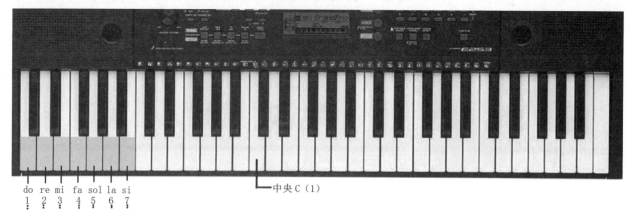

双手配合练习 第四周

🎼 第一节　双手交替练习

　　双手交替练习是在掌握单手练习的基础上进行的双手配合弹奏的练习。通过练习获得左右手交替弹奏的能力，同时锻炼识读左右手音符的能力。

　　本节中主要包含的知识点有：

　　（1）认识大谱表；

　　（2）认识八分音符与减时线；

　　（3）掌握五线谱音符组成部分的名称。

双手交替练习要领与要求：

　　双手交替弹奏要求双手能够轮流弹奏同一首乐曲的不同旋律。双手交替弹奏时小节之间的衔接要快，初练阶段会有停顿的现象，要慢速练习，待熟练之后逐渐加快速度，直到能够做到双手交替自然无痕，与单手弹奏的音响效果相同。

　　练习1：

　　1 = C　4/4

（五线谱双手交替练习谱例）

大谱表又称为"钢琴谱表"，由两行乐谱组成，用大括弧连接在一起。上方乐谱由右手弹奏，下方乐谱由左手弹奏。

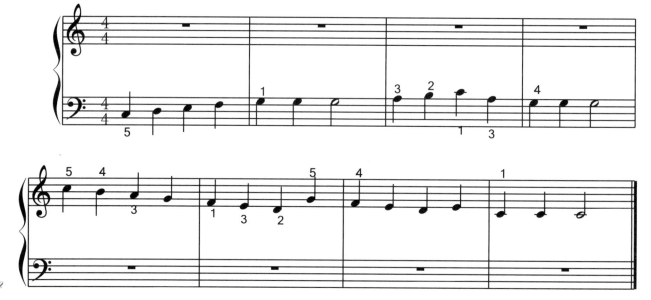

练习2:

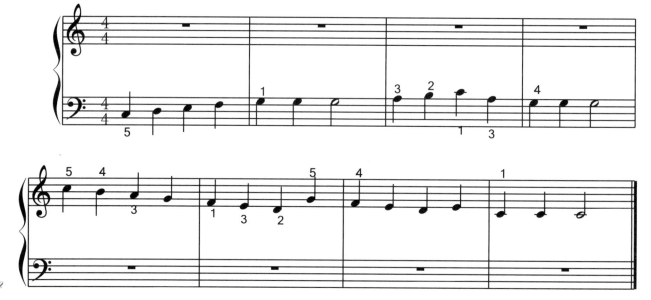

音乐小贴士: 五线谱大谱表

五线谱的大谱表由两行五线谱组成，用大括弧连接在一起。上方乐谱由右手弹奏，一般使用高音谱号，下方乐谱由左手弹奏，一般使用低音谱号。

右手演奏谱:

左手演奏谱:

练习3:

1 = C 3/4

练习4:

欢乐颂

1 = C 4/4

贝多芬 曲

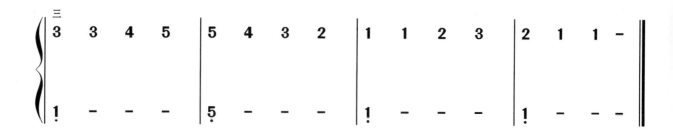

音乐小贴士: 减时线

音符下方的横线称为"减时线"，增加一条减时线，音符时值减少一半。加一条减时线的音称为"八分音符"。

二　三　四
2　3　4　3　1
减时线

练习5：

臧翔翔 曲

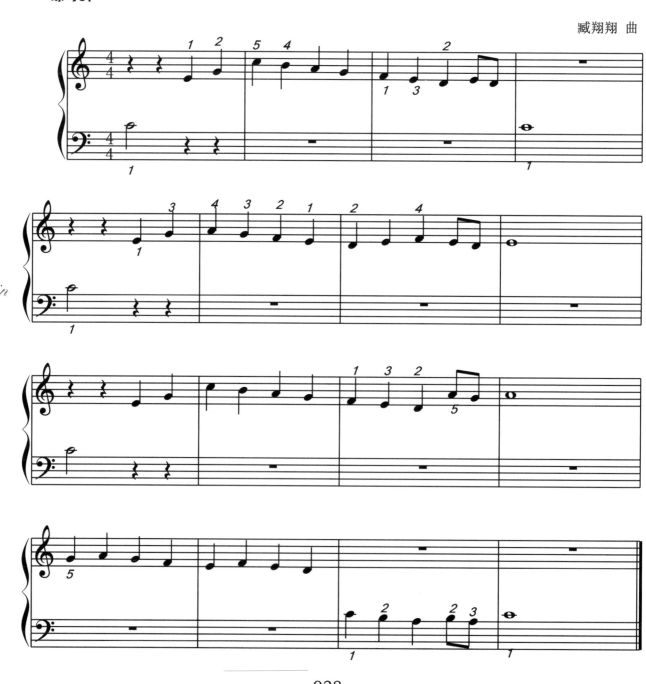

练习6:

雷格泰姆舞

1 = C　4/4

选自《汤普森》

练习要领:

练习6第一小节中的"do",右手一指,第5小节左手的"do"用左手一指弹奏,"si"用左手二指弹奏,依此类推。

练习7：

排　　钟

选自《汤普森》

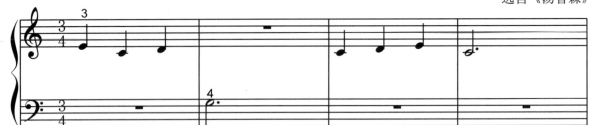

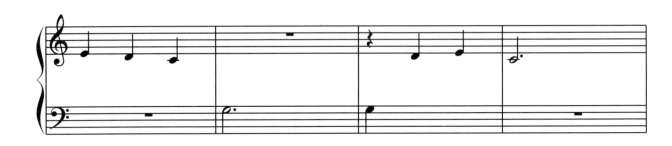

音乐小贴士：附点二分音符

　　在附点二分音符中，附点表示延长二分音符一半的时值。在练习7中，二分音符为二拍，延长一拍，所以练习7中，附点二分音符为三拍。

练习8：

捉人游戏

$1 = C$　$\dfrac{2}{4}$

选自《汤普森》

1 2	3 2	1 0	0 0	0 0
0	0	0 5̣	6̣ 1	5̣ —

电子琴自学三月通

Dian ZiQin

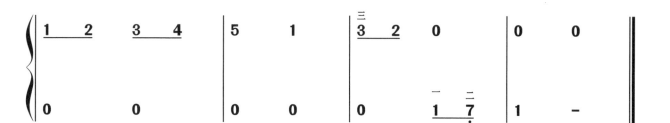

练习9:

十个小印第安人

印第安民歌

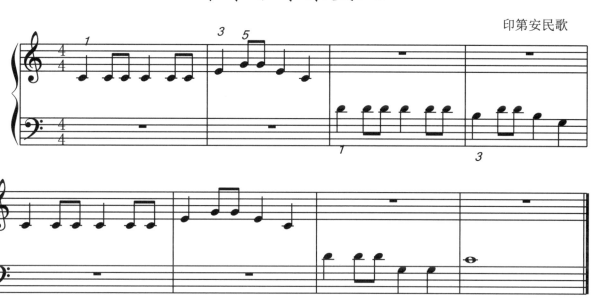

练习10:

祝愿星

1 = C 2/4

德国民歌

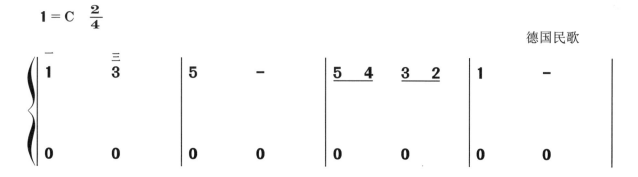

练习要领:

　　练习10中的音符有二分音符、四分音符、八分音符，弹奏时注意不同音符时值的转换。初学阶段很多学员容易将八分音符时值弹成四分音符，这需要读者朋友注意。第9小节至第12小节双手同时弹奏同样的音符，但是音区不同，左手弹奏"小字组"，右手弹奏"小字一组"。

第二节　双手同时弹奏

　　双手同时弹奏是双手交替弹奏的进阶，能够流畅地进行双手交替弹奏后便可以进行双手同时弹奏。双手同时弹奏的难度更大，同时音乐音响也更丰富，更悦耳，能弹奏出旋律对比与配合的效果。

　　双手弹奏不同旋律时要先分手练习，单独练习右手或左手，待单手旋律熟练之后再合手弹奏。

　　双手同时弹奏旋律与节奏均有所不同，要清晰地知道不同时值的对应关系，例如：当右手为四分音符左手为八分音符时，右手弹奏一个四分音符左手要对应弹奏两个八分音符，反之亦然。

练习11:

练习12：

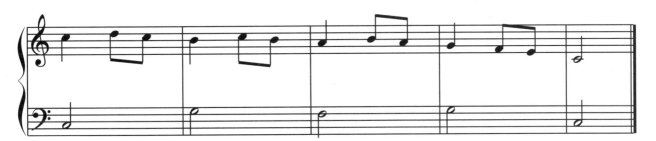

练习13：

小红帽

1 = C 2/4

巴西儿歌

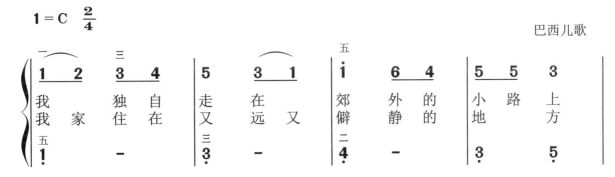

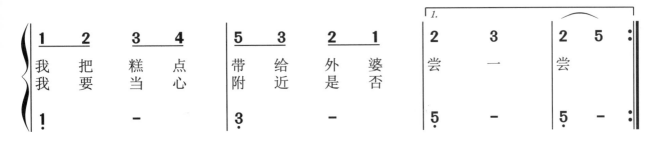

我 要 赶 回 家 同 妈 妈 一 起 进 入

甜 蜜 梦 乡

练习14:

希望与你同行

1 = C 4/4

申杰英 词
龚耀年 曲

略表 一寸 心　献上 一片 情　风雨 同舟 永不 相忘　深厚的 情 谊

一百次 祝 愿　一百次 叮 咛　努力 求学 报效 祖国　铭记 在 心

Fine

希望 啊希 望　希望 与你 同行　希望 啊希 望　希望 与你 同行

希望 啊希 望　希望 与你 同行　希望 啊希 望　希望 与你 同行

D.C.

练习15：

练习曲

1 = C 2/4

臧翔翔 曲

045

练习16：

丰收之歌

1 = C 2/4

丹麦儿歌

田 野 里 庄 稼 都 已 收 割 完 毕

大 麦 小 麦 收 进 仓 库 干 草 堆 成 堆

田 野 里 庄 稼 都 采 果 的 劳 动 者

不 会 白 流 汗 新 摘 的 果 儿 我 们 大 家

都 来 尝 一 尝

基础节奏练习

第五周

🎼 第一节　基础节奏练习

基础节奏练习是节奏型的巩固练习，是将多种节奏型在同一首乐曲中进行综合练习，以检验节奏型的掌握程度以及手指的控制能力。

本节中主要包含的知识点有：

（1）十六分音符及其时值；

（2）右手不同时值音符的巩固练习；

（3）左手不同时值音符的巩固练习；

（4）双手不同时值音符节奏型的交替练习；

（5）附点音符及其练习要点。

一、右手练习

练习1：

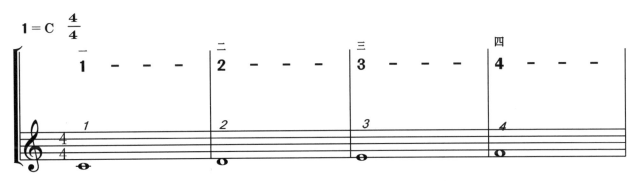

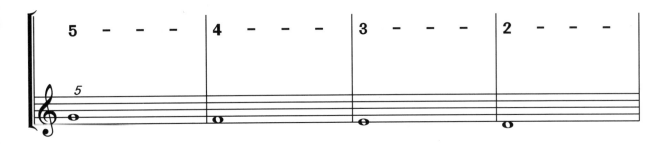

音乐小贴士:

练习1最后一小节为"十六分音符"。在4/4拍中，每个十六分音符为四分之一拍，以一拍为单位，将四个十六分音符符尾用减时线连接到一起，弹奏一拍时值。

练习2:

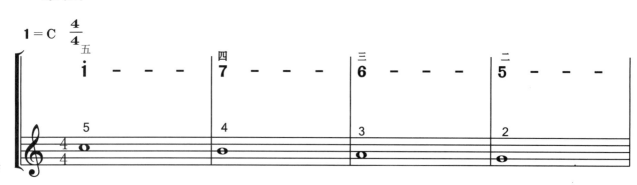

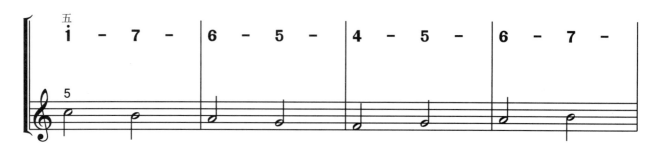

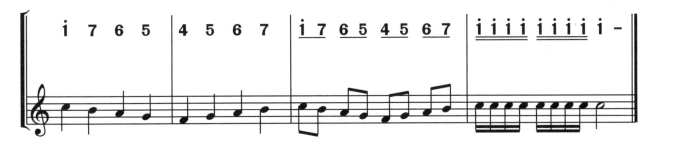

练习3:

练习贴士:

　　练习3是一首练习曲，全曲由八分音符组成，八分音符在练习3中为"半拍"，一拍要弹奏两个八分音符。弹奏时注意速度。四指与五指在初学阶段较难控制，所以建议练习速度慢一些，待熟练以后逐渐加快速度。

练习4:

小蜜蜂

西班牙儿歌

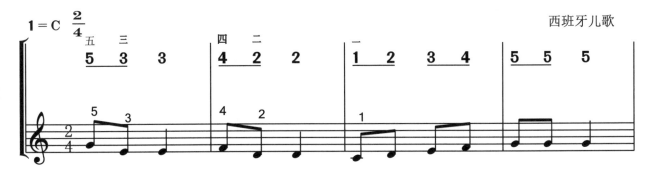

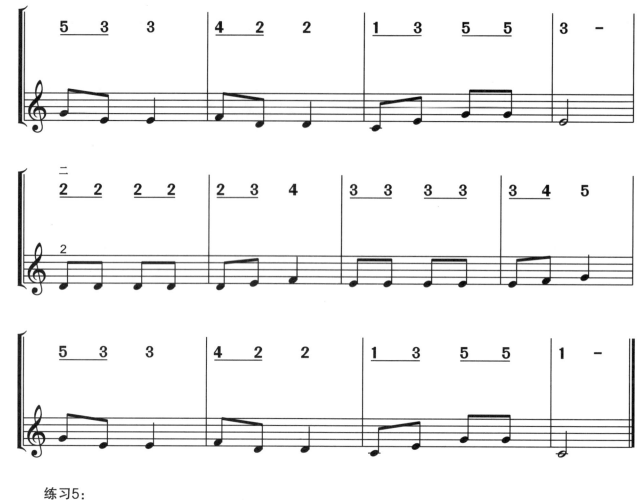

练习5：

伦敦桥

英国儿歌

1 = C 4/4

音乐小贴士：附点音符

简谱音符右下方或五线谱音符符头右侧黑色的点称为"附点"，表示延长前面音符一半的时值。几分音符的附点就读作几分附点音符，如四分音符的附点读作"附点四分音符"或"四分附点音符"。

在该曲中，四分附点音符为一拍半。

二、左手练习

左手弹奏注意音符上方标注的指法，初学阶段要严格按照标注的指法练习，慢慢形成指法的逻辑思维。

练习6：

练习贴士：

练习6从五指开始弹奏，是左手五根手指的低音区音阶练习，五指与四指初学阶段弹奏时要注意保持肩膀与手腕的放松，否则会出现"翘手指"的问题。初学阶段一定要注意手型的养成，切不可过于着急，要慢速弹奏。

练习7：

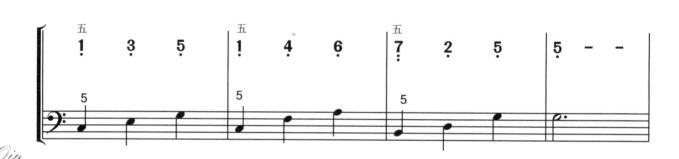

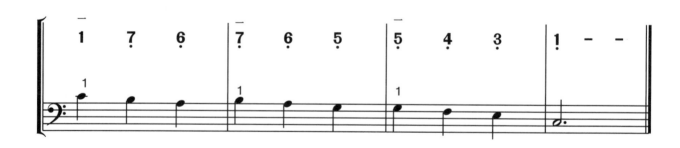

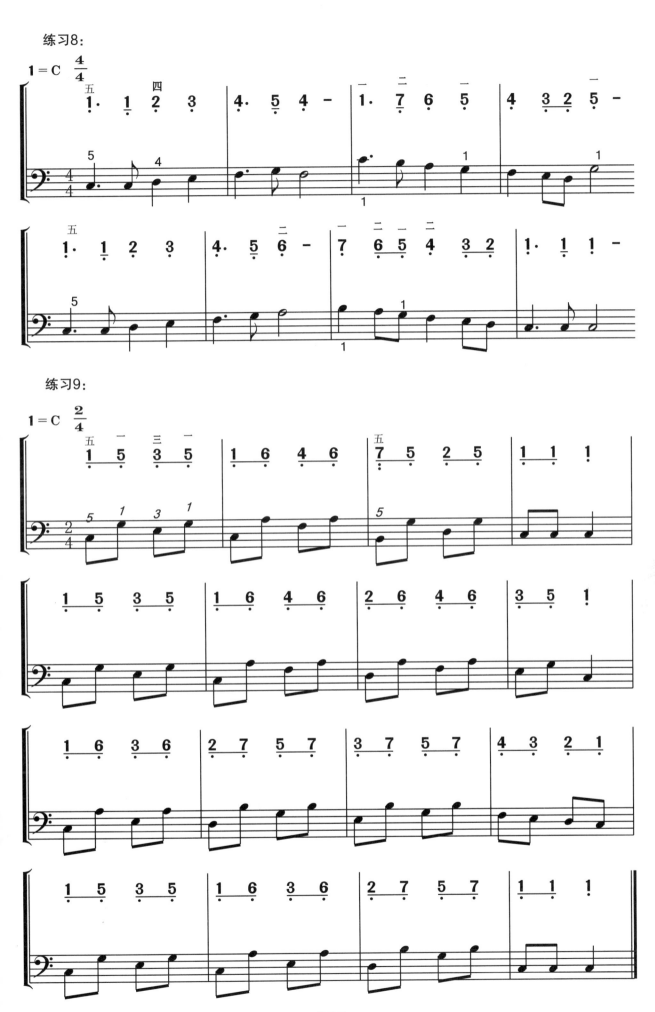

练习8:

练习9:

🎼 第二节　带休止符的节奏练习

记录声音暂时停止的符号称为休止符，简谱中的休止符用"0"表示，五线谱中的休止符则与简谱中的休止符有所不同。

一、简谱中的休止符

在简谱中，每个时值的音符都对应有相应时值的休止符，休止符休止的时间与对应音符的时值相同。在四分休止符"0"下方增加减时线（"0"）改变休止符休止的拍值。以2/4拍为例，休止一拍用四分休止符"0"表示；休止半拍用八分休止符"0"表示；休止四分之一拍用十六分休止符"0"表示。

简谱中没有全休止与二分休止符，全休止用四个四分休止符，二分休止用两个四分休止符。

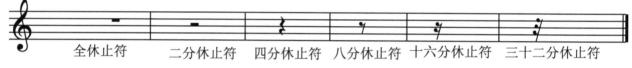

二、五线谱中的休止符

五线谱中每个时值的音符同样对应有相应的休止符，休止符休止的时间与对应音符的时值相同。

三、右手练习

练习10:

练习要领：

练习10中以四分休止符为主，四分休止符时值与四分音符相同，在练习10中休止一拍，练习时注意及时将手抬起，初学者若无法判断弹奏一拍与休止一拍具体的时长，可以参考钟表的秒针，亦可以数数，按照秒针行走的速度数拍子，1秒为一拍，或2秒为一拍，均匀即可。

练习11：

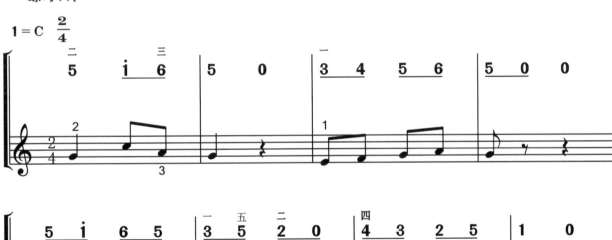

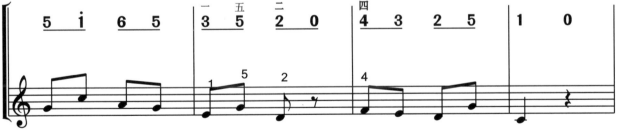

练习要领：

练习11中有四分休止符与八分休止符。四分休止符在练习11中休止一拍，八分休止符休止半拍。弹奏八分休止符时要注意拍值的控制，可以先唱一唱乐谱，从中寻找休止符的规律与特点，然后再尝试弹奏旋律。

练习12：

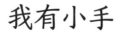

我有小手

童谣

四、左手练习

练习13：

练习要领：

低音区音响较为浑厚，声音扩散与延续性较强。有些电子琴的键盘较为敏感，很容易导致休止符前的音符时值超时，导致弹奏的音结束后不够干脆利落，所以在弹奏时要注意控制手指，休止符前的音符可以稍微提前抬起手指，但不能抬得过早将四分音符弹成八分音符。

练习14：

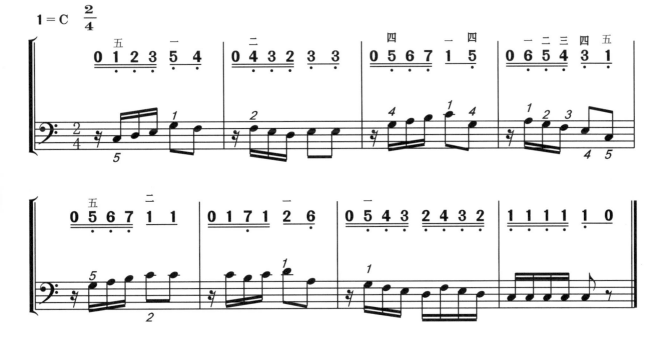

练习要领:

练习14中十六分休止符休止四分之一拍,一拍弹奏四个十六分音符。练习时不仅要注意十六分休止符,还要注意十六分音符之后的八分音符的时值。初练时速度慢一些,可以尝试1秒钟弹奏一个十六分音符,那么八分音符要弹奏2秒钟,在熟练之后逐渐加快速度。

五、双手练习

这里的双手练习与第四周的双手练习要求相同,区别是多了休止符。弹奏时注意有休止符的地方要及时休止,唱谱时可以将休止符唱为"空"。

练习15:

阿西里西

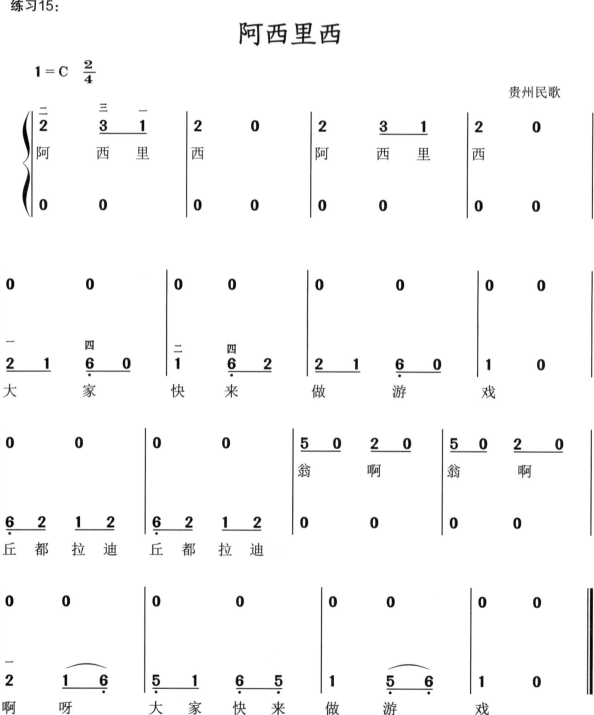

练习16：

移 位

巴托克 曲

练习17：

没有共产党就没有新中国（节选）

1 = C 2/4

曹火星 词曲

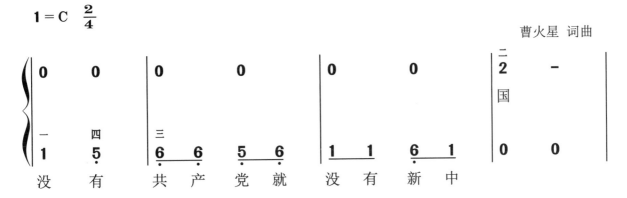

练习18：

在农场里

露西尔·佩纳贝克 曲
美国儿歌

1 = C 4/4

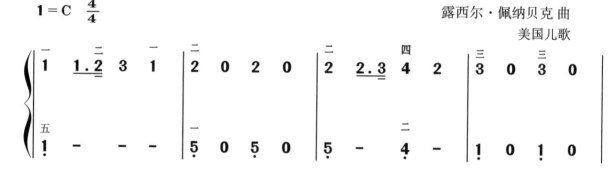

连音、延音与力度练习

🎼 第一节　连音

　　节奏的划分按照偶数关系进行，当节奏以非偶数形式出现时就产生了一种特殊的节奏类型，称为"连音"。有几个音就称为几连音。如：三个音称为"三连音"、五个音称为"五连音"、七个音称为"七连音"等。连音的方式是在音符上方用连线括起来并标有相应连音的数字。

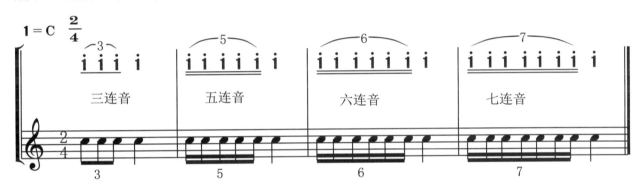

一、三连音

　　将时值均分为二部分的音平均分为三部分。

弹奏要领：

　　三连音是节奏的特殊划分，将一拍的时值平均分成3份，弹奏三连音时注意三个音的地位同等重要，强弱关系相同。

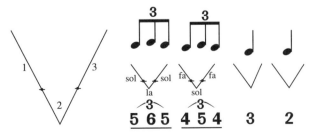

练习1:

练习2:

义勇军进行曲

田汉 词
聂耳 曲

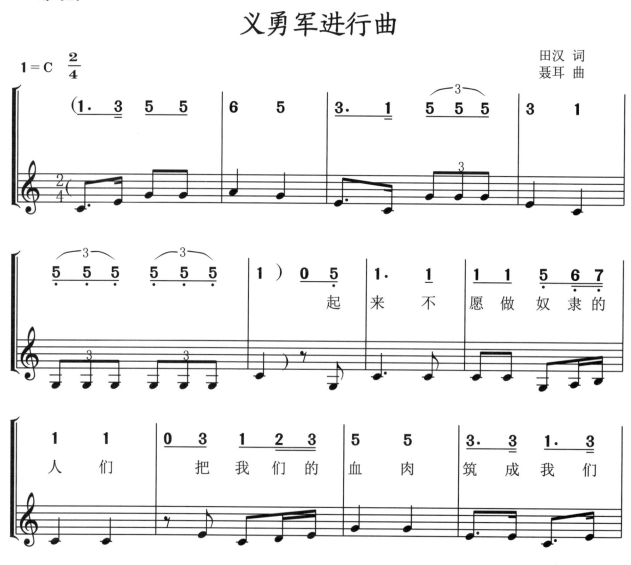

起来 不 愿做 奴隶的 人们 把我们的 血肉 筑成我们

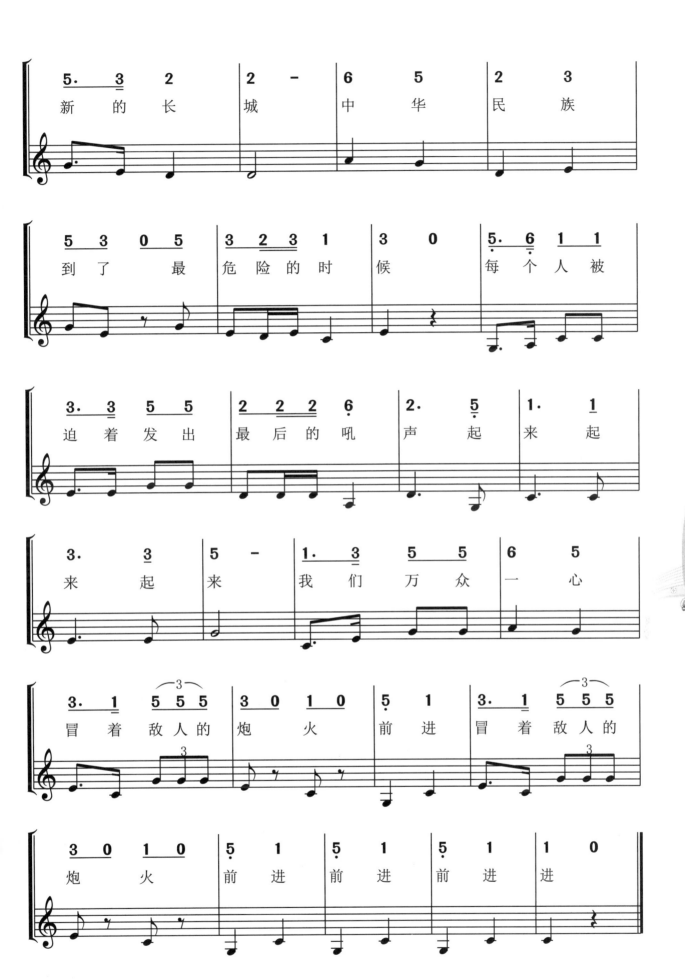

练习3:

练习曲

车尔尼 曲

二、五连音、六连音、七连音

五连音、六连音、七连音：把时值均分为四部分的音平均分为五部分、六部分、七部分。

练习4：

🎼 第二节　连音线与延音线

一、连音线

当两个以上不同的音上方用连线连接在一起，如 "⌒⌒⌒⌒" "5̲ 6̲ 5̲" 音符上方的连线称为 "连音线"。连音线表示该线下所有音符要弹奏得自然流畅无停顿。

二、延音线

当连线连接在相邻的两个相同音上时，音符上方的连线称为 "延音线"，如 |2̇ - - |2̇ - 0 |，即延长之意，将后一个音符的时值增加在前一个音符之上，演奏五拍。

练习5：

练习6：

旋　律

选自《汤普森》

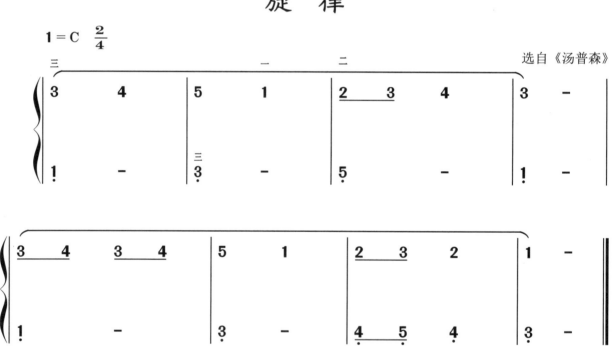

练习7:

无事生非

选自《汤普森》

练习8:

捉迷藏

选自《汤普森》

1 = C 3/4

3̄	4	3	5	-	5	2̄	-	2	4	-	0
1̲	-	-	1	-	-	7̣̲	-	-	7	-	0

3̇	4̇	3̇	5̇	-	5̇	2̇	-	-	2̇	-	0
1	-	-	1	-	-	7̣	-	-	7̣	-	0

第六周　连音、延音与力度练习

067

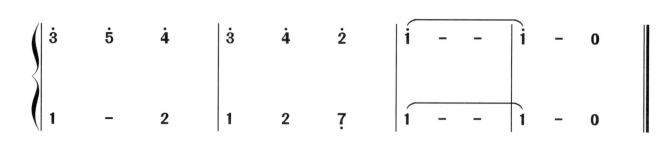

练习9：

自新大陆交响曲主题

<div align="right">德沃夏克 曲</div>

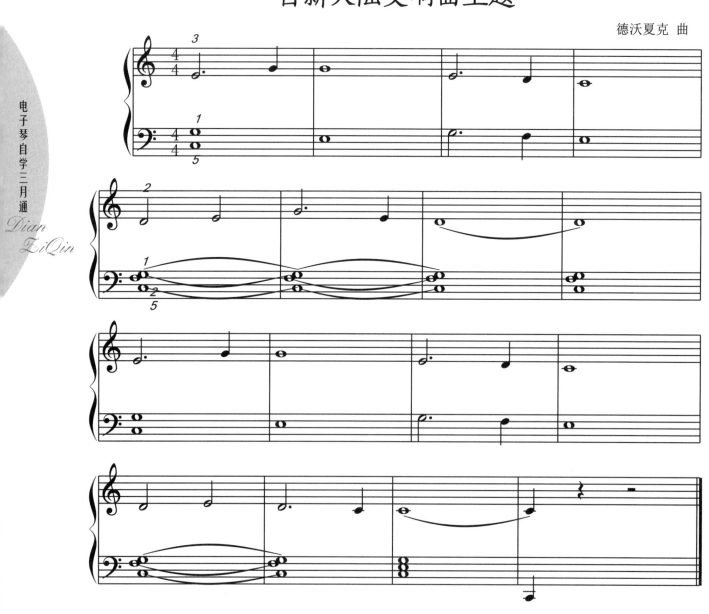

练习10：

伦敦桥要塌了

1 = C $\frac{3}{4}$

英国儿歌

第六周　连音、延音与力度练习

069

第三节　力度练习

"力度"是指演奏音量的响度，标记在乐谱的音符下方。根据作品所表现的情感和风格不同，力度的使用也有所不同，除了严格按照作曲家在谱面上的标注演奏外，演奏者也可以根据自己的感受进行相应的力度处理。

力度术语	力度术语缩写	中文含义
pianissimo	pp	很弱
piano	p	弱
mezzo piano	mp	中弱
mezzo forte	mf	中强
forte	f	强
fortissimo	ff	很强
sforzando	sf	突强
crescendo	＜	渐强
decrescendo	＞	渐弱

练习11：

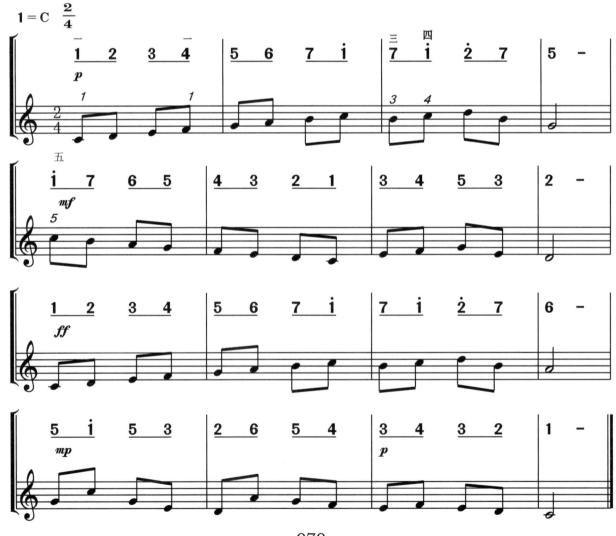

电子琴自学三月通

Dian ZiQin

練習12：

練習13：

在堤岸上

选自《汤普森》

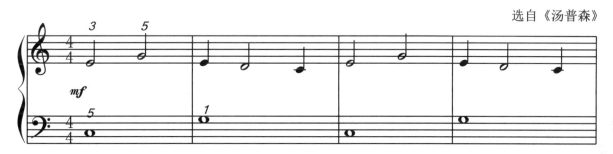

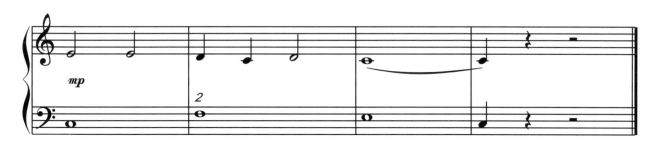

练习14：

日　出

1 = C　$\frac{3}{4}$

选自《汤普森》

练习15：

玛丽有只小羊羔

美国儿歌

断奏与切分音练习

🎼 第一节　断奏

　　"断奏"也称"跳音"，是与连奏相对的一种演奏方式。断奏的标记是在音符的符头上方标记黑色的倒三角"▼"（一般用于简谱中）或在音符上方加一个黑点"·"（一般用于五线谱中）。断奏要求演奏的音短促，具有跳跃性，演奏出的音乐干净有力，不拖泥带水。

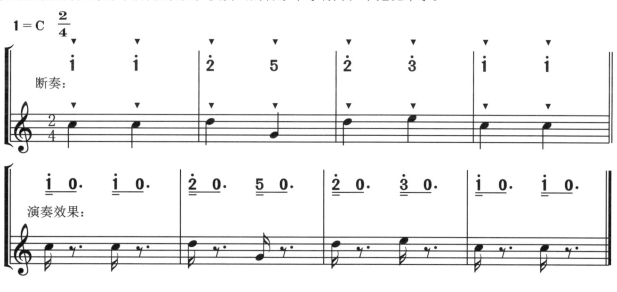

练习1:

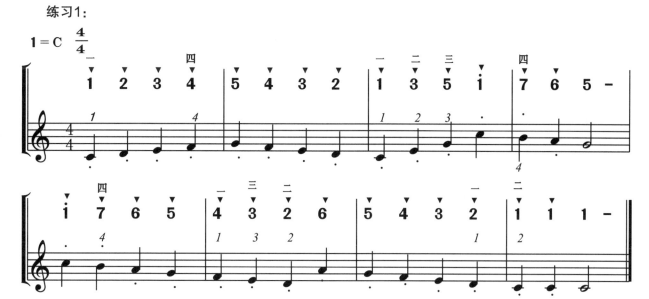

练习2:

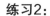

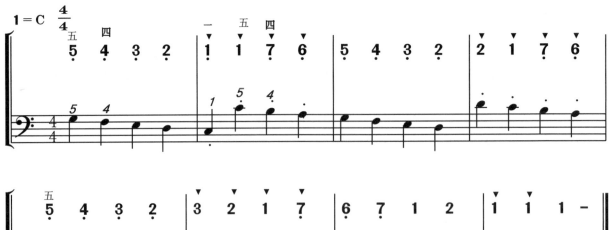

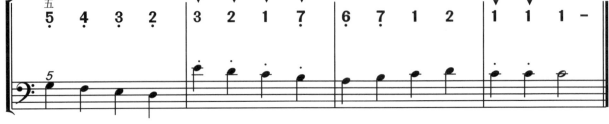

练习3:

练习曲

选自《汤普森》

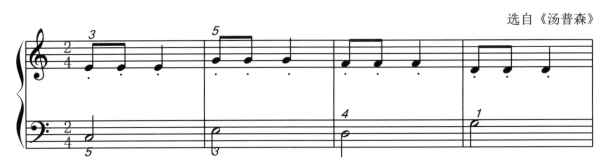

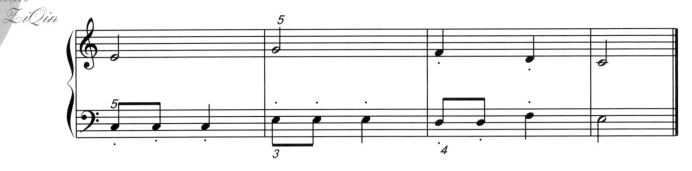

练习要领:

　　断奏要求弹奏的音要短促有力,这就需要手腕要做到放松。手指站立,指尖触键,弹奏时通过手腕向上的反作用力(手腕力量向上,手指力量向下)瞬间产生的爆发力快速从琴键上弹跳的过程。手指跳跃的动作如同指尖扎针时手指条件反射向上的抬起动作。

第二节　切分音

切分音是一个强拍弱位上的音延续到下一拍上，从而改变了原有节拍的强弱规律。

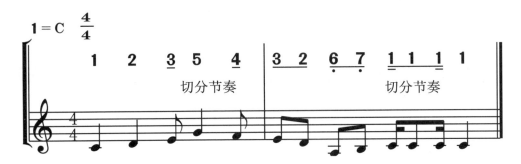

常见的切分音有两种形式：

（1）在单位拍内（一拍内）的切分音或者在一小节内形成的切分音。

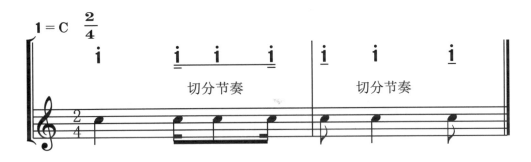

（2）跨小节或者跨单位拍的切分音，用延音线连接。

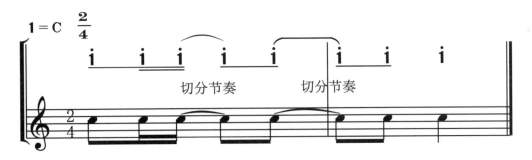

弹奏要领：

切分音是打破正常节奏强弱规律的节奏型，切分音的第一个音弹奏要弱一些，而中间的音则要弹奏得强一些，中间音为切分音的重音位置。切分音的特点是中间音时值比两边音时值长。

练习4：

摘棉花的老人

选自《汤普森》

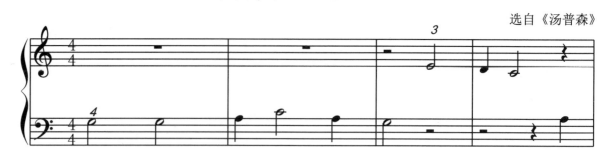

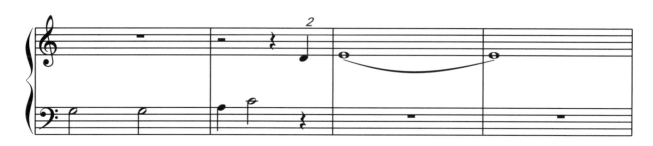

练习5：

牧 童

1 = C 2/4

捷克民歌

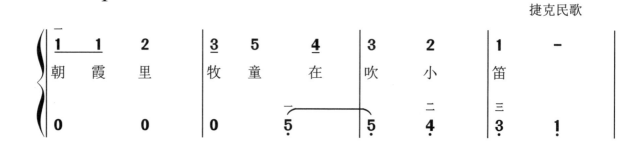

练习6:

盼红军

1 = C 2/4

四川民歌

倚音与颤音练习 第八周

第一节 倚音

"倚音"是对本音的装饰,是写在音符左侧或右侧的小音符。写在本音前要先演奏倚音后演奏主音,称"前倚音"。写在本音后要先演奏本音后演奏倚音,称"后倚音"。

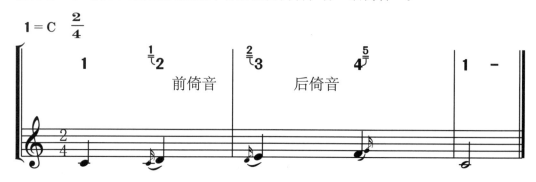

倚音又分为单倚音与复倚音。单倚音是在音符前或者后侧的单个小音符,如:倚音,演奏效果为:。

加在音符前或者后侧的两个以上的小音符称复倚音,如:,演奏效果为:。

练习1:

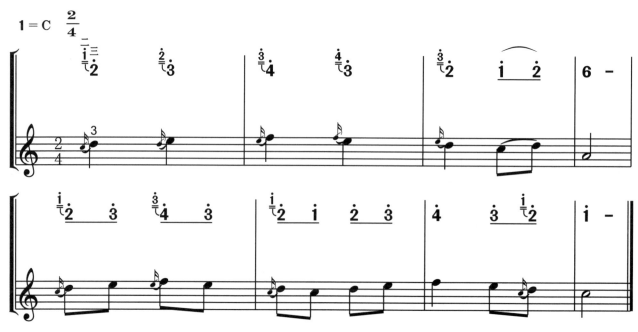

078

弹奏要领：

　　倚音是对本音的装饰，装饰是为了让音乐色彩更加鲜明，起次要作用，主要音依然是旋律音。所以倚音在弹奏时处于弱拍位置，不能弹成强拍音。在现实弹奏中，有很多初学者会将倚音弹得过强，弹成了主要音，这是不对的。

　　初练倚音时可以用二指与三指弹奏，待手指控制能力提高后可逐渐尝试更换手指弹奏倚音。

练习2：

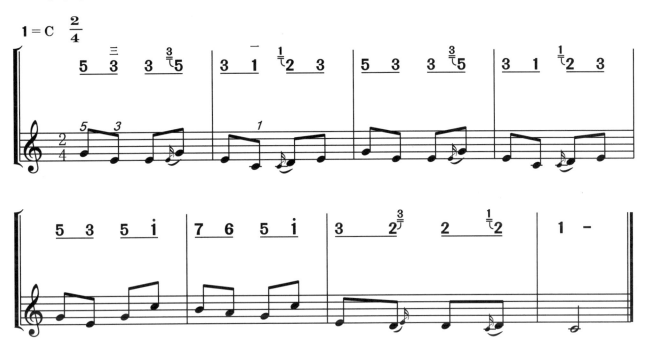

练习3：

小娃娃跌倒了

1 = C 2/4

潘振声 词曲

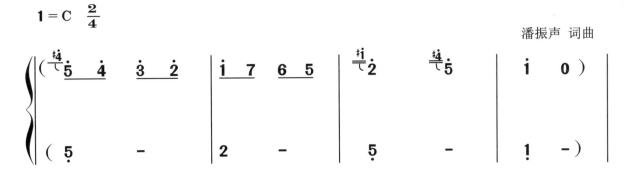

5 5	5 4	3 3 3	2 2 3	1 —
路 边	有 个	小 娃 娃	跌 倒	啦

哇啦　哇啦　哭着　喊妈　妈

我　快　快地　跑过去　抱起小娃　娃呀

高高兴兴　送他　回了　家

音乐小贴士：升记号

标注于音符左侧的"#"记号为"升记号"，表示该音符升高半音。在电子琴键盘上为向右升高一个键。练习3中出现的升号为临时升记号，表示该音弹奏原本音的右侧相邻的音。

第二节　颤音

"颤音"是在音符的符头上方添加"tr~"，颤音是最常用的装饰音之一，是将一个音符不停地向上方二度快速地反复，直至音符时值奏满。例如二分音符的时值是二拍，这个二分音符的颤音要弹奏二拍的时值。

$$1 = C \quad \frac{2}{4}$$

演奏效果：

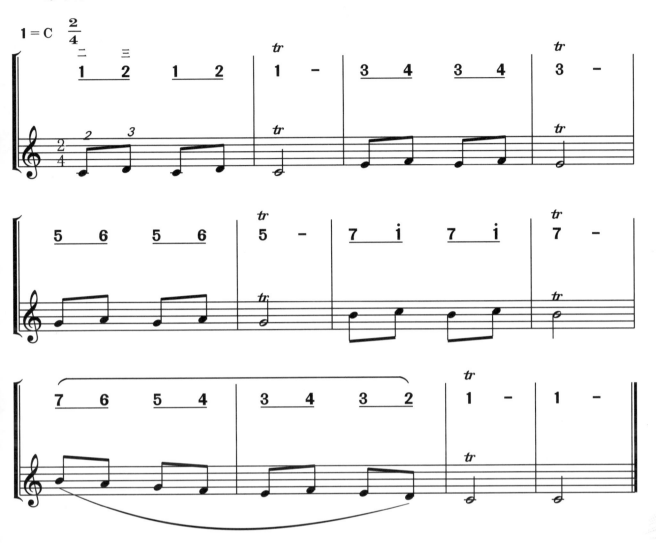

弹奏要领:

　　弹奏颤音时注意手指的放松,手指贴键弹奏。初学阶段用二指与三指弹奏颤音,在手指灵活之后再尝试用三指四指弹奏颤音,训练不同手指的灵活度。

铃儿响叮当

[美] 彼尔彭特 曲

$1 = C$ $\frac{4}{4}$

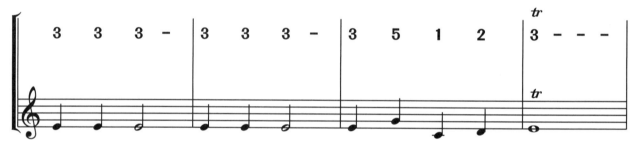

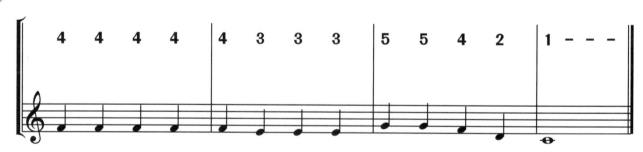

音程与和弦练习　　第九周

音程与和弦练习是对手指控制能力的进一步训练，音程与和弦的弹奏丰富了电子琴旋律的色彩，能够有效提升手指的控制力与弹奏技巧。

本节包含的主要内容有：

（1）右手音程与和弦的弹奏；

（2）左手音程与和弦的弹奏；

（3）双手音程与和弦的交替练习。

第一节　音程

音程是指两个音之间的音高距离，音程分为和声音程与旋律音程。和声音程两音为纵向关系，弹奏时两音同时弹奏。旋律音程两音为横向关系，弹奏时两音先后弹奏。

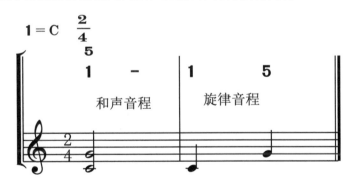

弹奏要领：

音程的音响效果要求两个音同时弹响，在初学阶段三指与五指较难控制，容易将四指音也同时弹响，在练习时需要引起注意。开始练习时慢速弹奏，注意用耳朵听自己弹奏的音程是否两个音同时发声，是否整齐，是否弹奏了两个音。熟练以后可以逐渐加快弹奏速度，以训练手指的控制能力。

一、右手音程练习

练习1：

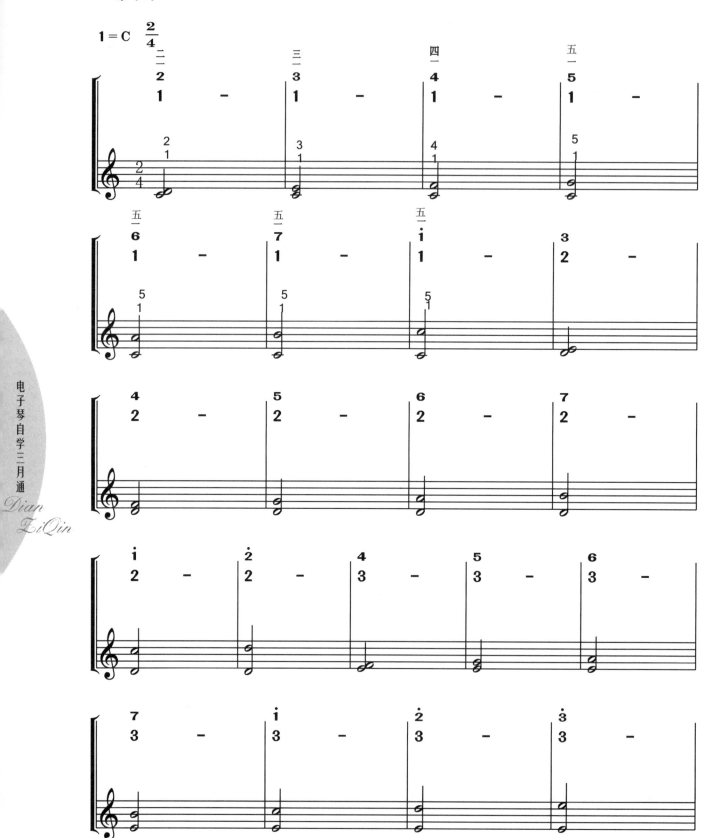

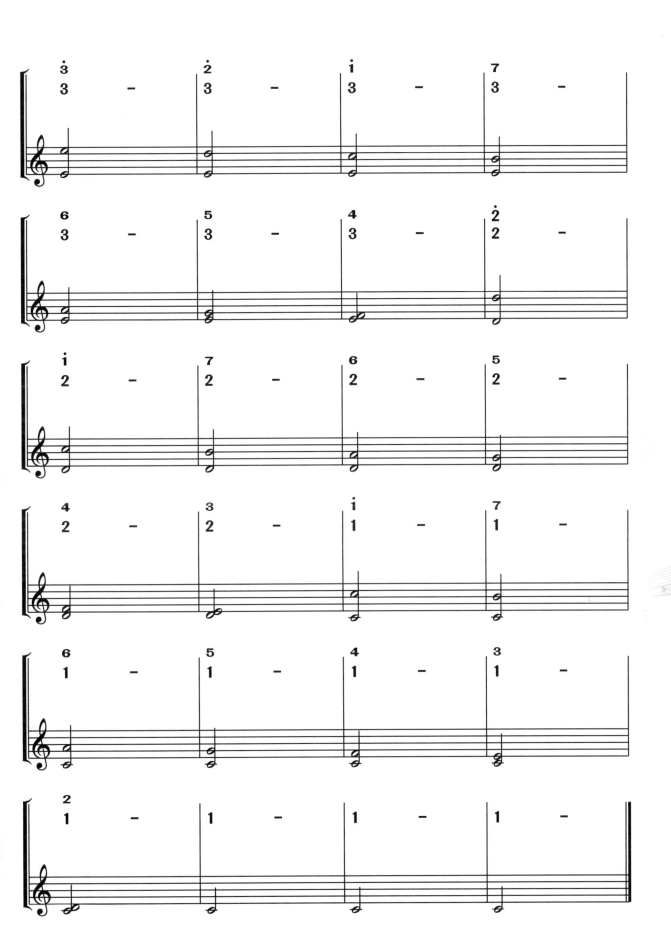

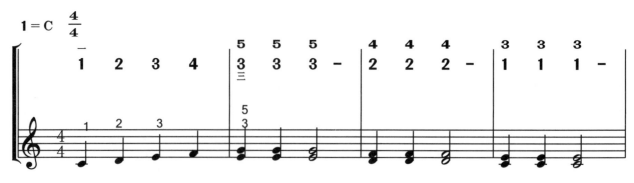

练习3:

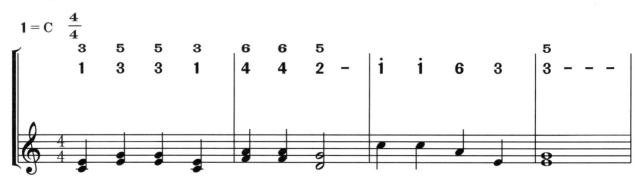

二、左手音程练习

练习4:

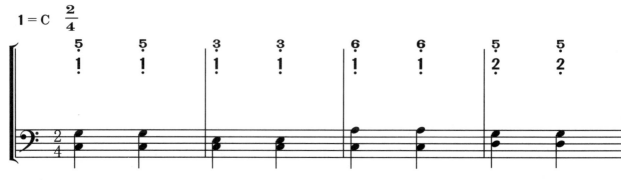

电子琴自学三月通

Dian ZiQin

练习5：

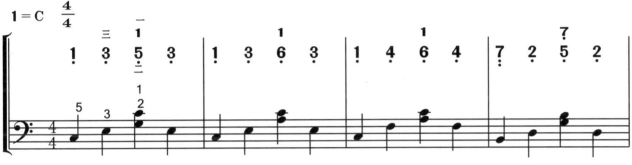

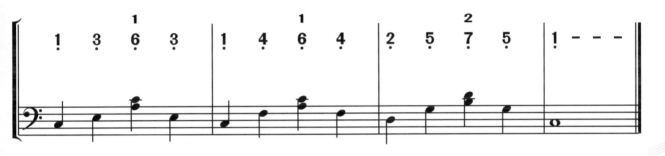

三、双手音程练习

练习6：

老麦克唐纳

选自《汤普森》

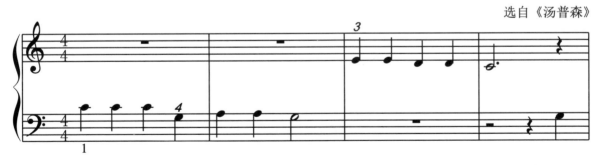

练习7：

弥赛特舞曲

$1 = C$ $\dfrac{4}{4}$

<p align="right">巴 赫 曲</p>

练习8：

中国大戏院

<p align="right">选自《汤普森》</p>

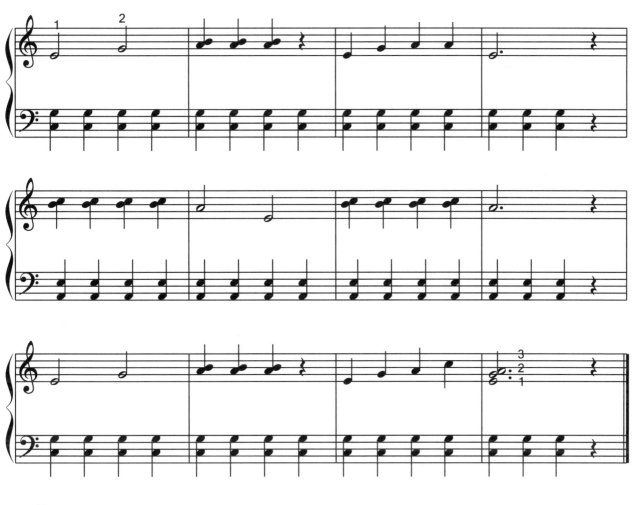

练习9：

有些人

斯蒂芬·福斯特 曲

1 = C 2/4

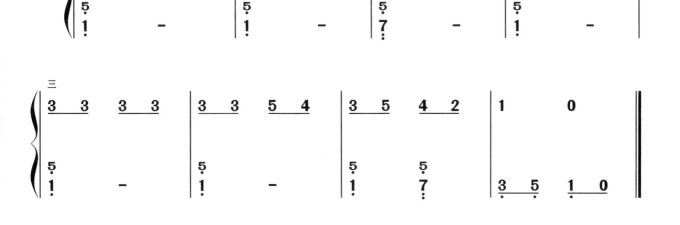

练习10：

母鸡咯咯叫

德国民歌

练习11：

小蜜蜂

1 = C 2/4

德国儿歌

练习12:

小奶牛

朝鲜族儿歌

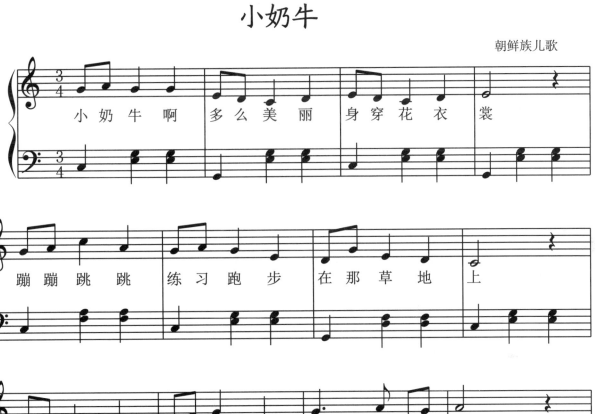

小奶牛啊 多么美丽 身穿花衣裳

蹦蹦跳跳 练习跑步 在那草地 上

它的妈妈 心里疼它 它 就更淘气

从早到 晚 跳来跳去 不 肯休 息

不 肯休 息

🎼 第二节 和弦

一、和弦知识

三个以上的音按照三度关系排列，称为和弦。三个音按照三度关系排列为三和弦。四个音按照三度关系排列为七和弦。

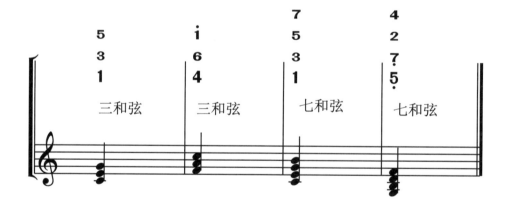

从最低的音向上按照三度排列为原位三和弦。将和弦中的音改变音高位置为转位和弦。转位和弦与原位和弦在功能属性上相同，音响效果有所变化。

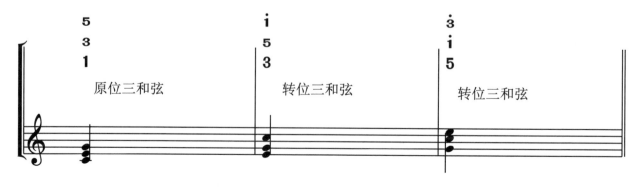

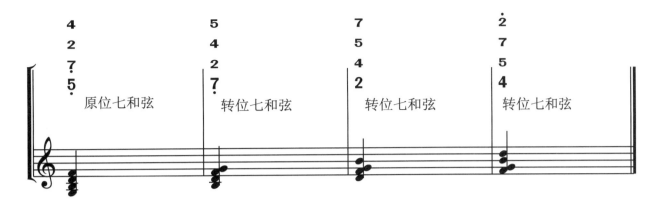

原位七和弦　　　转位七和弦　　　转位七和弦　　　转位七和弦

弹奏要领：

　　和弦的音响效果要求三个音同时弹响，初学者容易将三和弦的中间音（三音）"弹丢"，中间音如果没有弹响，就弹成了音程。造成弹丢音的主要原因是手指太僵硬，保持手指与手掌的放松可以逐渐解决问题。

二、右手和弦练习

练习13：

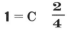

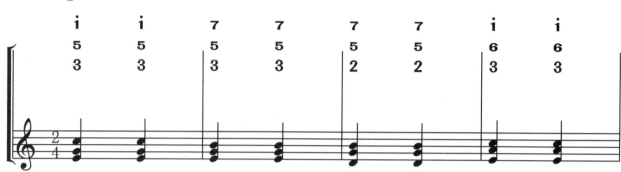

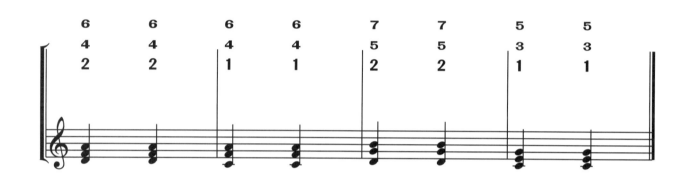

三、左手和弦练习

练习15：

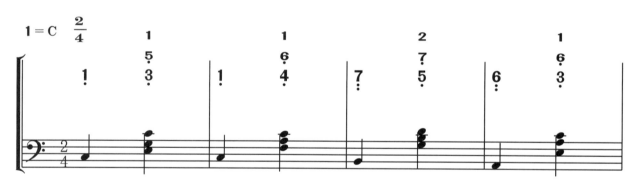

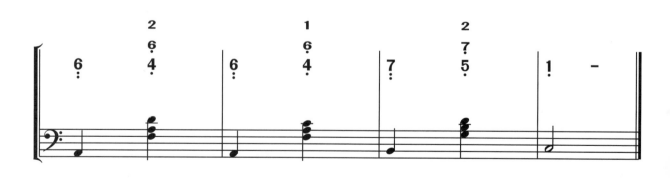

不同调式练习

第一节　调号

在音乐的表现中，各种调式由于音阶结构、调式音级间相互关系以及音律等方面的差异，而具有不同的表现风格。电子琴的演奏中，不同调式音阶在键盘上相应的位置有所不同，演奏时要根据乐曲中的调号判断该乐曲的音阶从而正确演奏乐曲。音乐的音高分别由"1、2、3、4、5、6、7"七个音构成，这七个音分别用七个英文字母表示，即其音名为："C、D、E、F、G、A、B"。

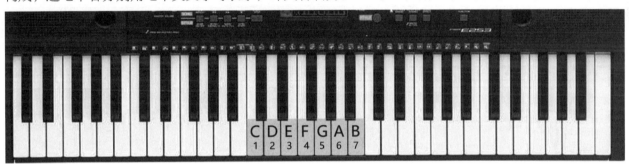

通过对七个音名的升降变化，共产生常用的24个大小调式。各调式的音阶位置不同，从而演奏出不同调式的音乐。在乐曲中，在标题的左下方标有1=C、1=F、1=D等符号，表示调号。

在简谱中1=C表示C调，音名C的位置唱"1（do）"，依次构成调式音阶；1=F表示F调，音名F的位置唱"1（do）"，依次构成调式音阶；1=D表示D调，音名D的位置唱"1（do）"，依次构成调式音阶。在五线谱中不同的调式有对应的升、降号，根据升降号确定相应的调式。

升号调系统：#4（fa）、#1（do）、#5（sol）、#2（re）、#6（la）、#3（mi）、#7（si）。

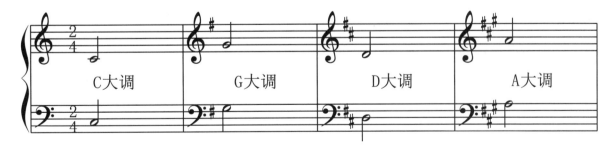

| C大调 | G大调 | D大调 | A大调 |

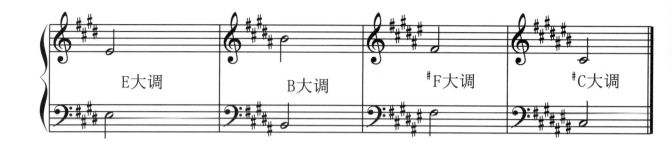

降号调系统：♭7（si）、♭3（mi）、♭6（la）、♭2（re）、♭5（sol）、♭1（do）、♭4（fa）。

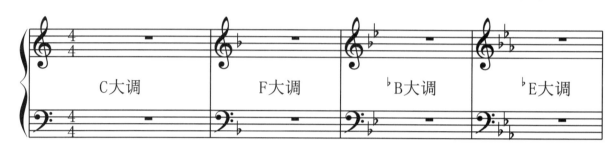

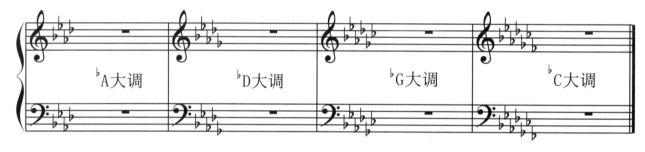

第二节　临时升、降及还原记号

一、临时变音记号

临时升、降记号又称为调式变音记号，是在自然调式音阶中临时出现的音，例如在C调自然音阶中没有升记号与降记号，但是在乐曲中出现了一个音是有升号（#）或者降号（♭）的音，这个音就是临时变音记号。

二、如何找到升、降记号对应的键盘位置

（1）以键盘中的任意一音为例，音的左侧相邻的一个音为降，右侧相邻的音为升；

（2）变音记号有升记号（#）、降记号（♭）、重升记号（x）、重降记号（♭♭）；

（3）升记号为向音符右侧相邻位置移动一个音，重升记号则是向右侧移动两个音；

（4）降记号为向音符左侧相邻位置移动一个音，重降记号则是向左侧移动两个音；

（5）在进行了临时的升高或者降低后，在下一小节再次出现前一小节中的音，如果不再需要升高或者降低，需要在此音符上标注还原记号（♮）。还原记号的意思为将变化的音还原为原来未变化的音。

练习1:

钟声响了

选自《汤普森》

练习2:

太阳升起

选自《汤普森》

第十周 不同调式练习

097

练习3:

从　前

选自《汤普森》

1 = C　$\frac{3}{4}$

第三节　常用调式与调式音阶图

一、C调

C调为自然音阶，没有升降号，也没有黑键。

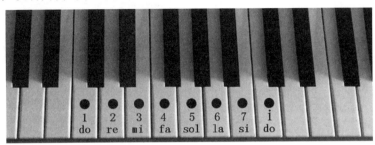

练习4：

1 = C　4/4

练习5：

祝　愿　星

德国民歌

二、F调

F调音阶中有一个黑键：♭B，在F调中唱4（fa）。在键盘中降号为左侧相邻的键，升号为右侧相邻的键。所以♭B是B音左侧相邻的黑键。

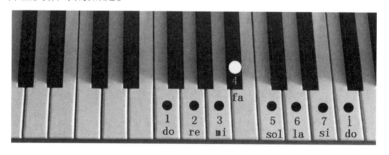

练习6：

$1 = F$ $\frac{4}{4}$

| 1 2 3 4 | 5 6 7 i | 7 6 5 4 | 3 2 1 i |

| 7 i 2 7 | 5 3 2 2 | i 2 3 2 | i 7 6 7 | i 2 i - |

练习7：

芭蕾舞演员

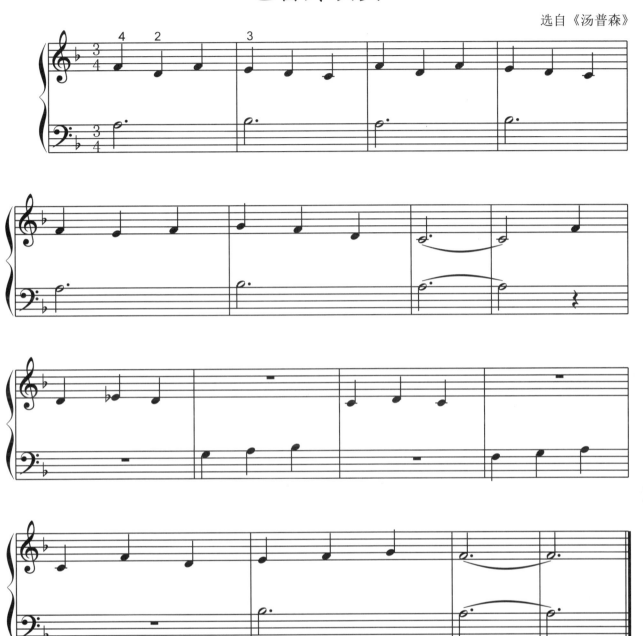

选自《汤普森》

三、G调

G调音阶中有一个黑键：#F，在G调中唱7（si）。在键盘中降号为左侧相邻的键，升号为右侧相邻的键。故#F是F音右侧相邻的黑键。

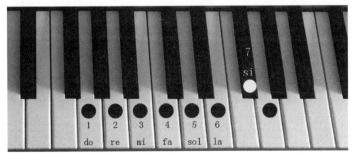

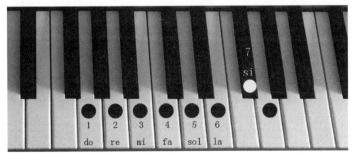

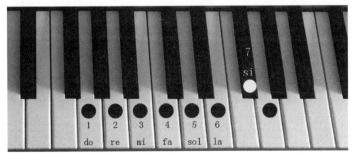

101

练习8:

1 = G 2/4

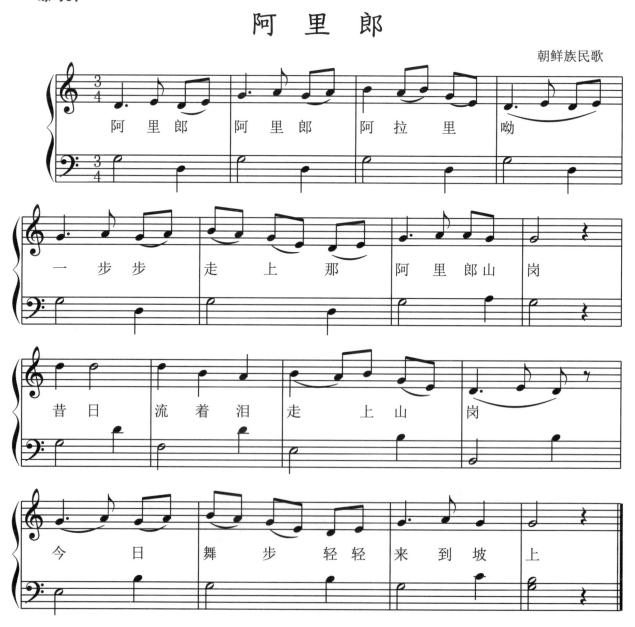

练习9:

阿 里 郎

朝鲜族民歌

阿里郎　阿里郎　阿拉里　呦

一步步　走上那　阿里郎山岗

昔日　流着泪　走上山　岗

今日　舞步　轻轻来到坡　上

电子琴自学三月通

Dian
ZiQin

四、D调

D调音阶中有两个黑键：#F、#C，在D调中唱3（mi）、7（si）。

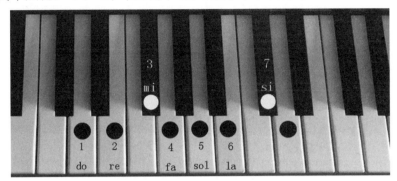

练习10：

$1 = D$　$\frac{2}{4}$

练习11：

断奏与连奏

<div align="right">巴托克 曲</div>

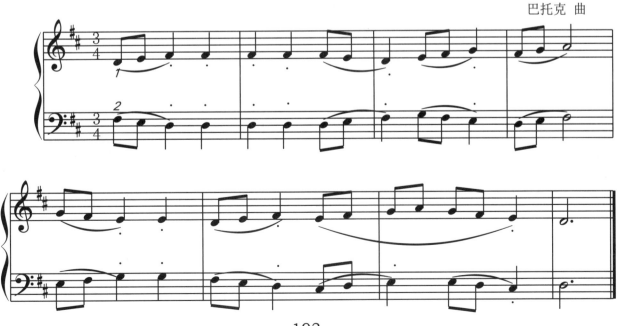

五、♭B调

♭B调音阶中有二个黑键：♭B、♭E，在♭B调中分别唱1（do）、4（fa）。

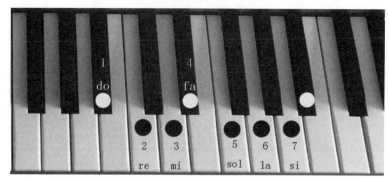

练习12：

1=♭B 4/4

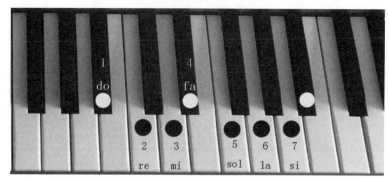

（五线谱/简谱略）

练习13:

崖畔上开花

1=♭B 2/4

陕西民歌

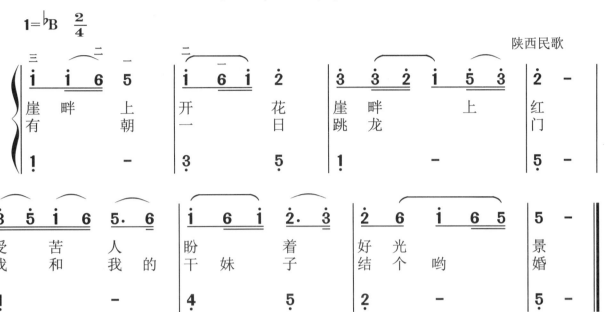

崖畔上开花
有上朝一
日崖畔上
跳龙红门

受苦人和我
盼干妹着子
好光个哟结婚
景

六、A调

A调音阶中有三个黑键：#F、#C、#G，在A调中分别唱 6（la）、3（mi）、7（si）。

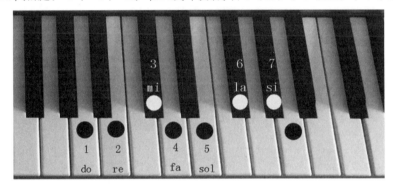

练习14:

1＝A 2/4

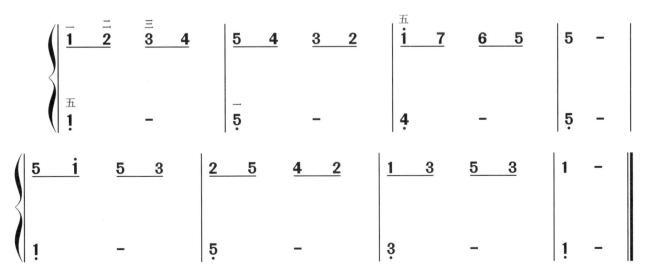

七、♭E调

♭E调音阶中有三个黑键：♭B、♭E、♭A，在♭E调中分别唱5（sol）、1（do）、4（fa）。

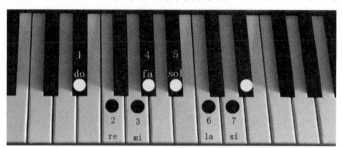

练习15：

$1 = ♭\text{E}$ $\dfrac{2}{4}$

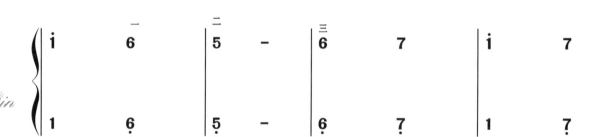

练习16：

我家有几口

金苗苓 词曲

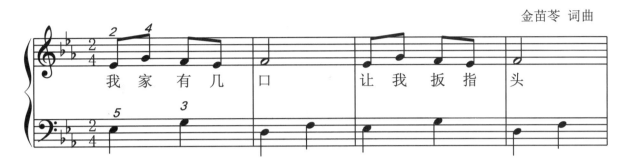

我家有几口　让我扳指头

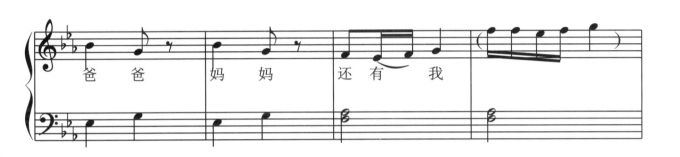

爸爸　妈妈　还有我

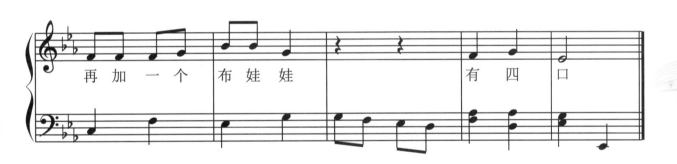

再加一个　布娃娃　　有四口

八、♭A调

♭A调音阶中有四个黑键：♭B、♭E、♭A、♭D，在♭A调中分别唱2（re）、5（sol）、1（do）、4（fa）。

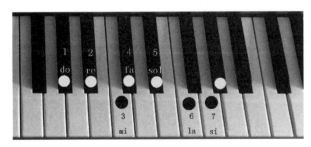

107

练习17：

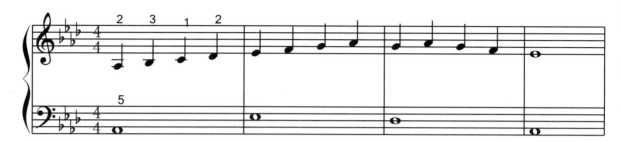

练习18：

人人叫我好儿童

沈 云 词
彭家桅 曲

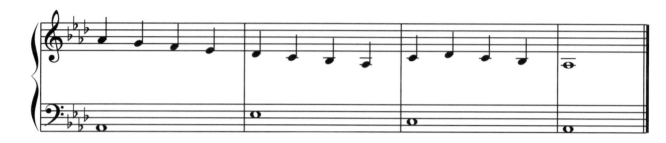

1=♭A 4/4

5	5	3	-	1	5	3	-	0 0 0 0	0 0 0 0
青	菜	青		绿	盈	盈			
0	0	0	0	0	0	0	0	2 2 2 -	7̣ 2 5̣ -
								辣 椒 红	像 灯 笼

0	5	5	5	3	1̆2	3	-	0 0 0 0	0 0 0 0
妈	煮	饭	我	提	水				
5̣	0	0	0	0	0	0	0	2 2 2 2	7̣ 2 5̣ -
妈								爸 爸 种 菜	我 捉 虫

3	3	3	-	5	5	5	-	6 5 3 2	3 - 2 5	0 0 0 0
好	孩	子		爱	劳	动		人 人 叫 我	好 儿	
0	0	0	0	0	0	0	0	0 0 0 0	0 0 0 0	1 - - -
										童

电子琴自学三月通

108

电子琴自动伴奏原理与技巧 第十一周

第一节 自动伴奏和弦基础知识

一、和弦与和弦标记

和弦是由三个音按照三度关系叠加的音响效果，三个音按照三度关系叠加叫三和弦，四个音按照三度关系叠加叫做七和弦。

```
              7
        5     5
        3     3
        1     1
      三和弦  七和弦
```

七个唱名分别对应七个音名：C、D、E、F、G、A、B。和弦的标记即以音名为基础加上字母与数字构成。

常用和弦与相应的和弦标记：

```
                  7          ♭7          ♭7
  5               5           5           5
  3    和弦标记：C  ♭3  和弦标记：Cm   3  和弦标记：C7  ♭3  和弦标记：Cm7
  1               1           1          ♭1
```

```
                  i̇          i̇          i̇
  6               6           6           6
 #4    和弦标记：D   4  和弦标记：Dm  #4  和弦标记：D7   4  和弦标记：Dm7
  2               2           2           2
```

```
                  2̇          2̇          2̇
  7               7           7           7
 #5    和弦标记：E   5  和弦标记：Em  #5  和弦标记：E7   5  和弦标记：Em7
  3               3           3           3
```

```
                  i̇                       4
  i̇               i̇          2           2
  6    和弦标记：F  ♭6  和弦标记：Fm  7  和弦标记：G7   7  和弦标记：G7
  4               4          5̣          5̣
```

$$\overset{\sharp 3}{\underset{\underset{\cdot}{6}}{1}}$$ 和弦标记：A $\quad\Big|\quad$ $$\overset{3}{\underset{\underset{\cdot}{6}}{1}}$$ 和弦标记：Am $\quad\Big|\quad$ $$\overset{\sharp 4}{\underset{7}{\sharp 2}}$$ 和弦标记：B $\quad\Big|\quad$ $$\overset{\sharp 4}{\underset{7}{2}}$$ 和弦标记：Bm

$$\overset{\flat 7}{\underset{\flat 3}{5}}$$ 和弦标记：$^\flat$E $\quad\Big|\quad$ $$\overset{7}{\underset{\flat 3}{5}}$$ 和弦标记：$^\flat$Em $\quad\Big|\quad$ $$\overset{\flat 3}{\underset{\underset{\cdot}{6}}{1}}$$ 和弦标记：$^\flat$A $\quad\Big|\quad$ $$\overset{4}{\underset{7}{2}}$$ 和弦标记：$^\flat$B

二、和弦标记与键盘

电子琴键盘中的每一个键都有固定的音名，相应的音名向左或向右相邻的键为降与升半音。

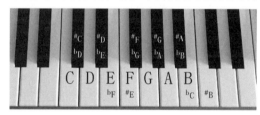

和弦标记用键盘上的音名表示。例如：C表示以C音为低音构成的三和弦。G表示以G音为低音构成的三和弦。D7表示以D音为低音构成的七和弦。具体和弦的组成音参照上节内容。

三、单指和弦与多指和弦

1.单指和弦

单指和弦是指左手弹下一个音即可产生和弦的音响效果。弹奏单指和弦的前提是开启了电子琴上的"单指和弦"按钮开关。单指和弦用英文字母（音名）加数字表示，例如C、Cm、C7等。在弹奏时只需要按照标注的字母弹下相应的音，即可将手抬起，电子琴会继续产生相应和弦的效果，直至换下一个和弦。

目前市场上的电子琴单指和弦系统以雅马哈系统与卡西欧系统为主，由于两款系统的自动程序设计不同，所以单指和弦的弹奏方法也有所不同，具体请参阅本书附录部分。

下面以雅马哈系统单指和弦为例：

首先要将电子琴上的单指和弦按钮按下，左手需要在小字组f（包括f音）音以下的音区进行弹奏。

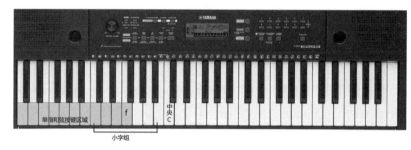

单指和弦音与实际演奏效果

C和弦：

演奏效果：

D和弦：

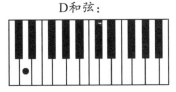

演奏效果：

其他单指和弦参阅本书附录单指和弦部分。

2.多指（指控）和弦

多指和弦也称为指控和弦，意思是要同时弹奏和弦的每一个音，才可以发出相应和弦的音响效果。多指和弦用左手在小字组以下的音区弹奏。多指和弦因每一个音都需要弹奏，所以没有系统的区别，在雅马哈与卡西欧系统中弹奏法相同。

C和弦：　　　　　　　Dm和弦：

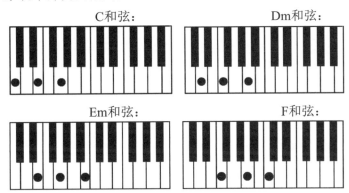

Em和弦：　　　　　　F和弦：

其他多指和弦参阅本书附录多指和弦部分。

各和弦的音区可以根据实际情况进行调节，不影响实际的音响效果。

例如：C和弦可以弹奏为 $1\ 3\ 5$ ，也可以弹奏为 $3\ 5\ 1$ ，也可以弹奏为 $5\ 1\ 3$ ，其他依此类推。

🎵 第二节　音色选择

电子琴的自动伴奏指通过选择电子琴内部设置的伴奏风格，为弹奏的乐曲旋律实现乐队伴奏的效果。电子琴的自动伴奏效果需要与左手弹奏的和弦相配合，弹奏不同的和弦产生不同的和声效果，从而与右手弹奏的旋律完美结合。

电子琴的音色十分丰富，表现力极强。一般的电子琴提供一百余种乐器及音效效果，根据不同品牌电子琴的特色，音色数量会有所增加。一般情况下，电子琴的音色按钮与对应的乐器名称在电子琴中间显示屏的右侧或者左侧位置。

选择电子琴音色时要先按下电子琴功能键"音色"按钮，再按下音色区中对应的乐器按钮，即可改变电子琴的音色。通过电子琴功能键中的"+"与"−"号，可调节音色，单击"+"号，音色向后转换一位，变为下一个乐器的音色。单击"−"

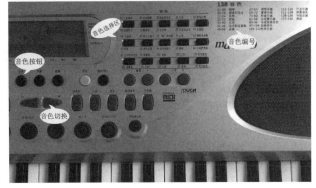

音色选择按钮

号，音色向前转换一位，变为上一个乐器的音色。

钢琴

001 Grand Piano 三角钢琴

002 Bright Piano 亮音钢琴

003 Harpsichord 羽管拨弦古钢琴

004 Honky Tonk 酒吧钢琴

005 Midi Grand 迷笛钢琴

006 CP 80 80 电钢琴

007 Galaxy EP 大键琴

008 Hyper Tines 祛懦电钢琴

009 Funk EP 特级电钢琴

010 DX Modern EP 便携式电钢琴

风琴

015 Jazz Organ1 爵士风琴 1

016 Jazz Organ2 爵士风琴 2

017 Rock Organ 1 摇滚风琴 1

019 Click Organ 按键风琴

020 Bright Draw 现代风琴

021 Theater Org1 戏院风琴1

024 Chapel Organ1 礼堂风琴1

025 Church Organ 教堂风琴

027 Musette Accrd 法国小风琴

028 Trad Accrd 传统风琴

029 Bandoneon 南美手风琴

030 Modern Harp 现代竖琴

031 Harmonica 口琴

吉他

032 Classic Gtr 经典吉他

033 Folk Guitar 民间吉他

034 Jazz Guitar 爵士吉他

035 60sClean Guitar 60年代清音吉他

036 12Str Guitar 12弦吉他

037 Clean Guitar 清音吉他

038 Octave Guitar 八度吉他

039 Muted Guitar 弱音吉他

040 Overdriven 电吉他

041 Distortion 失真吉他

贝司

042 Finger Bass　指拨贝司

043 Acoustic Bass　低音贝司

044 Pick Bass　精选贝司

045 Fretless Bass　噪音爵士

046 Slap Bass　打拍贝司

047 nth Bass　和弦贝司

048 Hi-Q Bass　嗨声贝司

049 Dance Bass　舞曲贝司

弦乐

050 String Ensbl　弦乐合奏

051 Chamber Strs　室内弦乐

052 Slow Strings　慢的弦乐

053 Tremolo Strs　颤音弦乐

054 Syn Strings　合成弦乐

055 Pizz.Strings　拨弦齐奏

056 Viola　中提琴

057 Cello　大提琴

058 Contrabass　低音提琴

059 Harp　竖琴

060 Banjo　班卓琴

061 OrchestraHit　管弦乐队

合唱

062 Choir　唱诗班

063 Vocal Ensbl　人声1

064 Air Choir　空气唱诗班

065 Vox Humana2　人声2

萨克斯管

066 sweet Tenor Sax　甜美次中音萨克斯管

067 sweet Soprano Sax　甜美高音萨克斯

068 Tenor Sax　次中音萨克斯

069 Alto Sax　中音萨克斯

070 Soprano sax　高音萨克斯

071 Baritone Sax　上低音萨克斯

073 Clarinet　单簧管

074 Oboe　双簧管

075 English Horn　英国号角

113

076 Bassoon　巴松管

小号

078 Trumpet　小号

079 Trombone　长号

080 Trombone Section　长号组

081 Muted Trumpet　甜美的小号

082 French Horn　圆号

083 Tuba　大号

铜管乐

084 Brass Section　铜管乐组

085 Big Band Brass　大乐团铜管乐

087 Mellow Horns　柔美圆号合奏

088 Techno Brass　技术铜管乐

089 Synth Brass　合成铜管乐

长笛

092 Flute　长笛

093 Piccolo　短笛

094 Pan Flute　排箫

095 Recorder　竖笛

096 Ocarina　奥卡利那笛

合成主奏

097 Square Lead　方波主奏

098 Sawtooth Lead　锯齿波主奏

099 Analogon　模拟

100 Fargo　法尔格主奏

101 Stardust　星尘

102 VOICE LEAD　人声主音

103 Brightness　合成音效（明亮）

104 Xenon Pad　氙音色垫

105 Equinox　春分

106 Fantasia　幻想

107 Dark Moon　黑月亮

108 Bell Pad　贝尔长音

打击乐器

109 Vibraphone　铁琴

110 Marimba　马林巴琴

111 Xylophone　木琴

电子琴自学三月通

Dian ZiQin

112 Steel Drums 钢鼓

113 Celesta 小乐器

114 Music Box 音乐盒

115 Tubular Bell 管铃

鼓组

116 Timpani 定音鼓

117 Standard Kit 1 标准鼓组1

118 Standard Kit 2 标准鼓组2

119 Room Kit 室内鼓组

120 Rock Kit 摇滚鼓组

121 Electro Kit 电子鼓组

122 Analog Kit 模拟鼓组

123 Dance Kit 舞曲鼓组

124 Jazz Kit 爵士鼓组

125 Brush Kit 刷击鼓组

126 Symphony Kit 交响鼓组

127 SF Kit 1 效果音1

128 SFX Kit 2 效果音2

第三节　伴奏风格与速度选择

选择伴奏风格的类型是电子琴自动伴奏的基础，电子琴提供了丰富的伴奏风格，通过选择相应的伴奏风格配以和弦便可以演奏出带有伴奏风格的乐曲，这也是电子琴这一乐器的亮点之一。（电子琴常用节奏参阅本书附录部分）

一、选择伴奏风格类型（节奏）的步骤

步骤1：选择电子琴功能按钮中的"节奏"按钮（选择节奏之前按照上一节内容选择好相应的音色）。

步骤2：选择"节奏"区的相应节奏区间（按钮旁都附有节奏标注）。

步骤3：通过电子琴的"+"与"−"功能按钮调节选择具体节奏类型。

步骤4：选择电子琴功能中的"自动低音和弦"或者"单触键（多指）和弦"按钮选择和弦的类型，（按一次"自动低音和弦"为单指和弦模式，再按一次"自动低音和弦"为多指和弦模式）。

步骤5：单击"启动/停止"按钮，鼓节奏开始响起；或者单击"同步启动"按钮，则按下和弦的同时，伴奏响起。

步骤6：按下和弦，伴奏开始响起，同时右手演奏旋律。

步骤7：单击"启动/停止"按钮，停止演奏。

步骤8：调节电子琴功能按钮中的"调节速度""调节音量"按钮，将伴奏的速度与音量调节至

115

合适的位置。

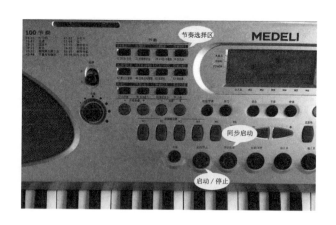

【注】如果需要对乐曲添加自动的前奏与尾声，则需要在完成步骤1～4以后，单击"前奏/尾声"按钮，然后继续操作"步骤5"，此时电子琴会先奏响乐曲的前奏，待前奏结束以后右手开始演奏旋律。再次单击"前奏/尾声"，电子琴尾声响起，在尾声结束以后默认乐曲结束，停止演奏。

二、如何选择适合的伴奏风格（节奏型）

一般情况下，电子琴谱中的节奏与音色都是标注好的。也有未标注的曲谱，这就需要演奏者自行设置。那么如何选择适合的节奏呢？这需要演奏者对节奏的风格有一定的了解，在通过不断的练习积累经验以后自然可以得心应手。

不同乐曲有着不同的情感表达，节奏与风格也有所不同，乐曲通过各种节拍与调性，配合多变的旋律可以表达出不同的思想内涵。在进行节奏选择时，就需要对这些因素进行综合考量。如速度适中或稍快的曲调，如果采用3/4或3/8、6/8、9/8、12/8的节拍，或者选择华尔兹（圆舞曲）则是非常合适的；如采用2/4拍和4/4拍，则可选用波尔卡、伦巴等节奏；抒情的乐曲可以选择、流行节奏等；摇滚歌曲可以选择摇滚节奏；热烈、热情的乐曲选择迪斯科等；轻快活泼的乐曲选择小快板、伦巴、贝圭英等节奏；军乐、进行曲、行进速度、节拍铿锵有力的乐曲选择进行曲。需要注意的是选择的节奏风格要与乐曲的风格相近并且节拍要一致。

一些常用节奏，例如2/4、2/2拍、4/4拍、1/4拍子的节奏可以适用于大多数的乐曲中，在选择时可以多感受、试听，通过比较选择最佳的伴奏风格。熟悉电子琴的节奏风格，需要不断地培养乐感，多钻研体会。通过长期的积累便可以很好地运用电子琴的自动伴奏功能。

第四节　前奏、间奏、尾声

一、前奏

前奏又称为"引子"，是歌曲进入演唱之前的准备，是演唱者进入状态以及找到调性的准备时间。歌曲的乐谱在多数情况下都没有编写前奏，这就需要伴奏者为歌曲编配前奏。

电子琴上也提供了自动的前奏，通过选择"前奏"按钮，为弹奏的乐曲自动添加前奏，需要注意的是，前奏响起时，要提前设计好前奏的和弦，左手弹奏和弦与前奏配合。也可以为歌曲编配前奏。

常用的前奏编配方法有：

（1）选取歌曲的最后一句旋律作为前奏；

（2）选取歌曲的第一句旋律作为前奏；

（3）对歌曲第一句或者最后一句的旋律进行改编作为前奏；

（4）根据歌曲中较有特色的节奏型，骨干音等创作风格类似的旋律作为前奏；

（5）以和弦音为前奏。

二、间奏

间奏是具有承前启后性质的旋律，一般放在歌曲的中间段，也称为"过门"。间奏可以让演唱者得到短暂的休息时间。如果歌曲中间有转调，则需要有一个间奏以让演唱者进入新的调性，为演唱新的段落作准备。

一般情况下结构相对较小的歌曲，间奏不常使用，如果需要间奏也不宜过长。特别是儿童歌曲的乐谱中很少有间奏，如果乐曲的乐谱中有间奏，按照乐谱中的间奏弹奏即可，如果乐谱中未写出间奏的旋律而实际情况又需要有间奏，这就需要即兴伴奏的弹奏者自行编配间奏。

电子琴自动间奏可以通过"间奏"按钮，进行弹奏，加入间奏同样需要提前设计好和弦连接。

常用的间奏编配方法有：

（1）重复前一小节的旋律；

（2）选取乐曲的最后一句作为间奏；

（3）选取乐曲的第一句作为间奏；

（4）根据旋律风格创作新的旋律作为间奏。

三、尾声

尾声也称为"尾奏"，是乐曲结束的一个总结，是歌曲终止的一个巩固与补充。尾声的作用让演唱的结束不至于过于突兀，人声演唱结束之后弹奏尾声让音乐结束得更自然顺畅。

电子琴提供了自动的尾声效果，通过选择"尾声"按钮，自动播放尾声。

常用的尾声编配方法有：

（1）选取乐曲的最后一句作为尾声；

（2）选取乐曲的第一句作为尾声；

（3）根据乐曲的整体风格创作新的旋律作为尾声。

🎼 第五节　操作练习

一、《洋娃娃和小熊跳舞》自动伴奏操作步骤

1. 分析歌曲《洋娃娃和小熊跳舞》确定调性：C自然大调。

117

洋娃娃和小熊跳舞

波兰儿歌

1 = C 2/4

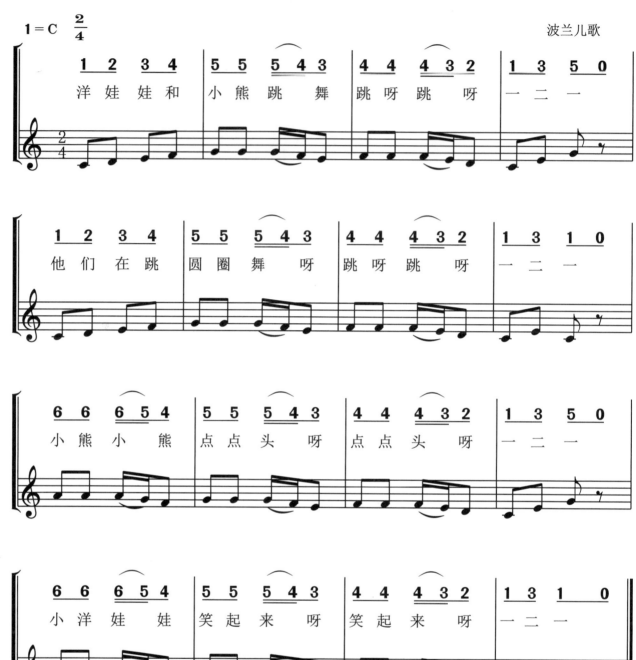

2. 歌曲中的和弦编配。

洋娃娃和小熊跳舞

1 = C 2/4

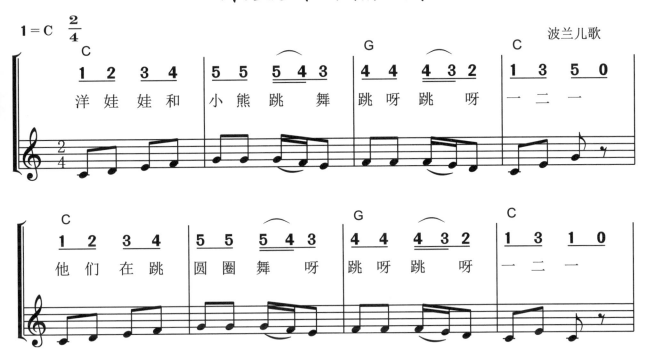

3. 练习右手弹奏的歌曲旋律部分。

4. 在音色按钮区选择需要的乐器：选择萨克斯。

5. 选择伴奏风格（可以多次尝试，试听选择合适的伴奏风格）：摇滚乐。

洋娃娃和小熊跳舞

波兰儿歌

1 = C 2/4 音色：萨克斯 节奏：摇滚乐

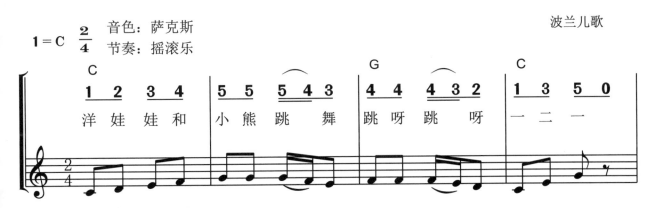

6. 选择电子琴功能按钮中的"自动低音和弦"或者"单触键（多指）和弦"按钮选择和弦的类型（按一次"自动低音和弦"为单指和弦模式，再按一次"自动低音和弦"为多指和弦模式，建议使用单指和弦模式）。

7. 单击"启动/停止"按钮，鼓节奏开始响起。或者单击"同步启动"按钮，则按下和弦的同时伴奏响起。

8. 按下第一小节的和弦，伴奏开始响起。

9. 试听效果，通过速度按钮调节伴奏速度直至与歌曲速度吻合。

10. 根据速度试弹、练习左手和弦。

11. 双手练习歌曲。

12. 单击"启动/停止"按钮，停止演奏。

洋娃娃和小熊跳舞

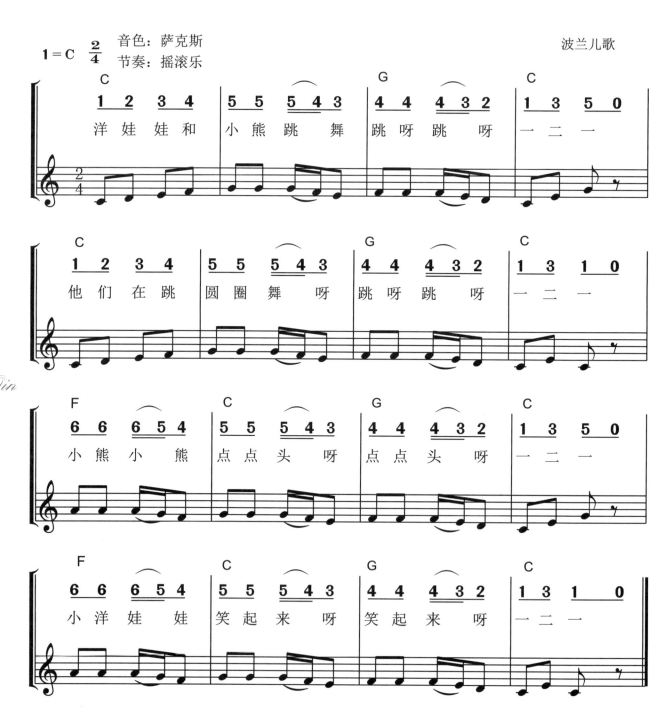

二、自动伴奏操作练习

练习1：

粉 刷 匠

1 = F $\frac{2}{4}$ 节奏：进行曲
音色：小号

波兰儿歌

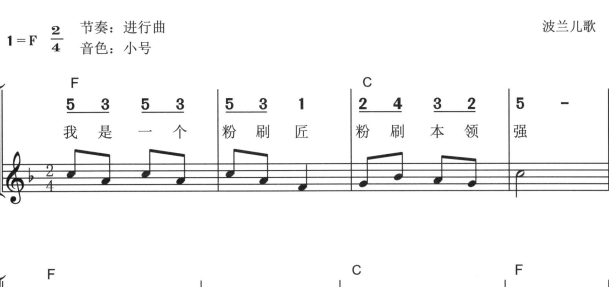

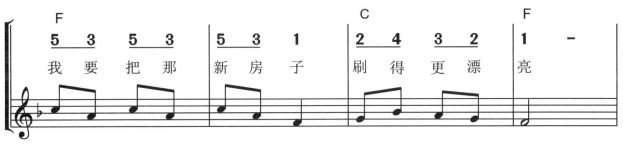

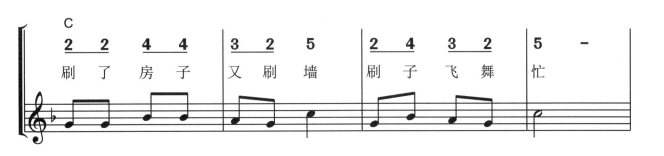

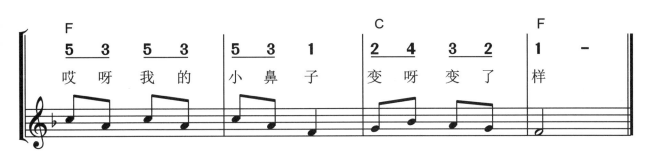

第十一周　电子琴自动伴奏原理与技巧

121

练习2:

理 发 师

1=C 2/4

节奏：进行曲
音色：钢琴

澳大利亚儿歌

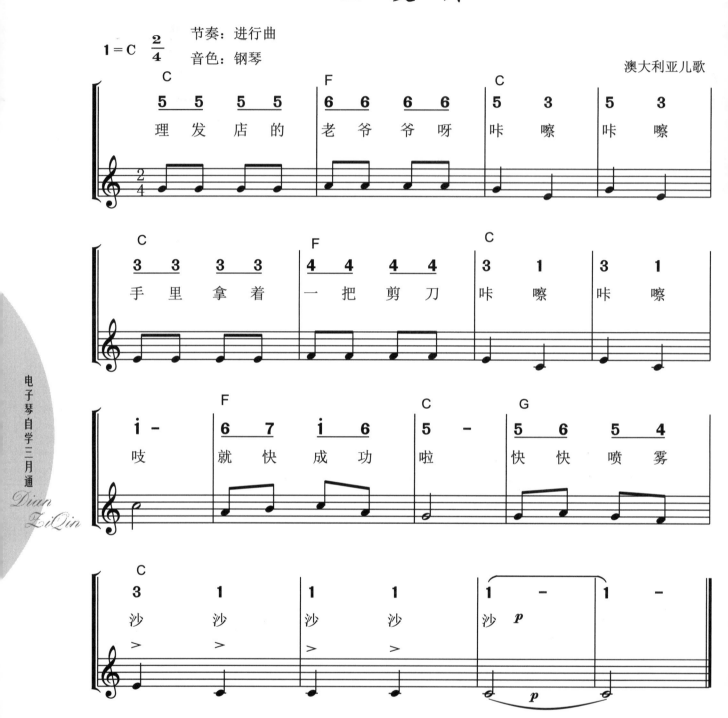

理发店的 老爷爷呀 咔 嚓 咔 嚓

手里拿着 一把剪刀 咔 嚓 咔 嚓

吱 就快成功 啦 快快喷雾

沙 沙 沙 沙 沙

练习3：

铃儿响叮当

节奏：慢摇滚
音色：萨克斯

1 = C $\frac{4}{4}$

[美]皮尔彭特 曲

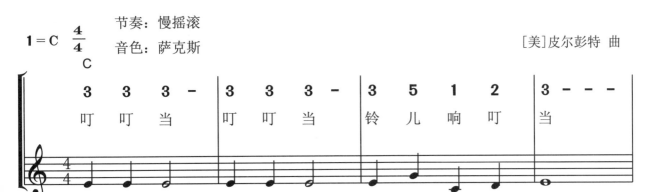

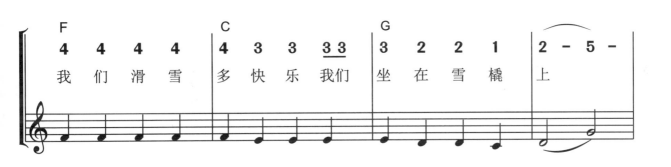

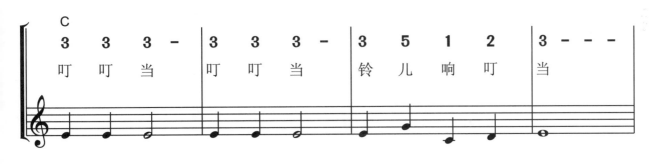

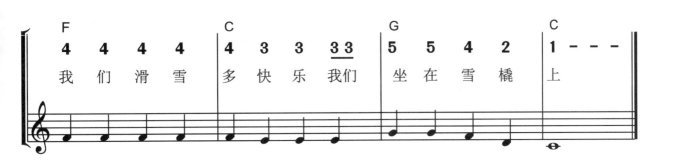

练习4：

卖 报 歌

1 = C 2/4

节奏：进行曲
音色：长笛

安娥 词
聂耳 曲

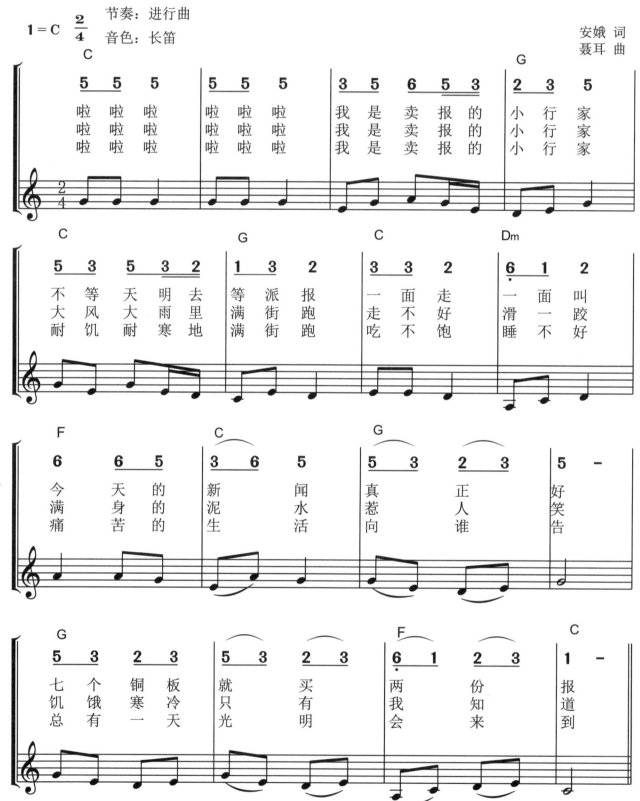

练习5:

摇 篮 曲

节奏：乡村音乐

音色：口琴

克劳谛乌斯 词
舒伯特 曲

1 = G 4/4

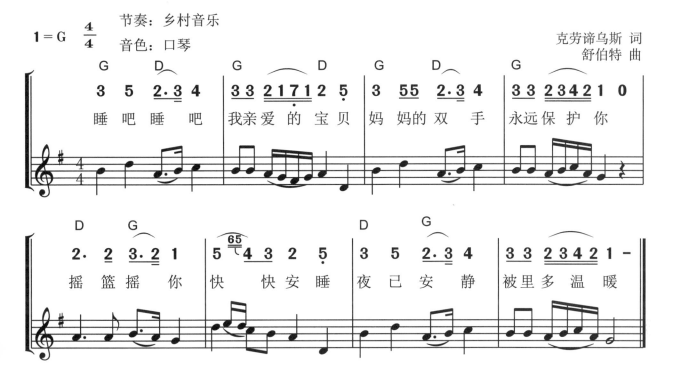

练习6:

只怕不抵抗

麦 新 词
冼星海 曲

节奏：进行曲

音色：小号

1 = C 2/4

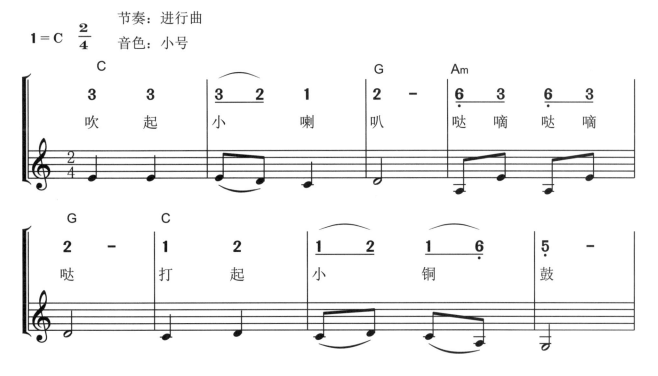

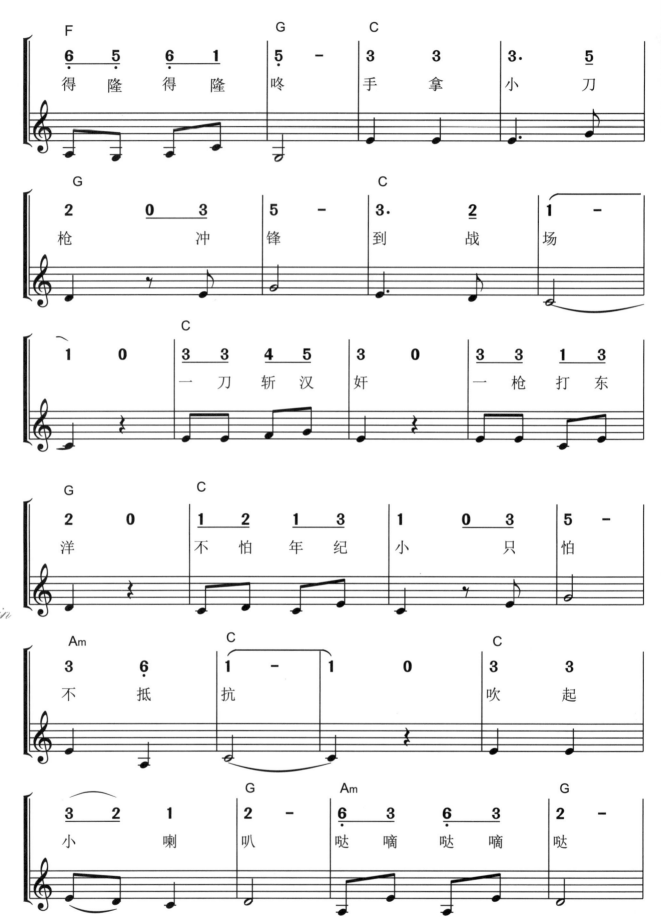

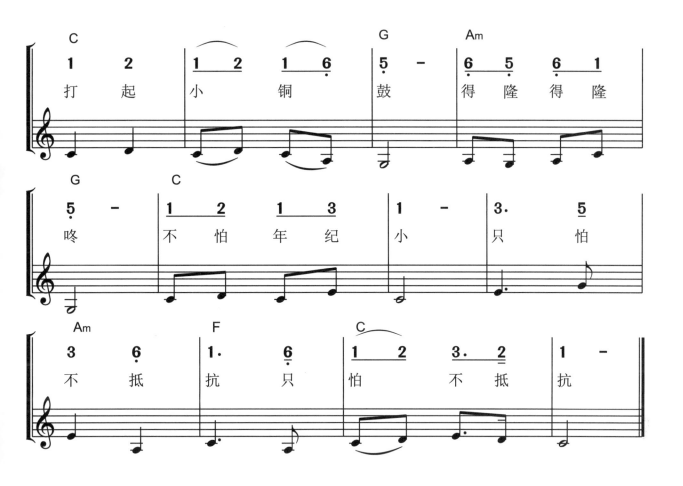

练习7：

都达尔和玛利亚

1=C 2/4

节奏：进行曲

音色：手风琴

哈萨克族民歌

王洛宾 改编

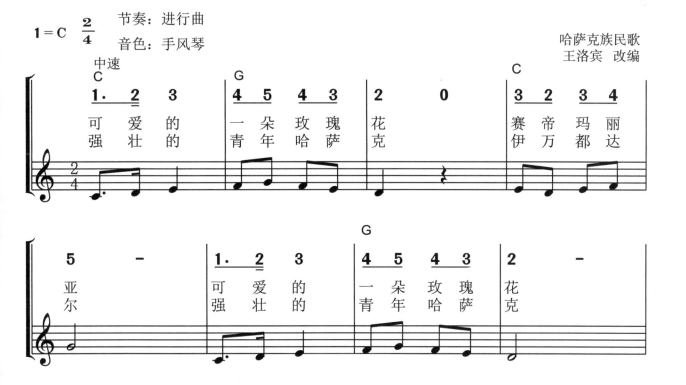

127

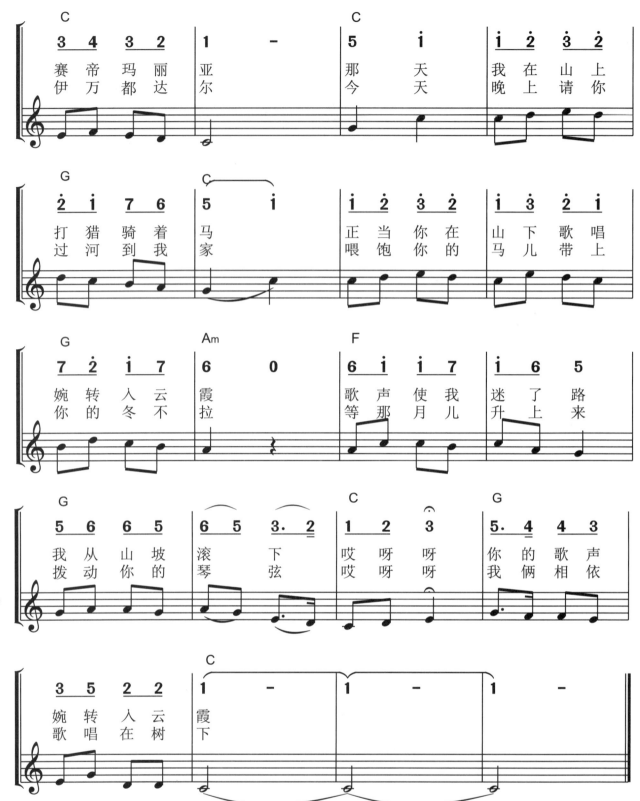

电子琴自动伴奏乐曲巩固练习 第十二周

练习1：

敖包相会

节奏：乡村音乐
音色：长笛

玛拉沁夫 词
通 福 编曲

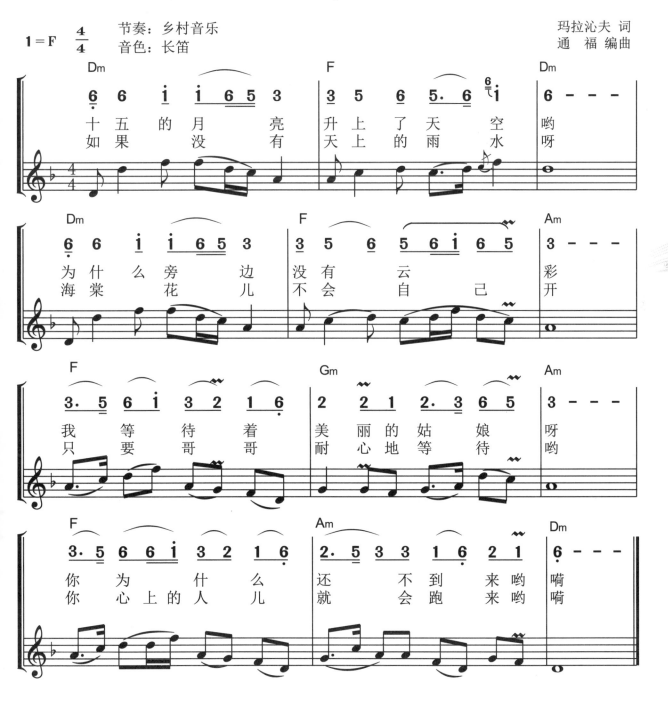

十五的月亮 升上了天空 哟呀
如果 没有 天上的雨水 呀

为什么旁边儿 没有 云 彩
海棠花儿 不会 自己 开

我等待着 美丽的姑娘 呀哟
只要 哥哥 耐心地等待

你为什么 还不到来哟 嗬
你心上的人儿就 会跑来哟 嗬

练习2：

彩云追月

广东音乐

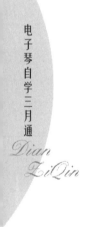

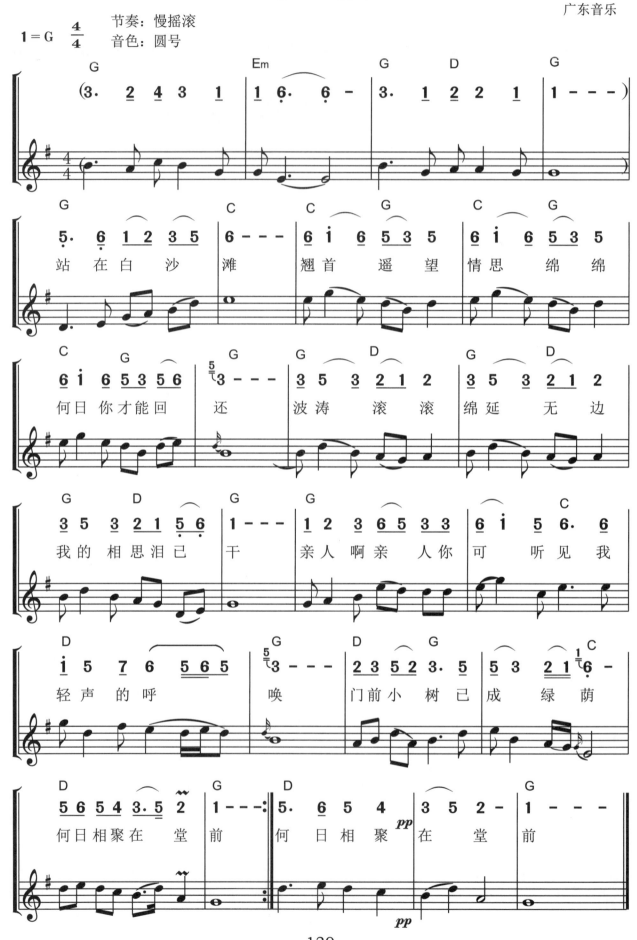

1 = G 4/4

节奏：慢摇滚
音色：圆号

G
(3. 2 4 3 1 | 1 6. 6 -

Em
G D G
3. 1 2 2 1 | 1 - - -)

G
5. 6 1 2 3 5 | 6 - - -
站 在 白 沙 滩

C C G
6 1 6 5 3 5 | 6 1 6 5 3 5
翘 首 遥 望 情 思 绵 绵

C G G
6 1 6 5 3 5 6 | 3 - - -
何 日 你 才 能 回 还

G D G D
3 5 3 2 1 2 | 3 5 3 2 1 2
波 涛 滚 滚 绵 延 无 边

G D G G
3 5 3 2 1 5 6 | 1 - - -
我 的 相 思 泪 已 干

G
1 2 3 6 5 3 3 | 6 1 5 6. 6
亲 人 啊 亲 人 你 可 听 见 我

C D
1 5 7 6 5 6 5 | 3 - - -
轻 声 的 呼 唤

G D G
2 3 5 2 3. 5 | 5 3 2 1 6 -
门 前 小 树 已 成 绿 荫

C
D
5 6 5 4 3. 5 2 | 1 - - :
何 日 相 聚 在 堂 前

D G
5. 6 5 4 | 3 5 2 - | 1 - - -
何 日 相 聚 在 堂 前

pp

130

练习3：

草原上升起不落的太阳

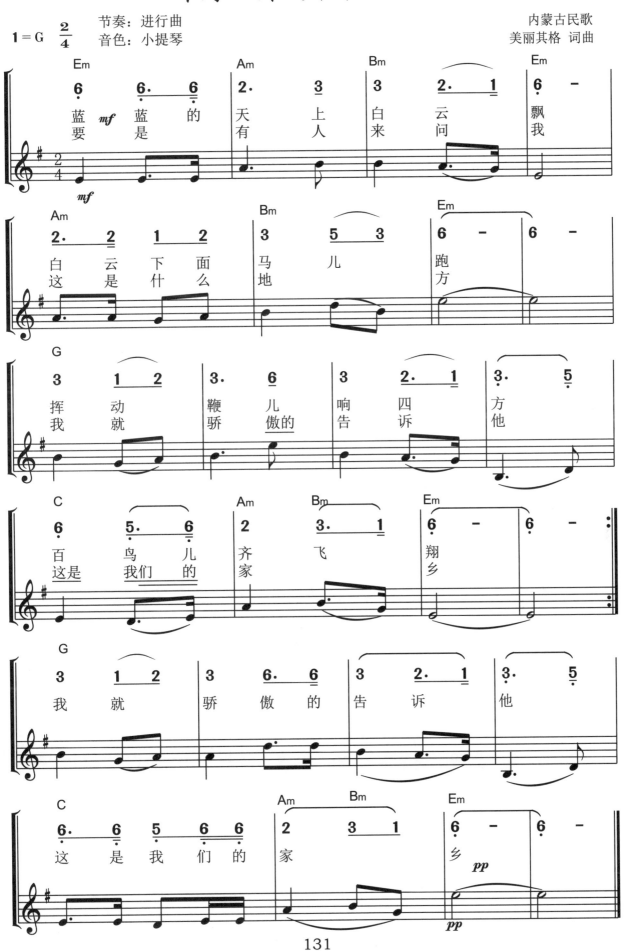

131

练习 4:

道 拉 基

1=F 3/4

节奏：华尔兹
音色：手风琴

吉林朝鲜族民歌

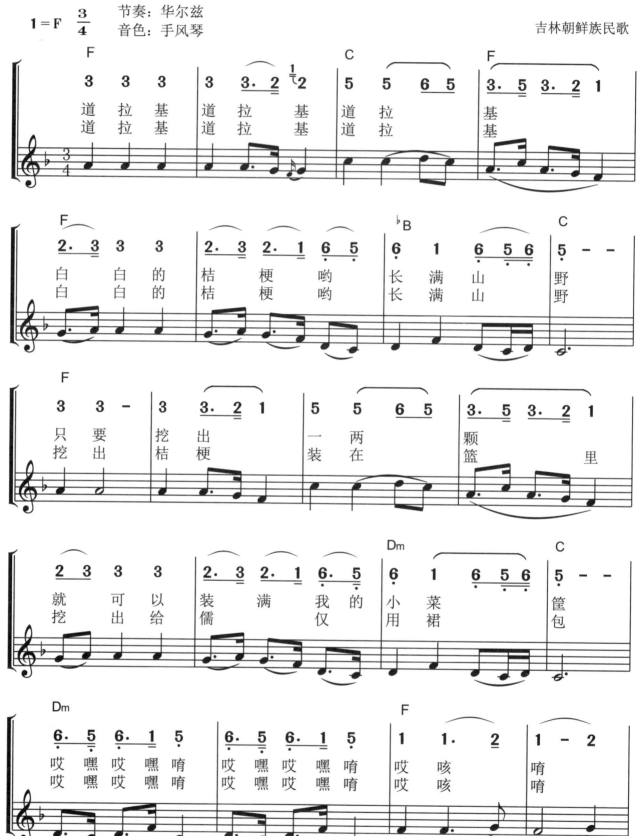

电子琴自学三月通

Dian ZiQin

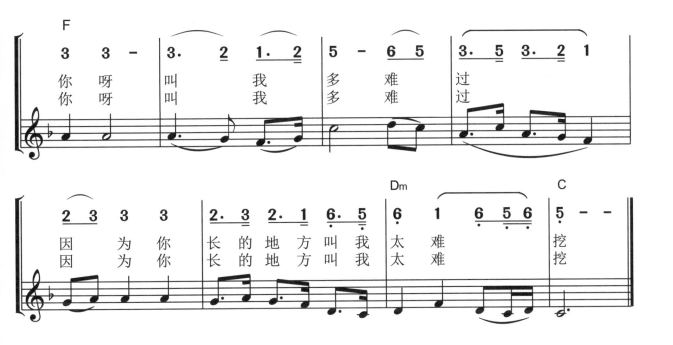

练习5：

在希望的田野上

1 = G 　2/4　节奏：迪斯科　　　　　　　　　陈晓光 词
音色：手风琴　　　　　　　　　施光南 曲

中速 朝气蓬勃地、节奏鲜明地

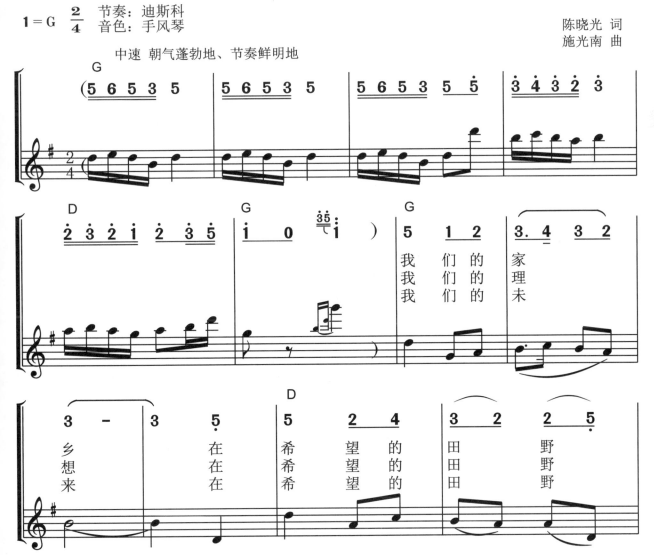

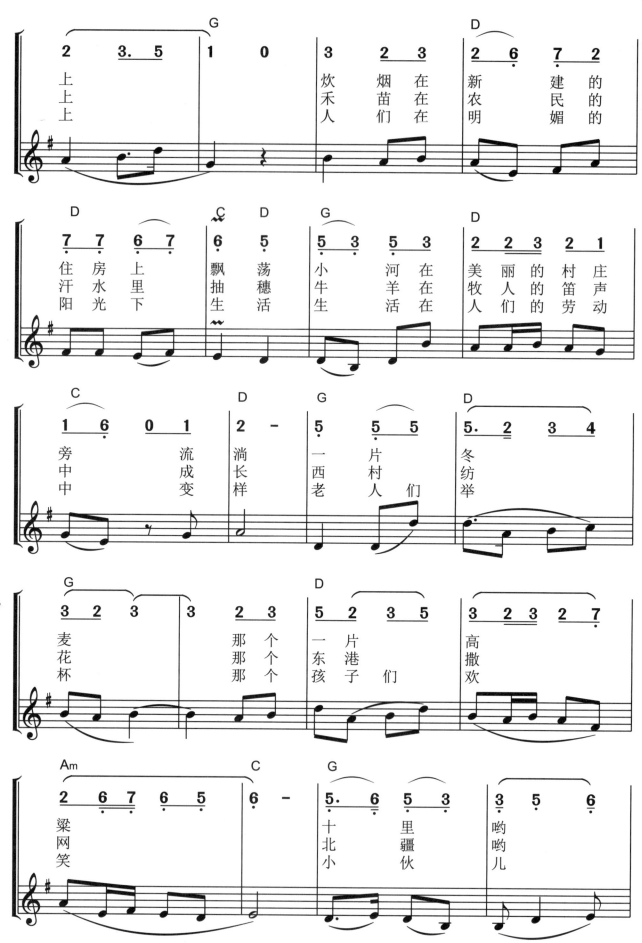

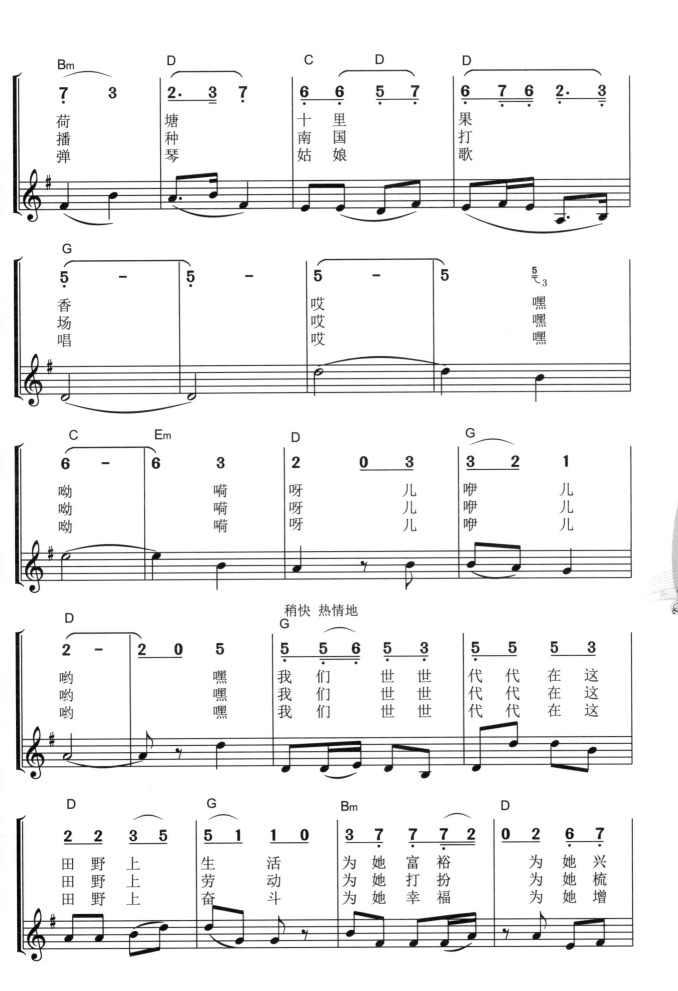

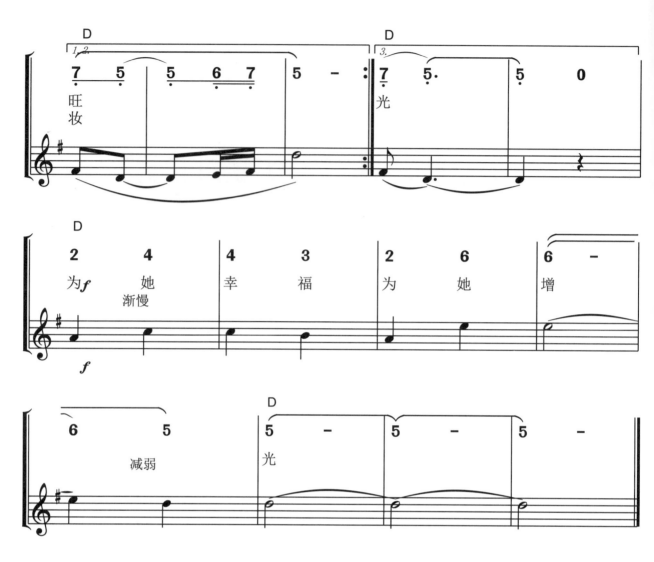

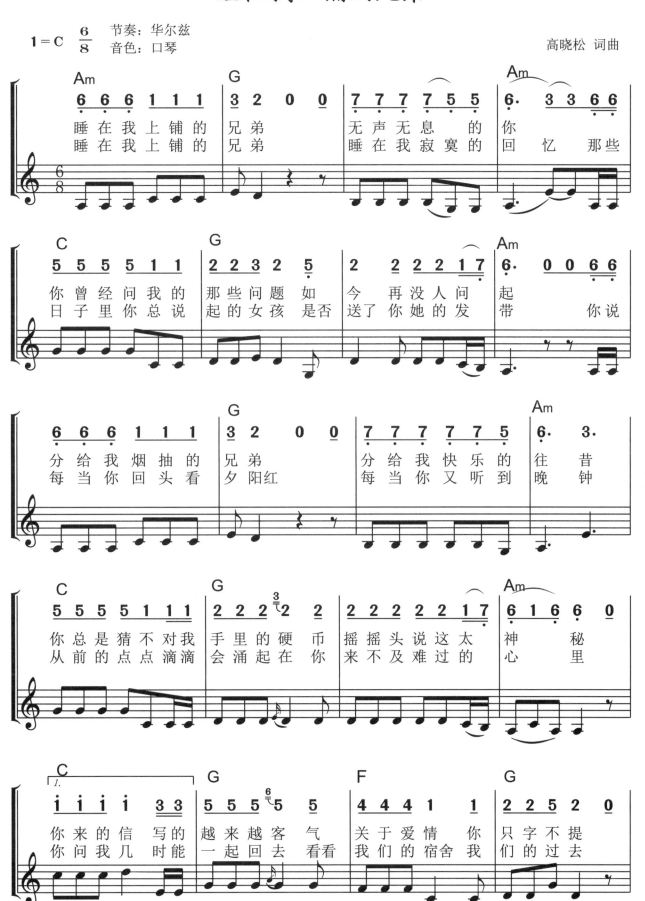

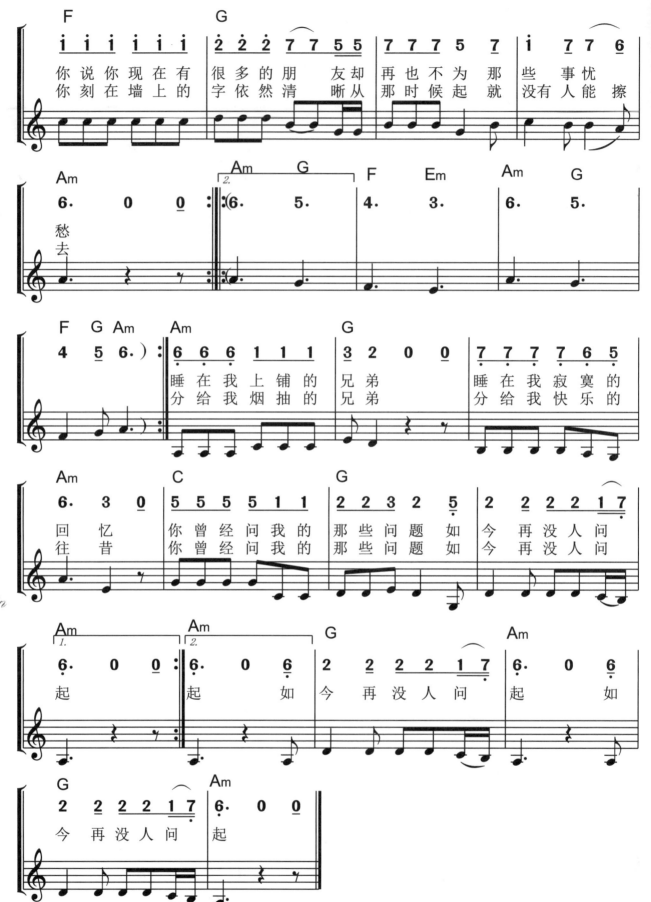

附录1　　乐曲精选

夫妻双双把家还

1 = F　2/4　中板 活泼愉快地　　节奏：慢摇滚　　　　　　　　陆洪非　词
　　　　　　　　　　　　　　　音色：萨克斯　　　　　　时白林、王文治　曲

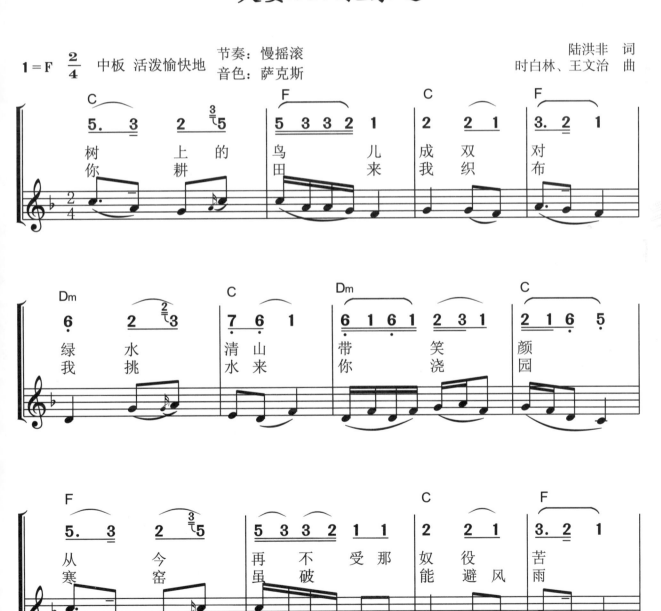

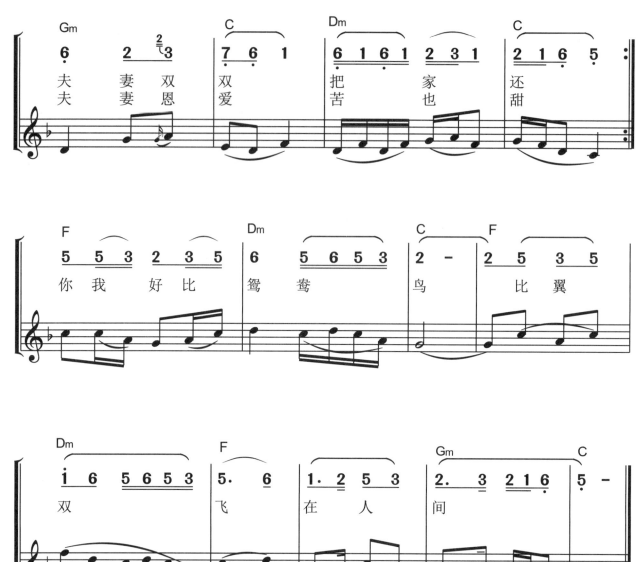

金风吹来的时候

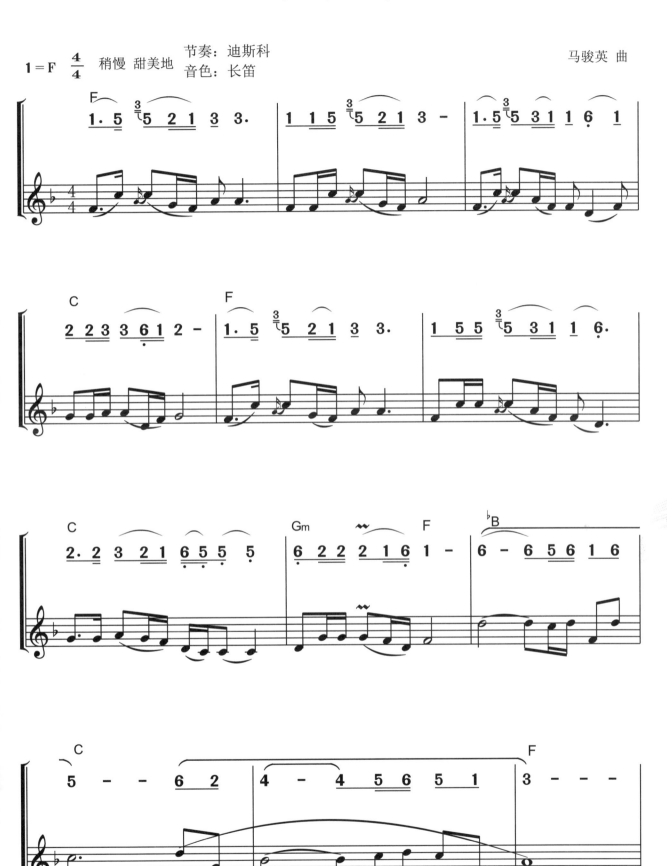

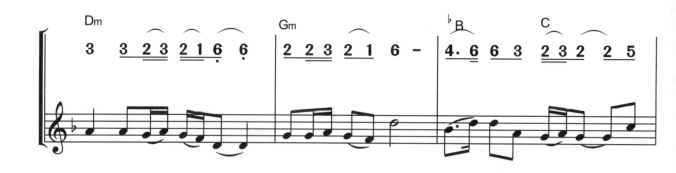

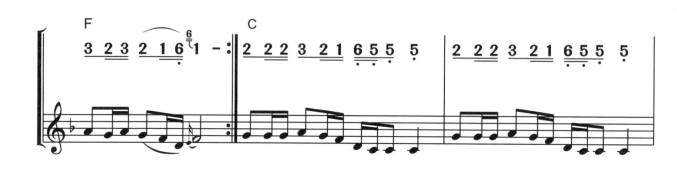

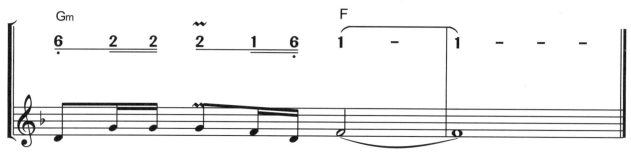

浏 阳 河

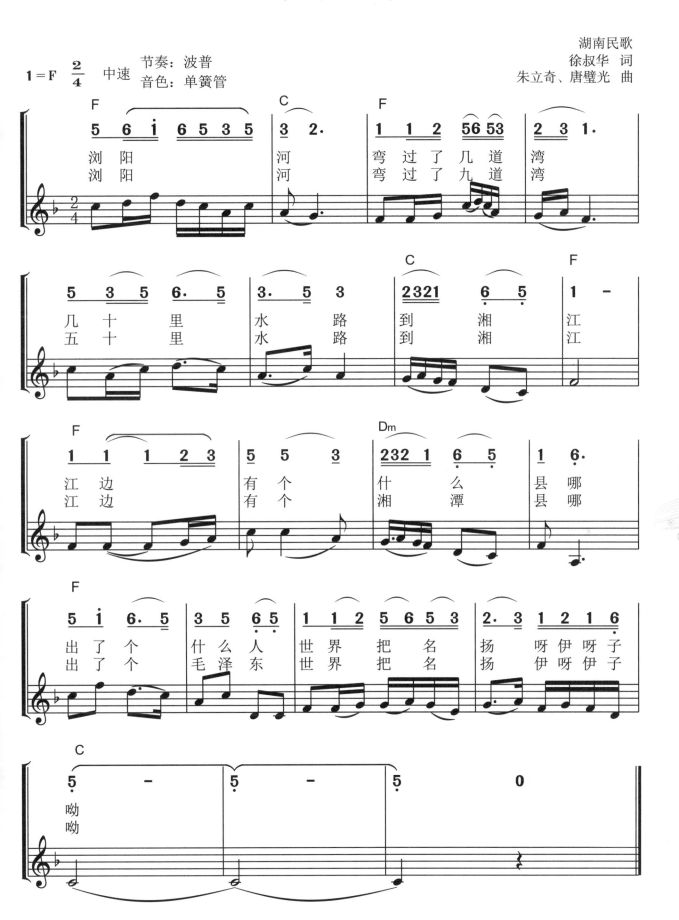

青春舞曲

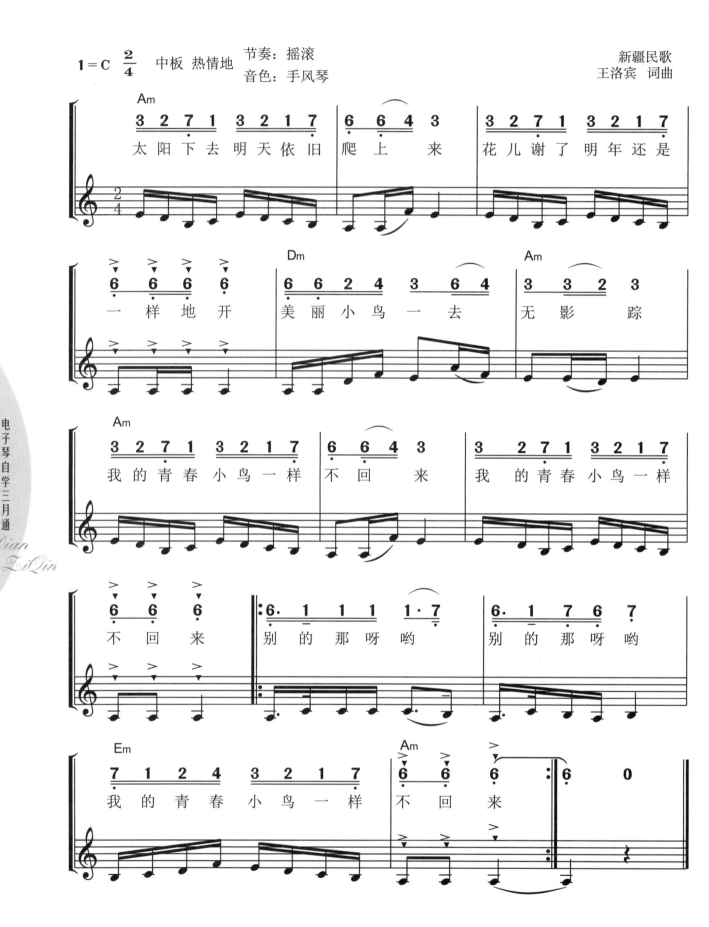

十送红军

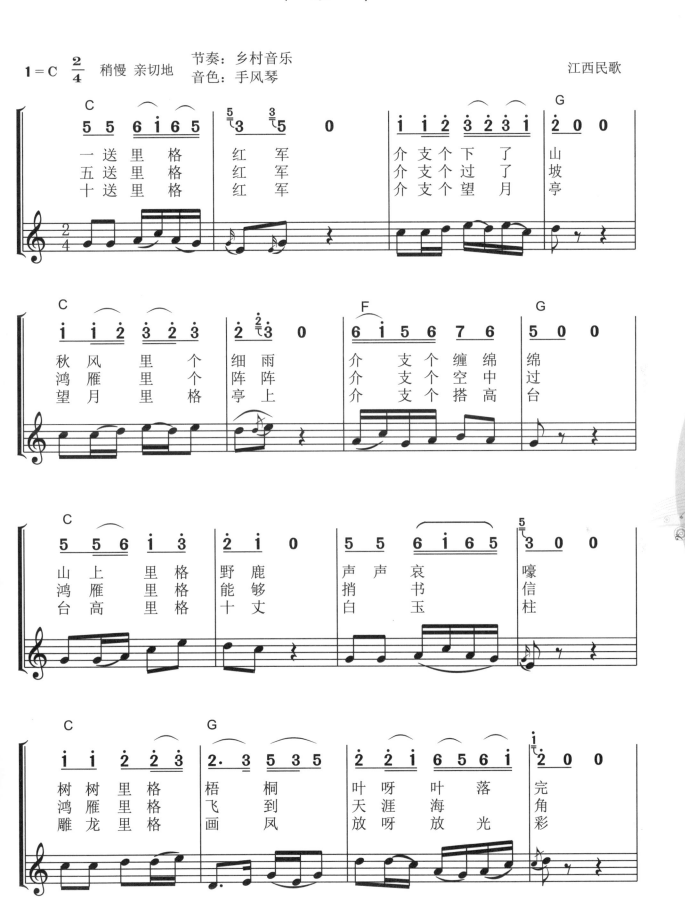

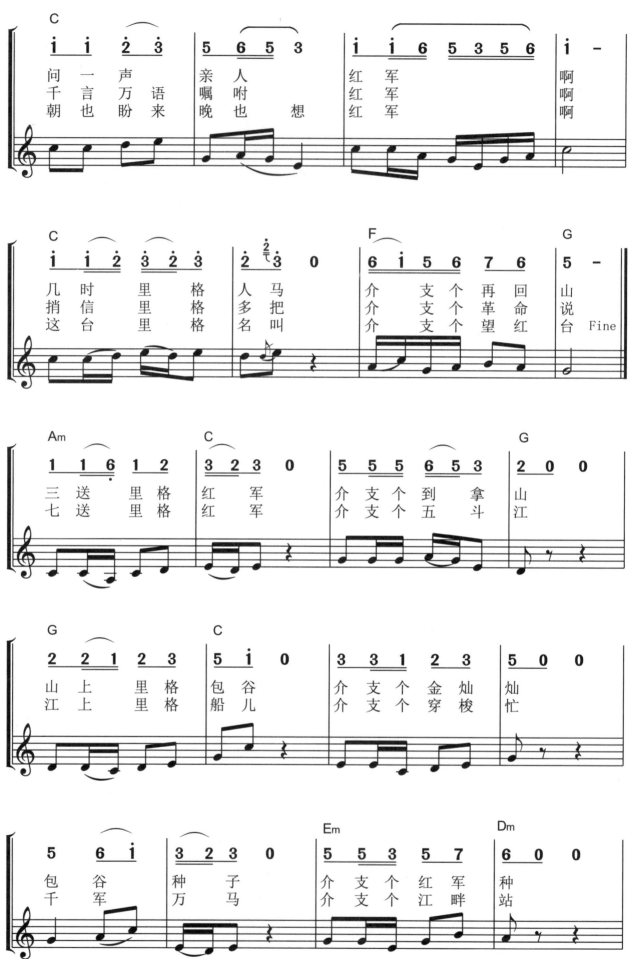

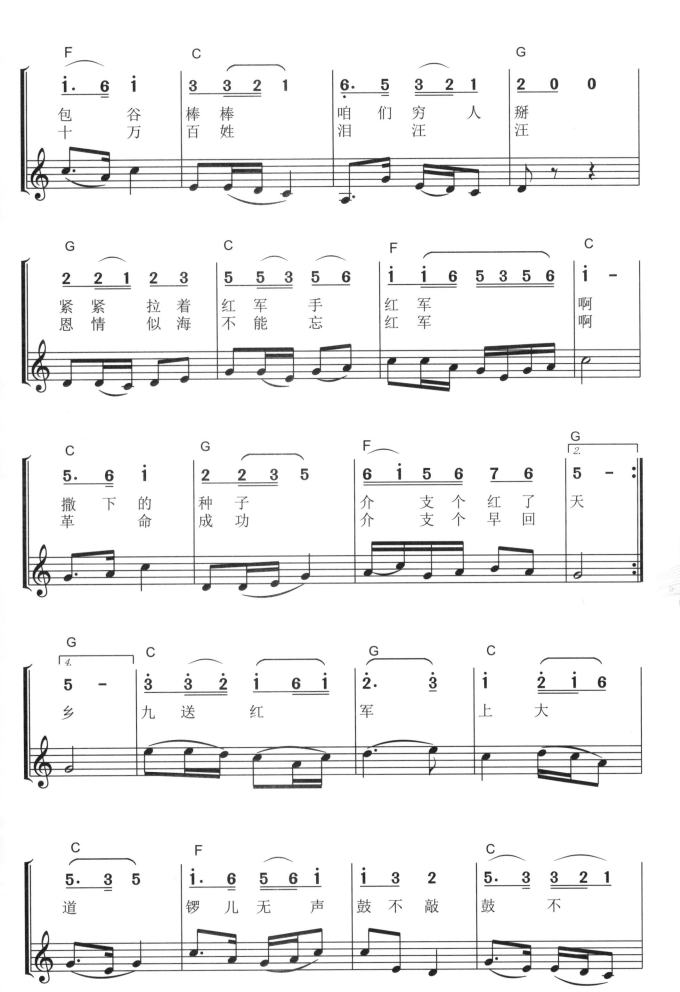

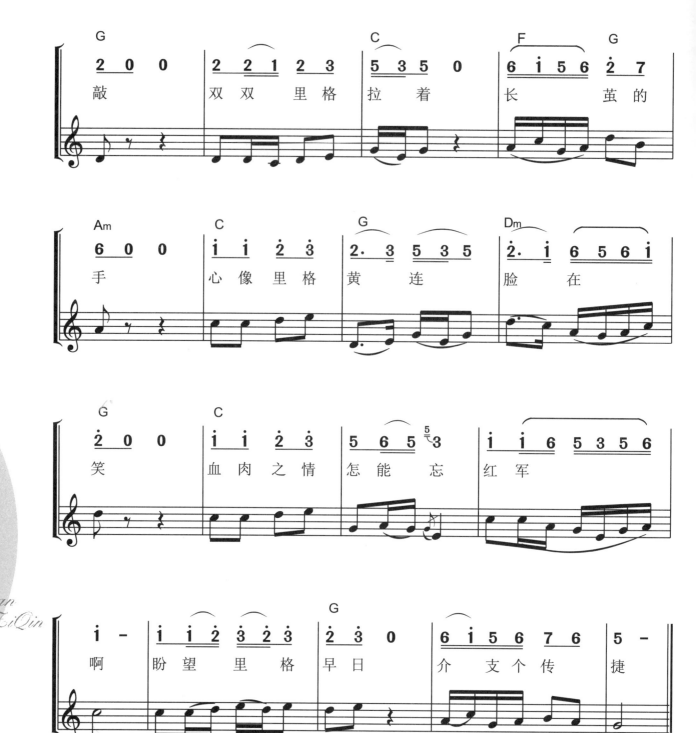

掀起你的盖头来

1=C 2/4 热情地　节奏：慢摇滚　音色：萨克斯

新疆民歌
王洛宾 改编

149

沂蒙山小调

山东民歌

1 = G 3/4

节奏：华尔兹
音色：小提琴

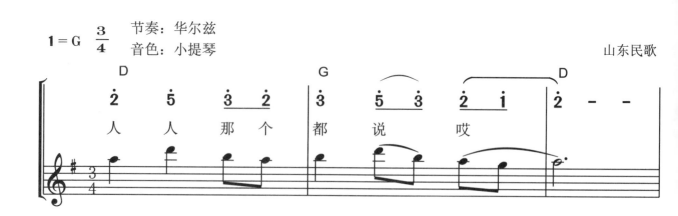

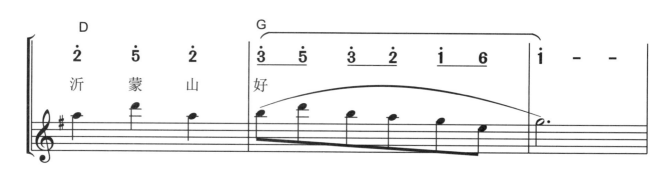

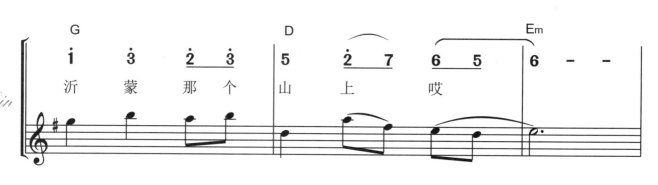

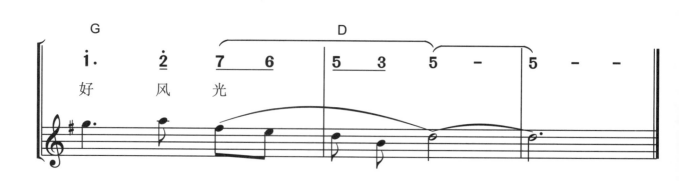

北京欢迎你

林夕 词
小柯 曲

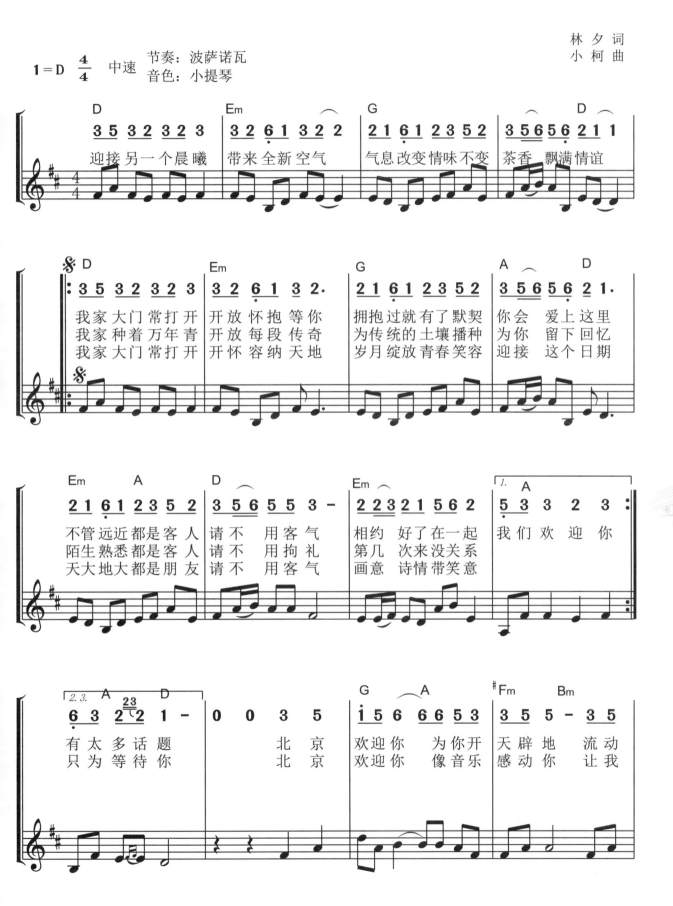

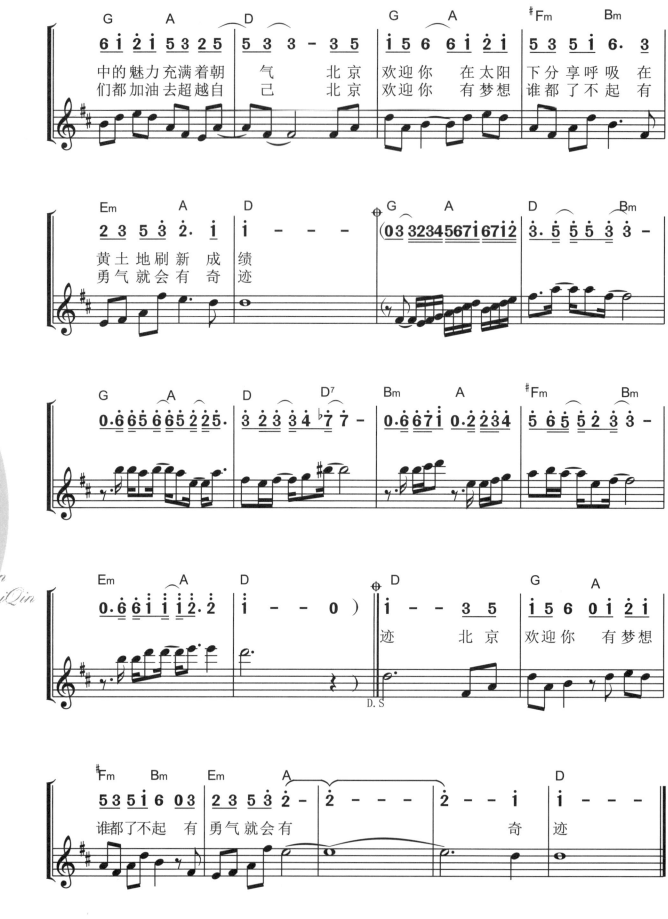

兄弟

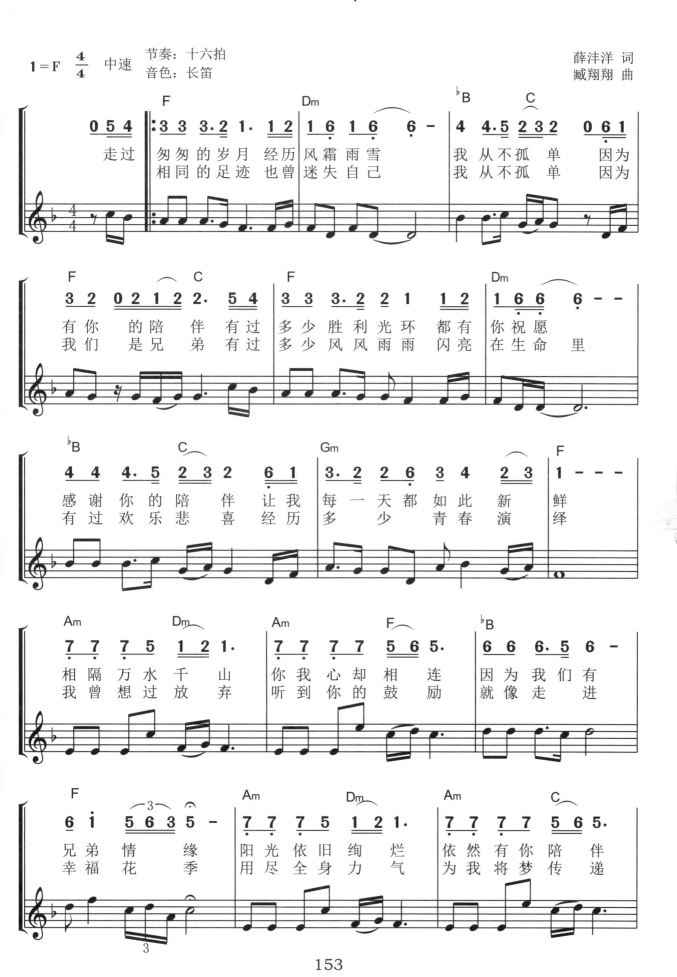

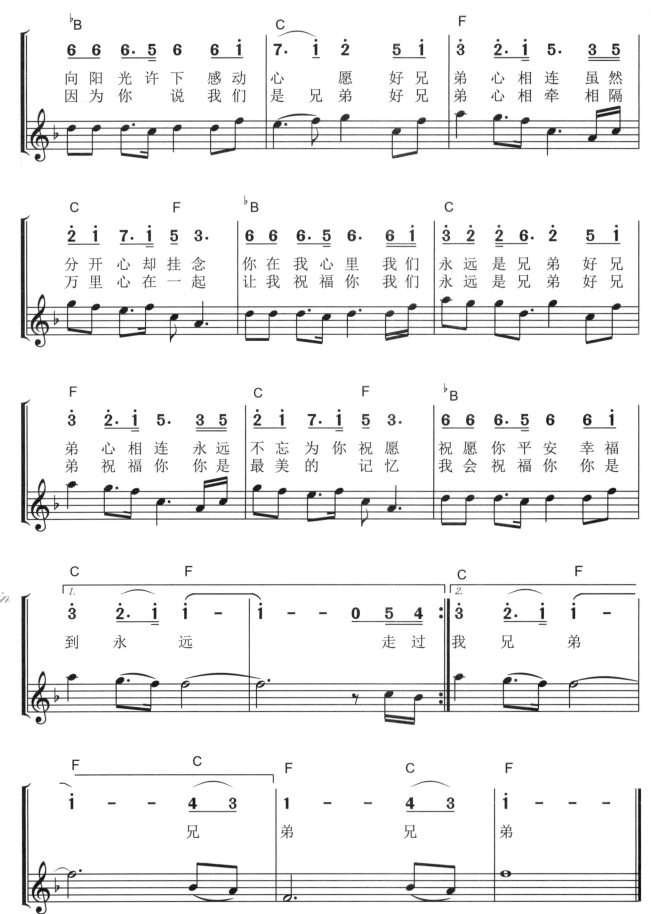

大刀进行曲

节奏：进行曲
音色：手风琴

麦 新 词曲

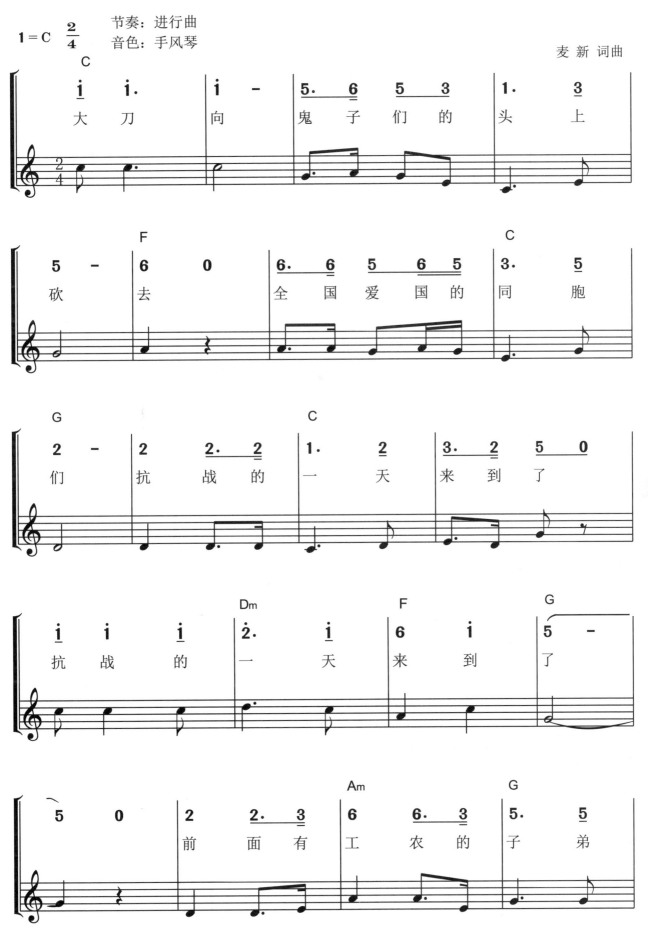

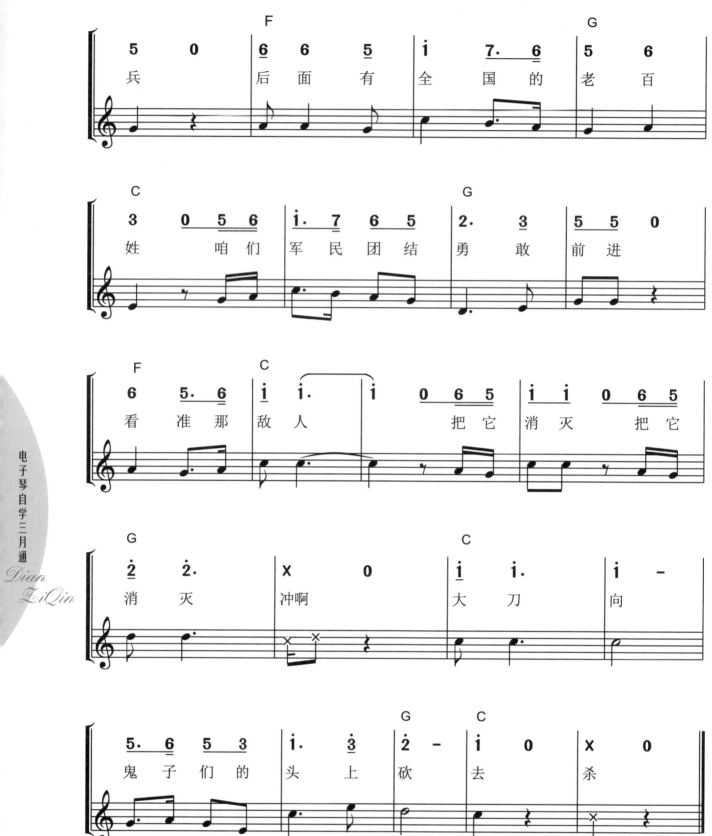

大海啊故乡

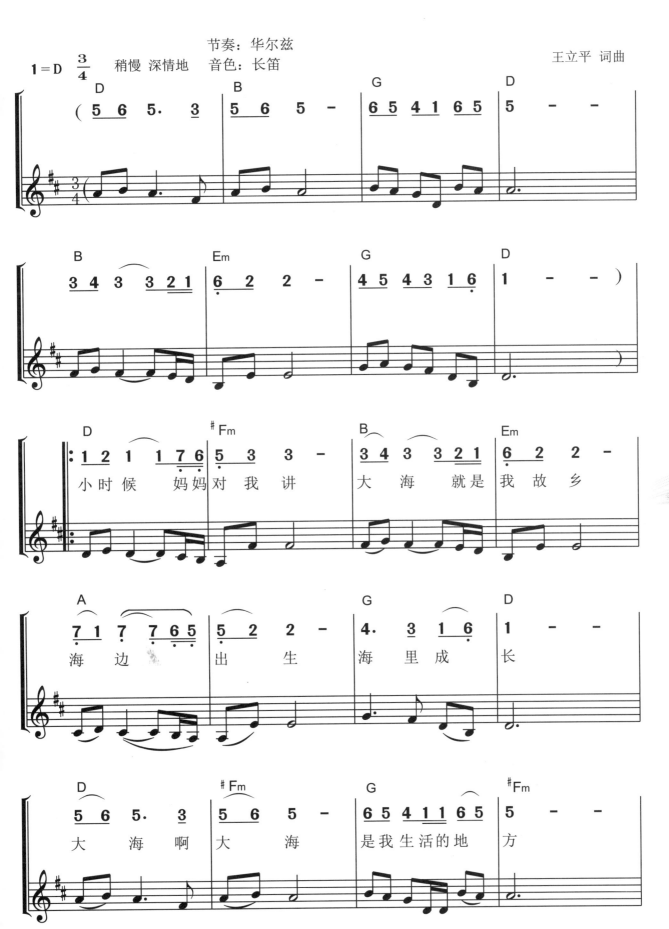

节奏：华尔兹 音色：长笛

王立平 词曲

1 = D 3/4 稍慢 深情地

小时候 妈妈对我讲 大海 就是 我 故乡

海边 出生 海里成 长

大海啊 大海 是我生活的地 方

157

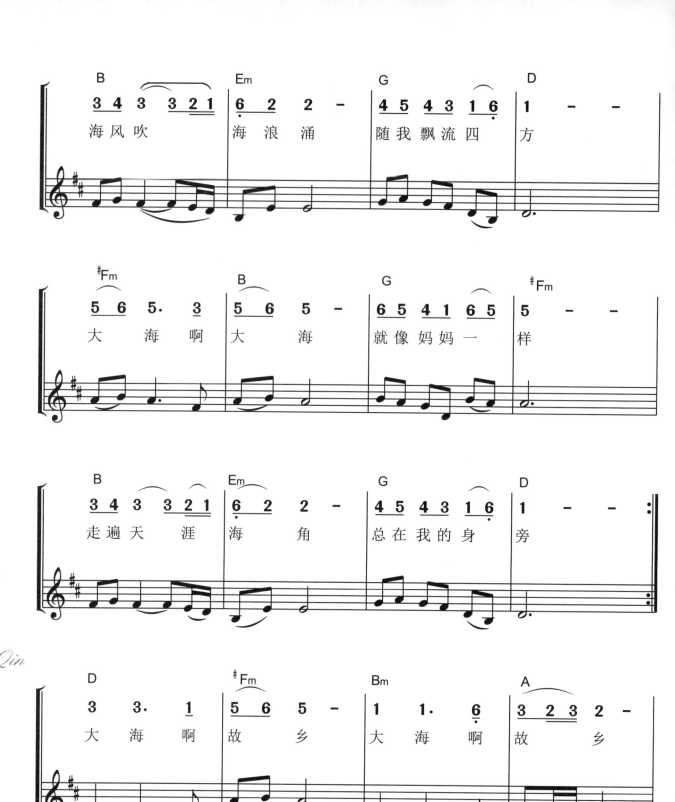

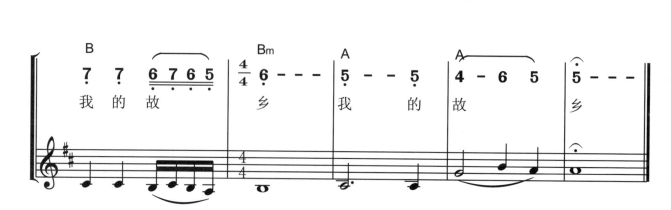

电子琴自学三月通

Dian
ZiQin

军港之夜

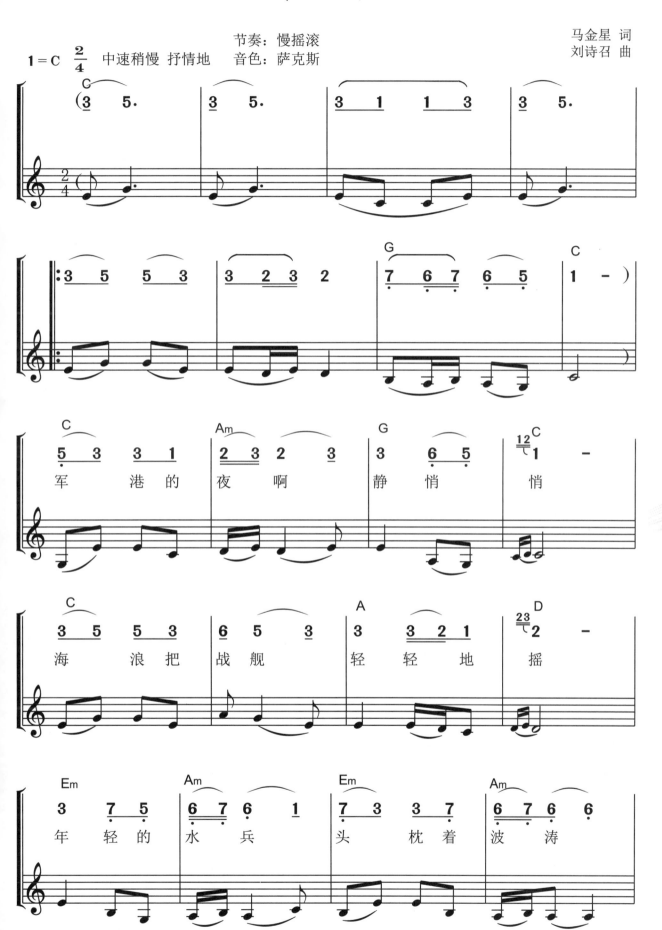

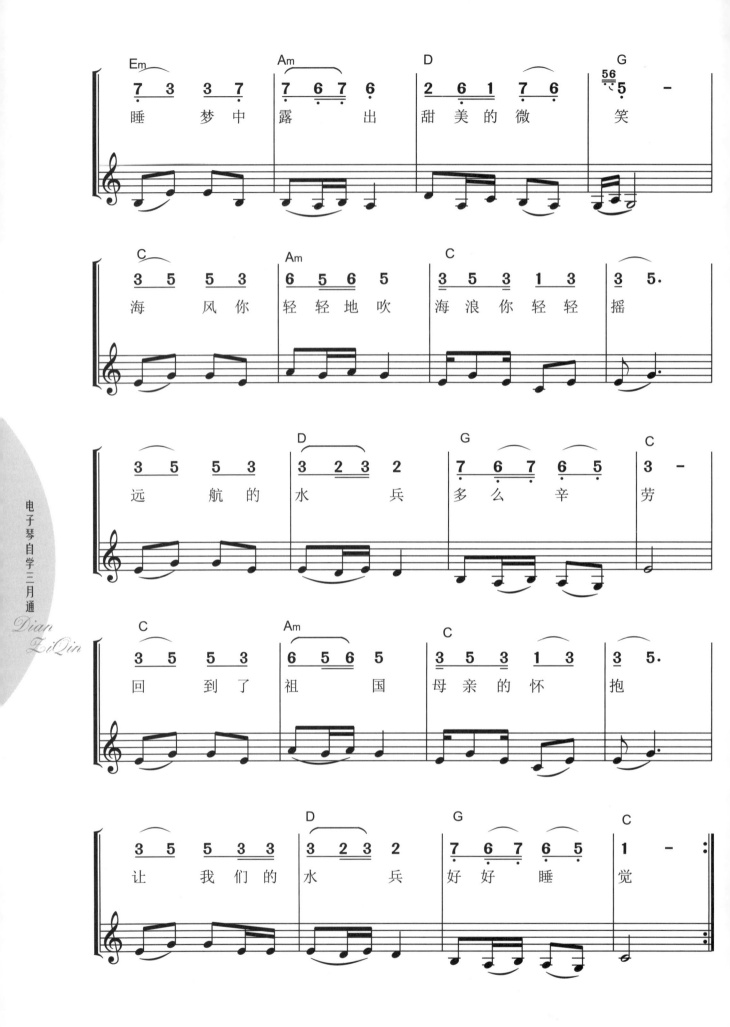

夕 阳 红

1 = C　4/4　　节奏：流行音乐　　　　　　　　　　　　　　　乔 羽 词
　　　　　　　　音色：萨克斯　　　　　　　　　　　　　　　张丕基 曲

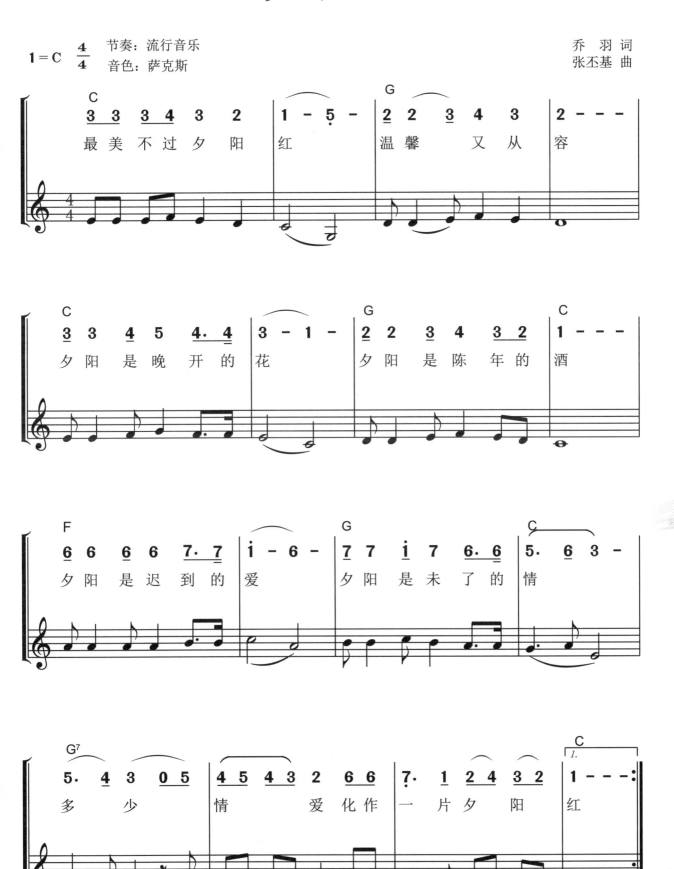

161

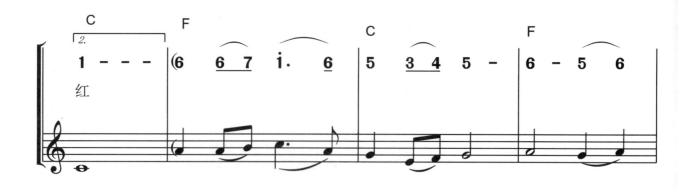

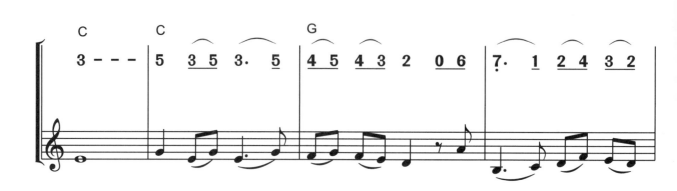

妈妈的吻

节奏：波萨诺瓦
音色：大提琴

付 林 词
谷建芬 曲

1 = C 4/4 稍慢 深情地

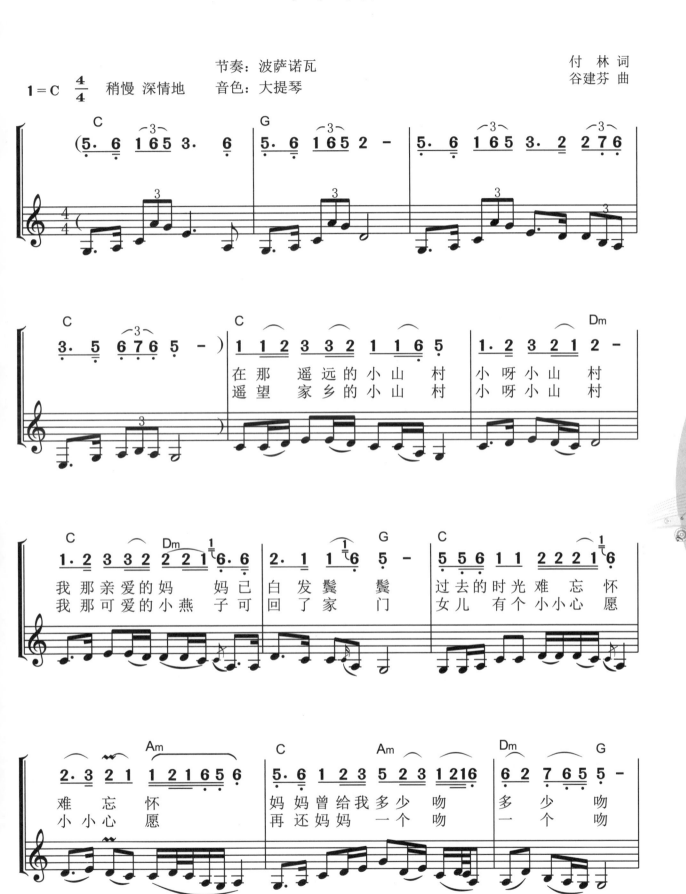

163

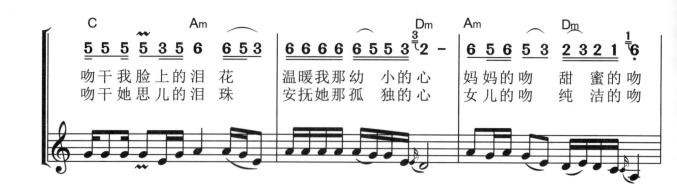

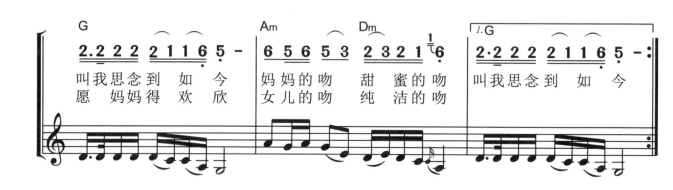

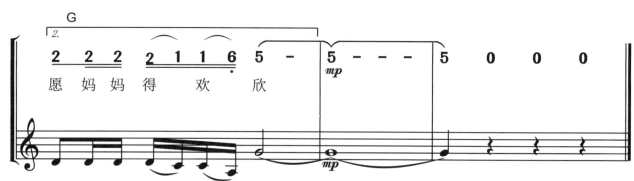

没有共产党就没有新中国

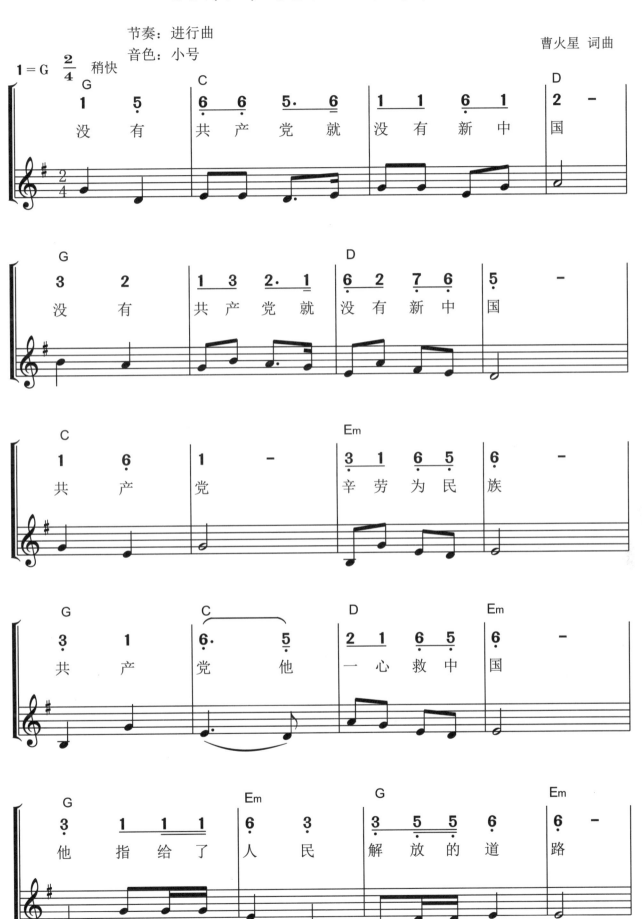

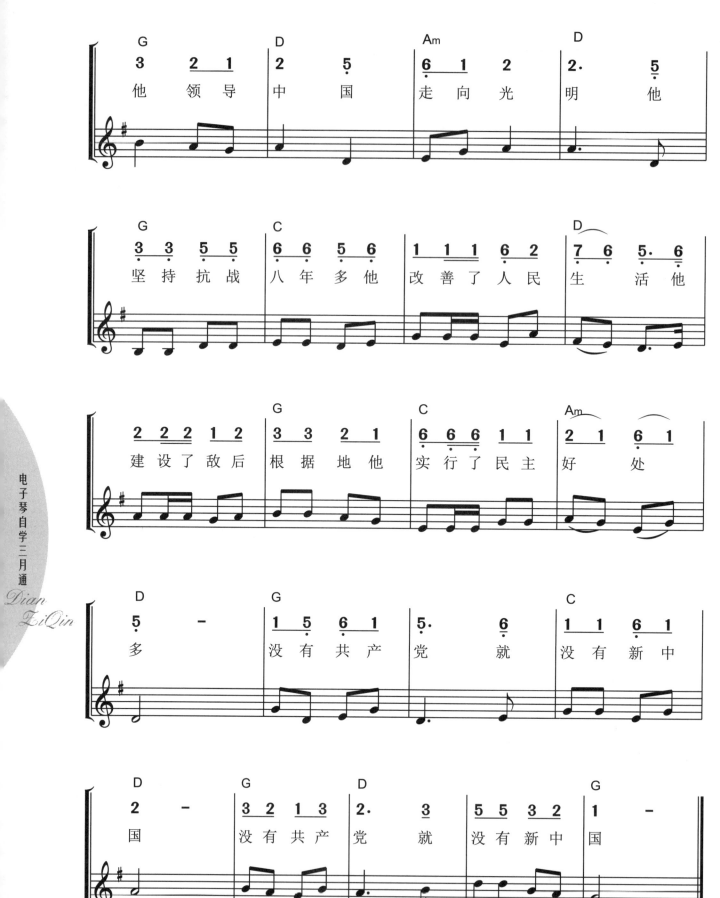

常回家看看

车 行 词
戚建波 曲

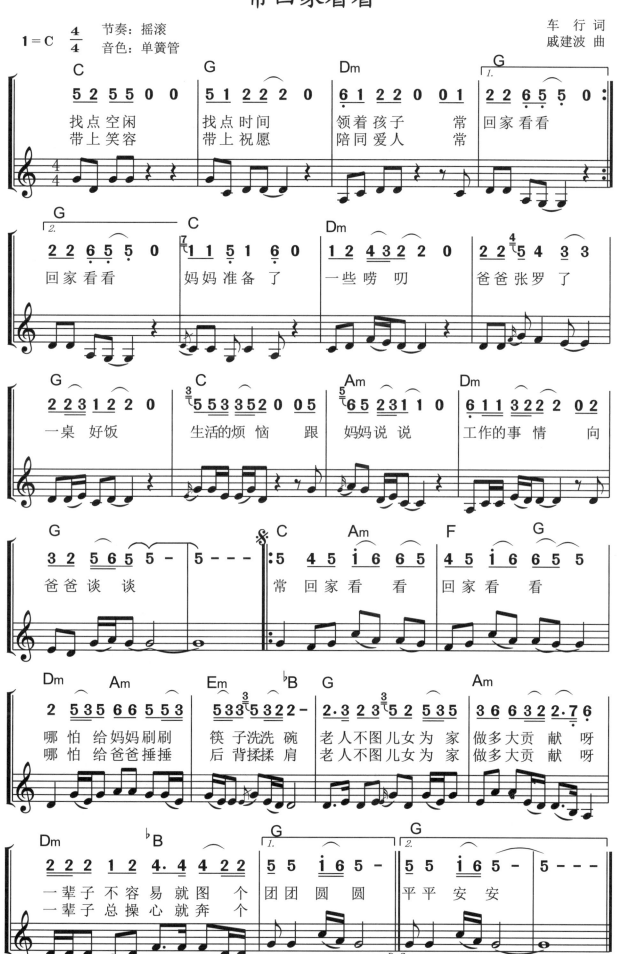

鼓浪屿之波

张 黎 红 曙 词

钟立民 曲

1 = C 4/4 节奏：民谣
音色：木吉他

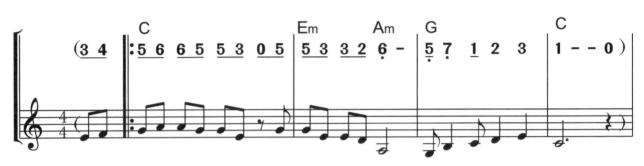

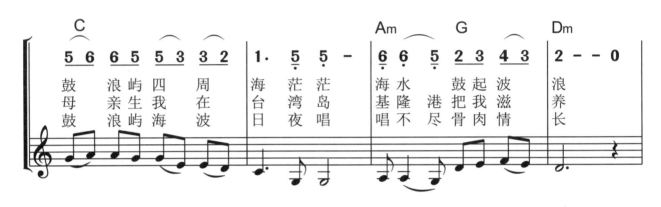

鼓　浪屿四　周　　海　茫茫　　海水　鼓起波　　浪养长
母　亲生我　在　　台　湾岛　　基隆　港把我滋
鼓　浪屿海　波

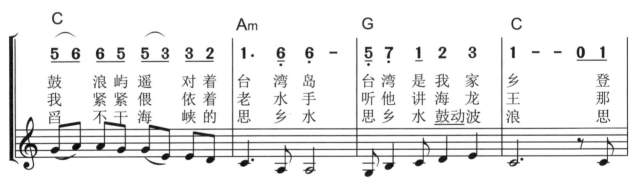

鼓　浪屿遥　对着　　台　湾岛　　台湾　是我家乡　登　那　思
我　紧紧偎　依着　　老水　手　　听他　讲海龙　　王　　浪
舀　不干海　峡的　　思乡　水　　思乡　水鼓动波

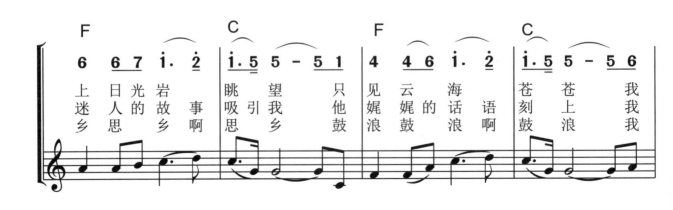

上　日光岩　　眺　望　　　只他　鼓　　苍　苍　我
迷　人的故　事啊　　吸引我思乡　　见云　海娓娓的话　　刻上　鼓浪　我
乡　思乡　啊　　　　　　　　　　娓娓鼓浪啊

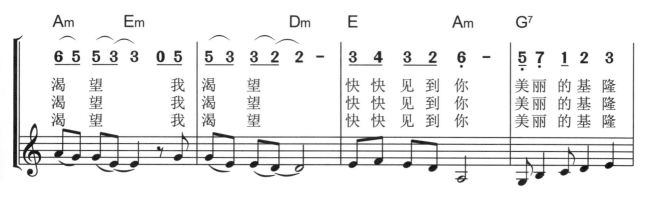

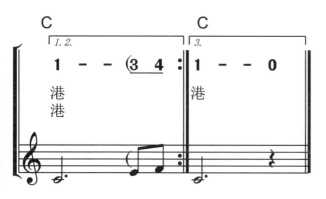

莫斯科郊外的晚上

[苏]米·马都索夫斯基 词

[苏]瓦·索罗为耶夫·谢多伊 曲

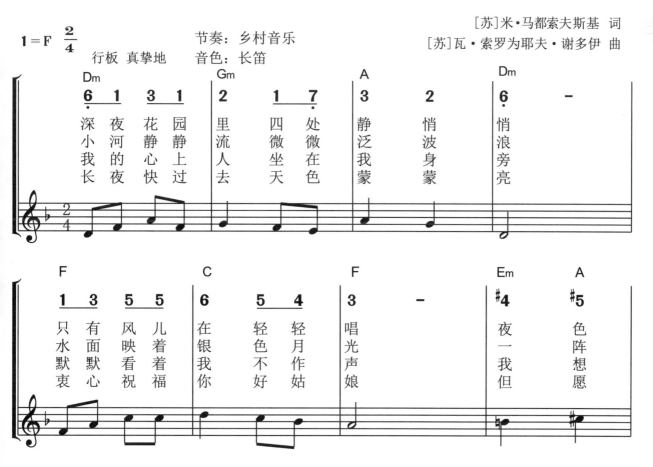

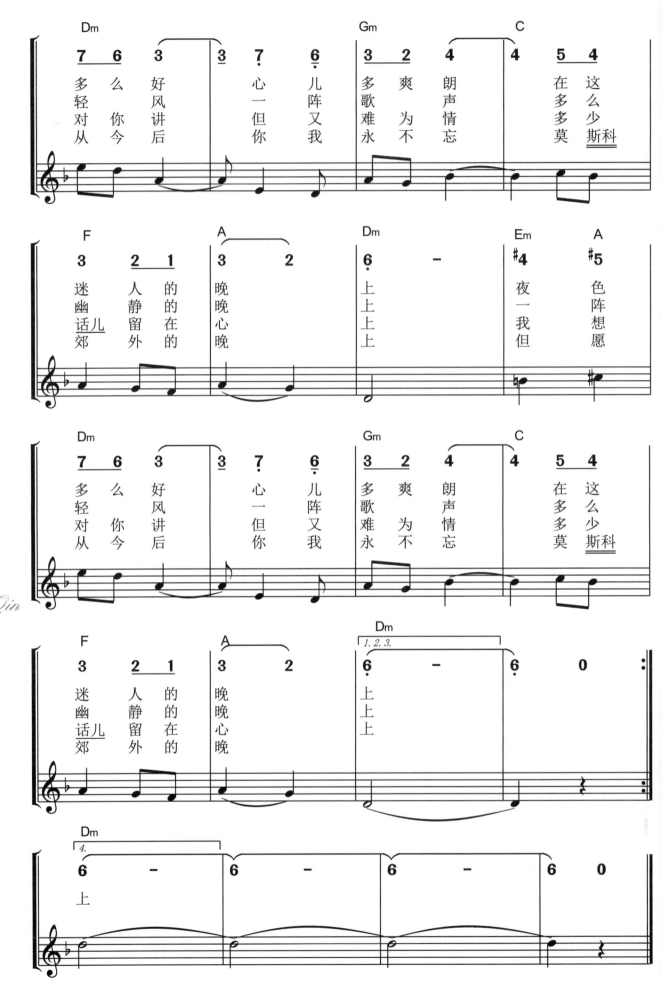

牧羊姑娘

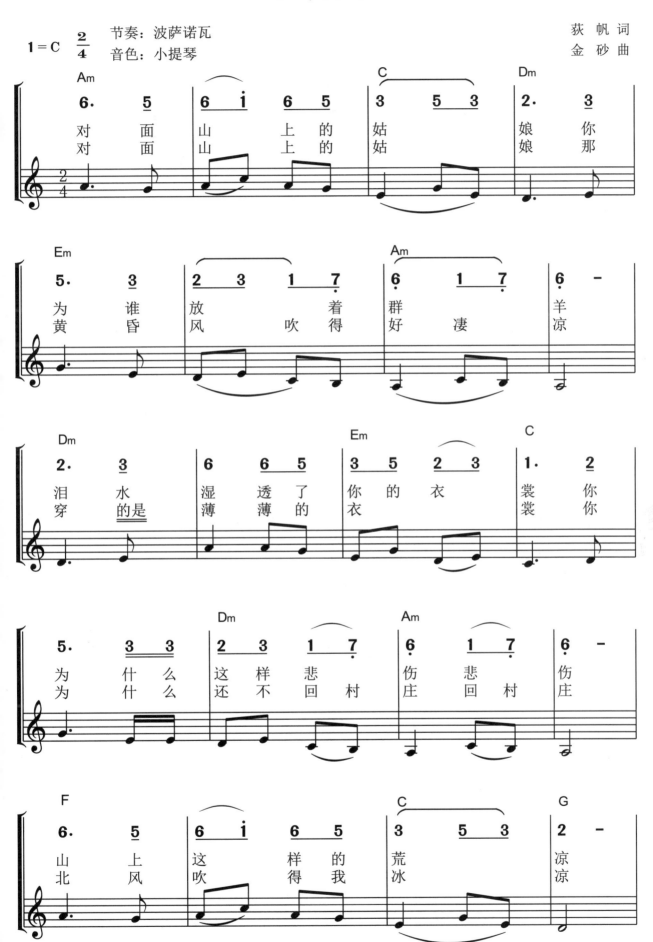

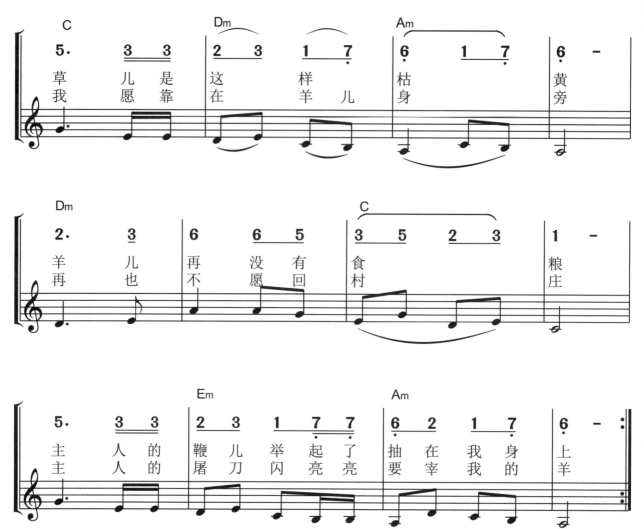

南 泥 湾

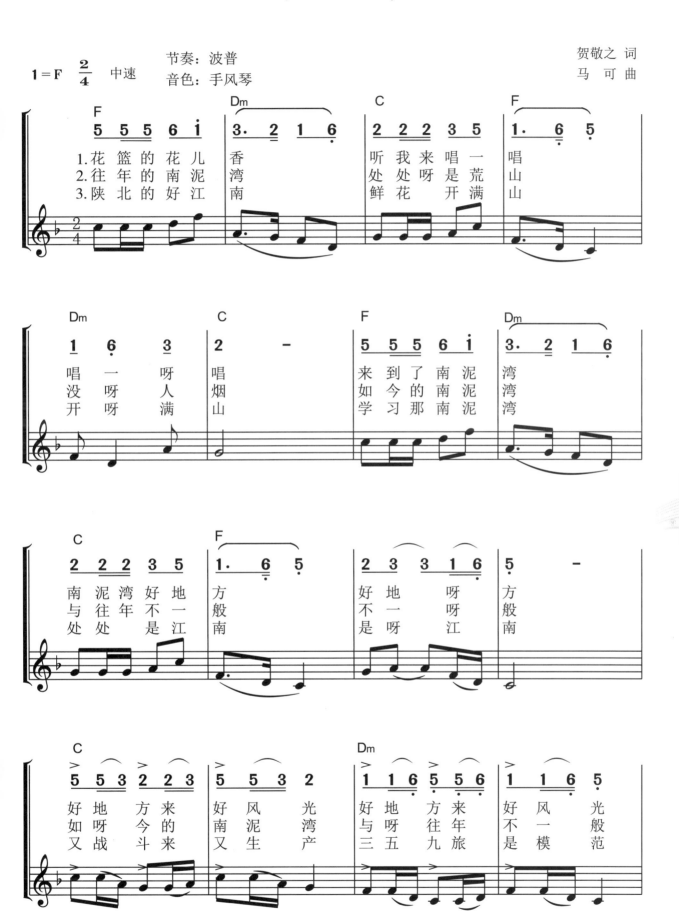

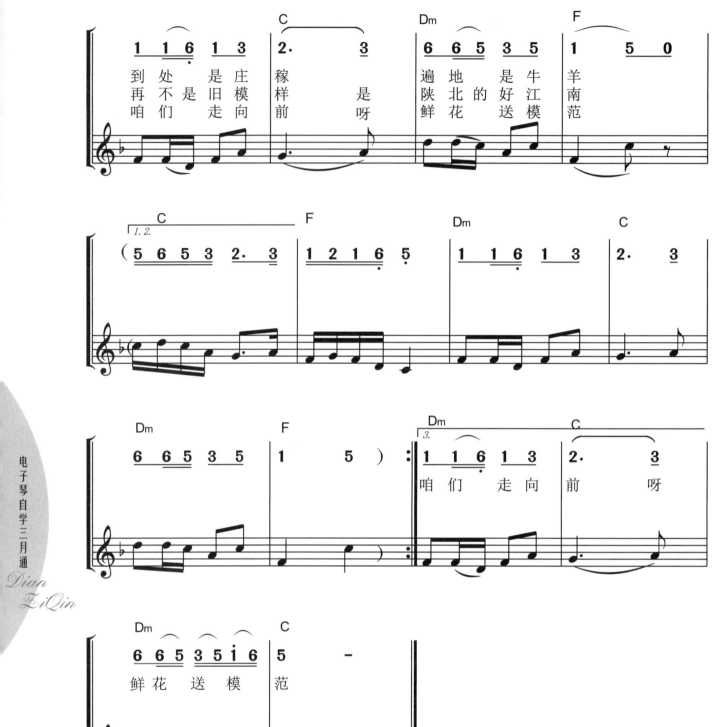

难忘今宵

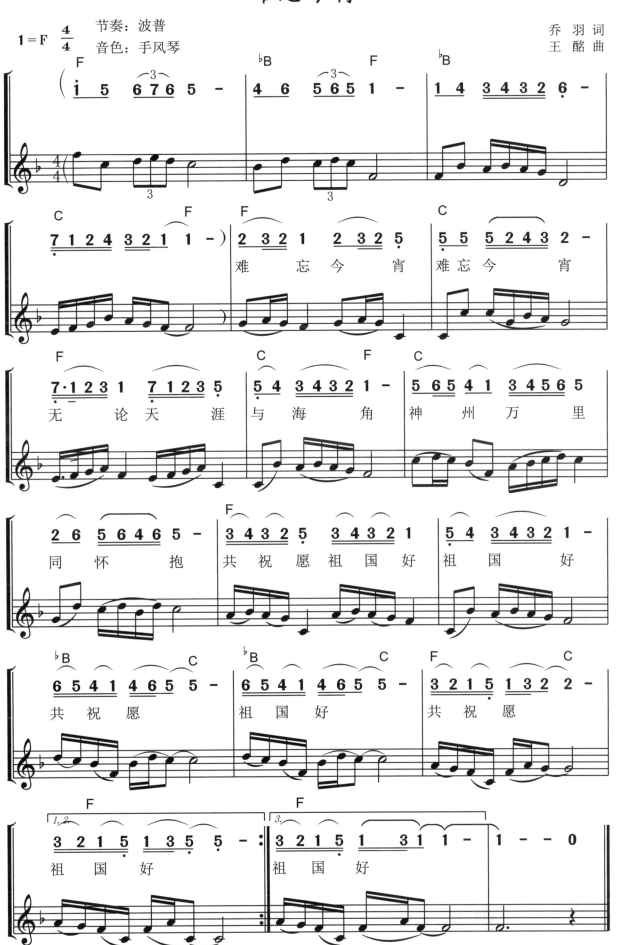

念 故 乡

德沃夏克 曲
李叔同 词

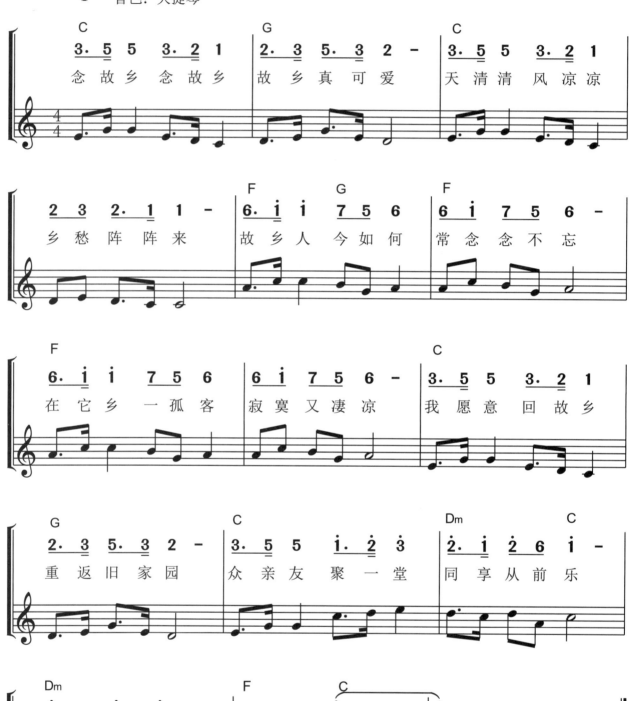

女 儿 情

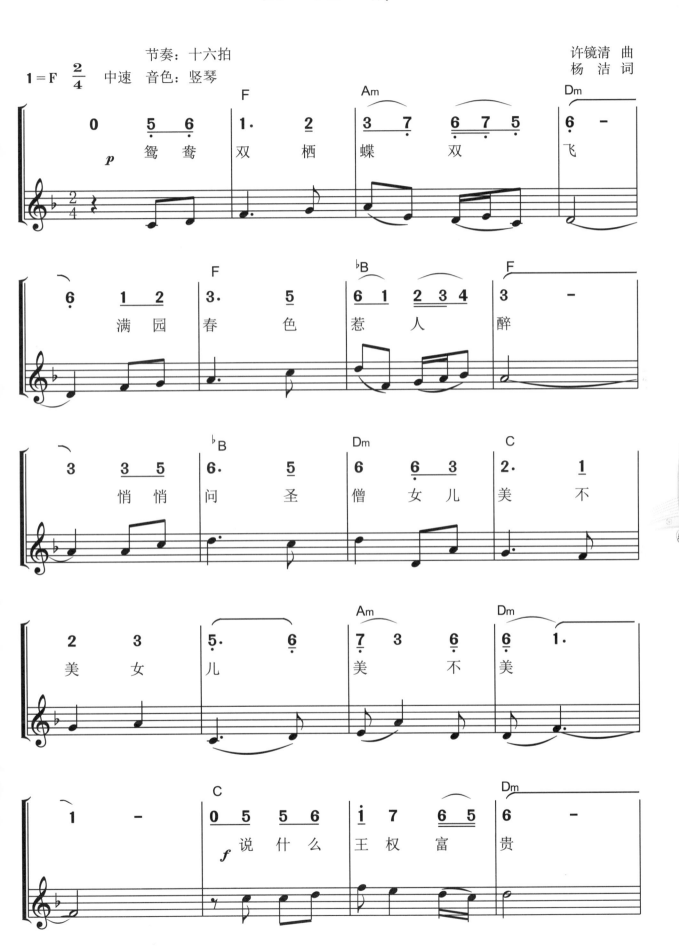

177

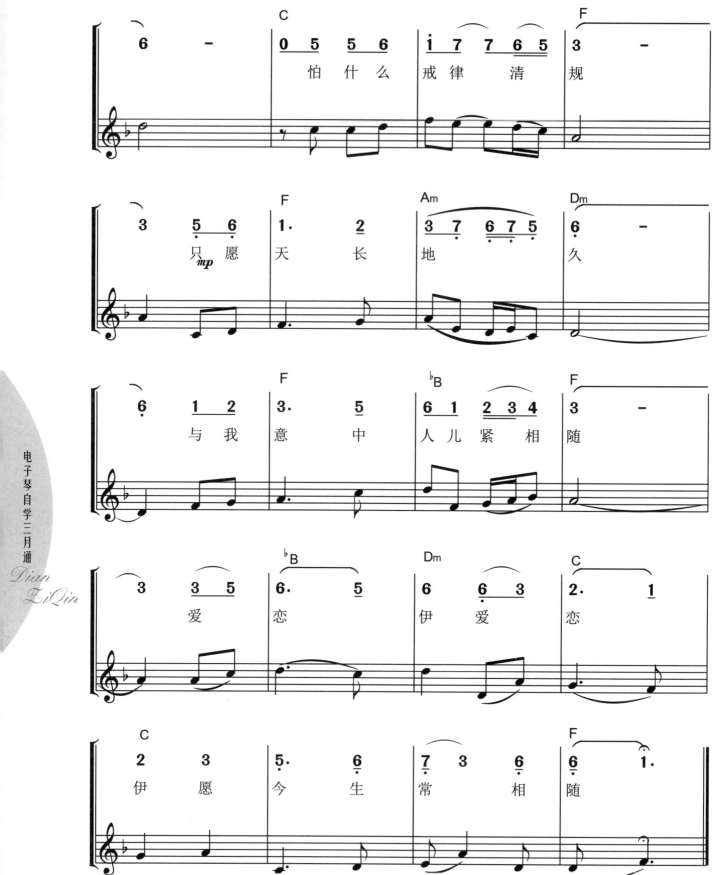

秋收起义歌

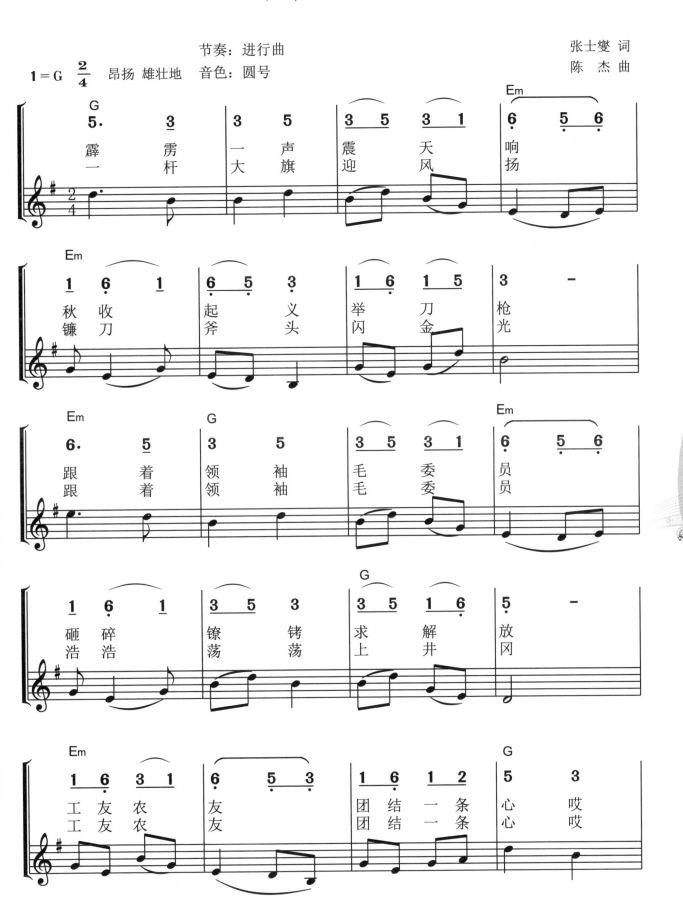

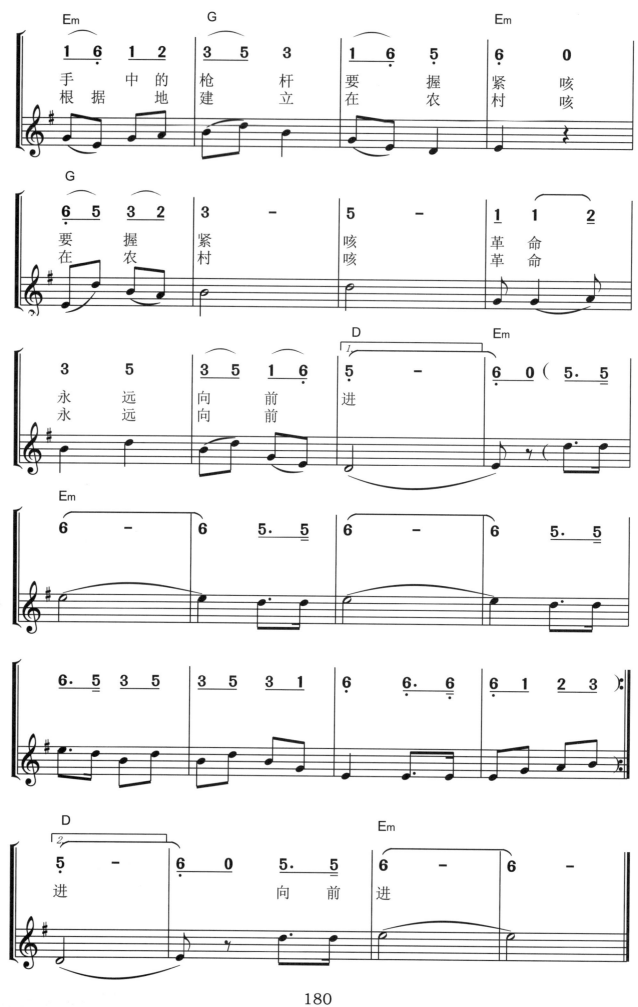

让世界充满爱

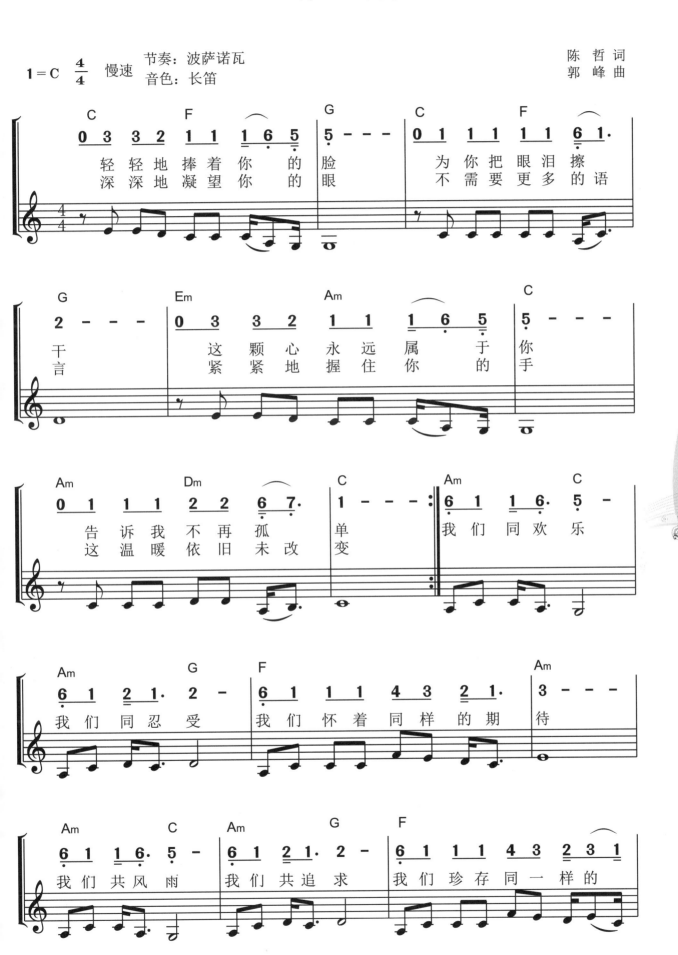

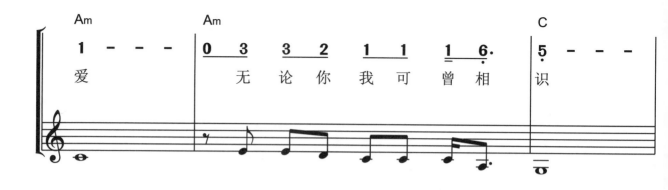

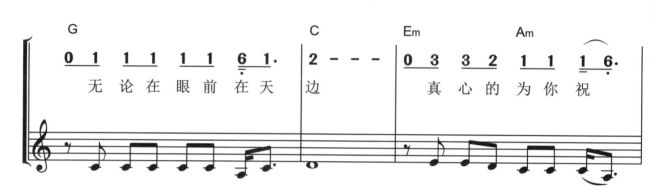

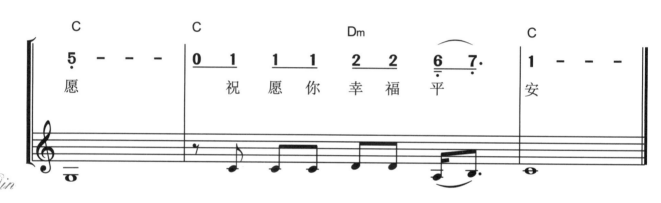

桑塔·露琪亚

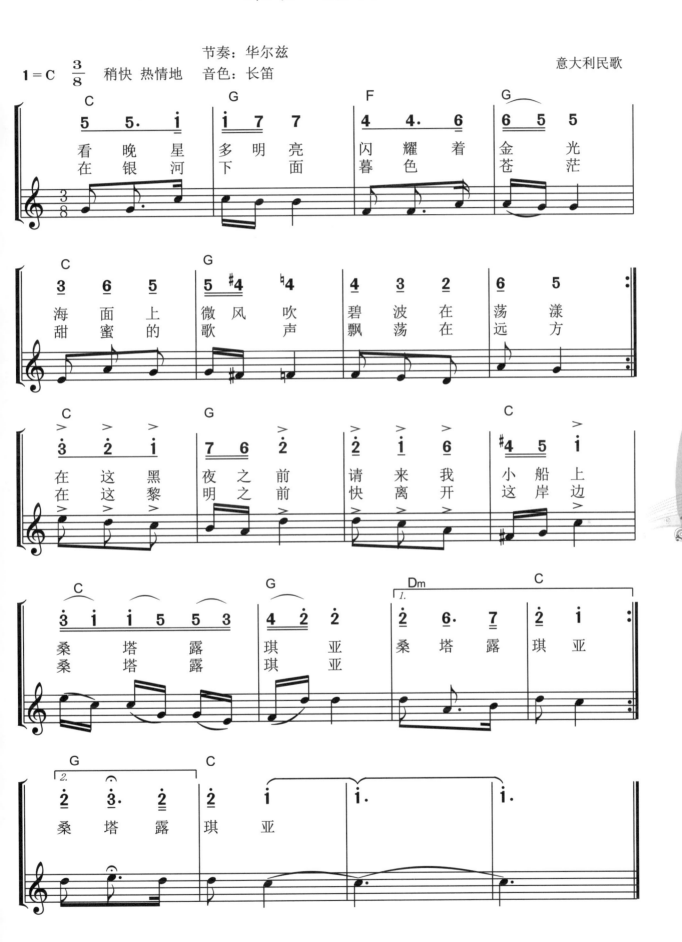

意大利民歌

森林之歌

陈克正 词

陆祖龙 曲

1=F 2/4

节奏：进行曲
音色：萨克斯

每当我走进你的身旁
心中就掀起爱的波浪
你那万顷碧波滋润着
丰收的原野你那多情的
身姿点缀着连绵的山岗

184

社会主义好

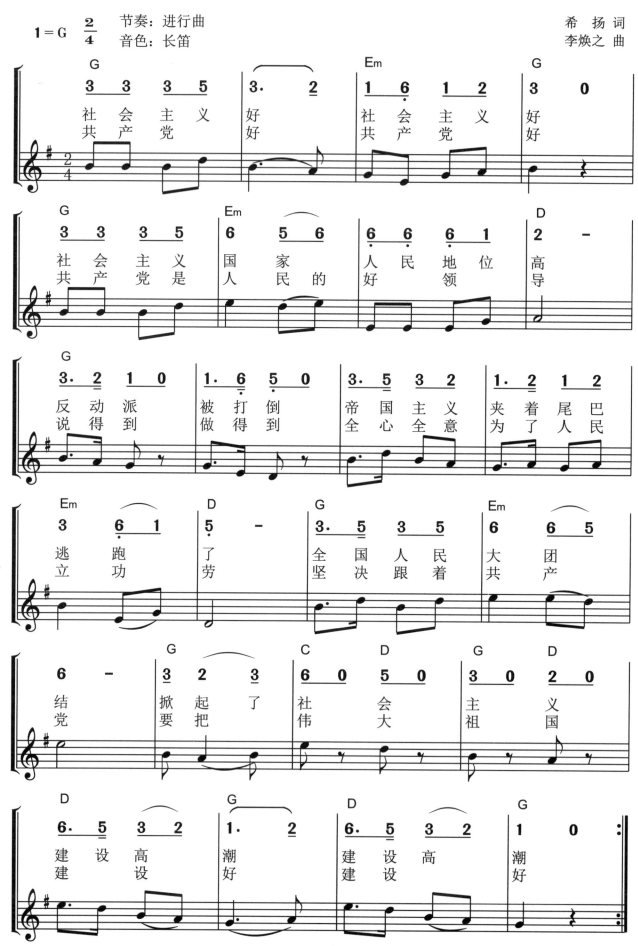

生死相依我苦恋着你

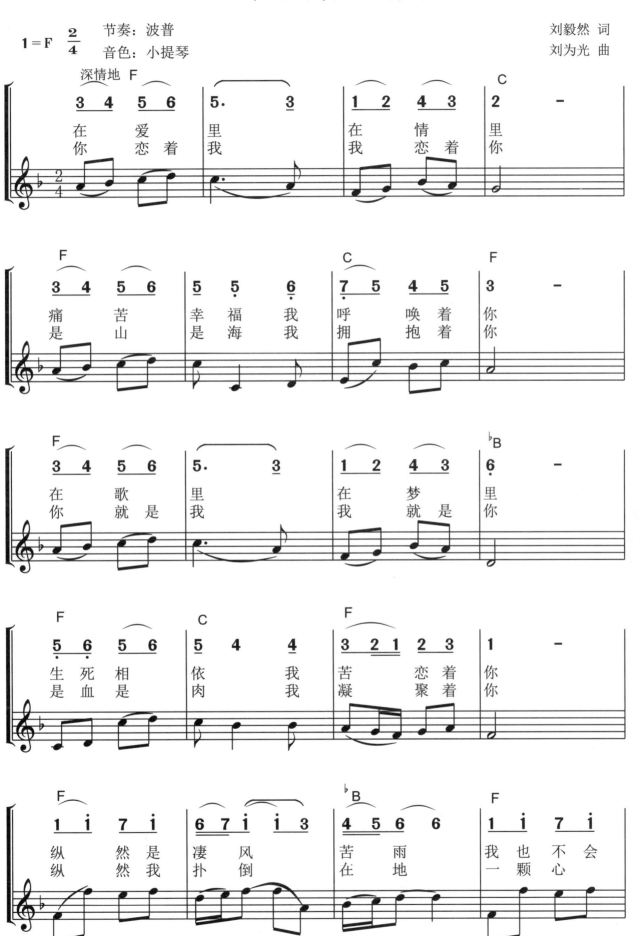

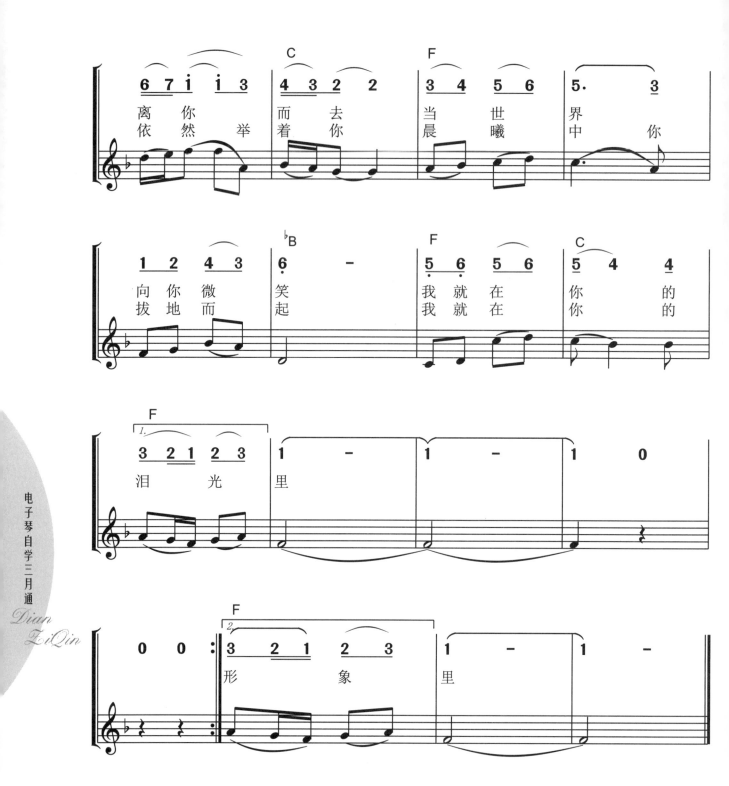

思 念

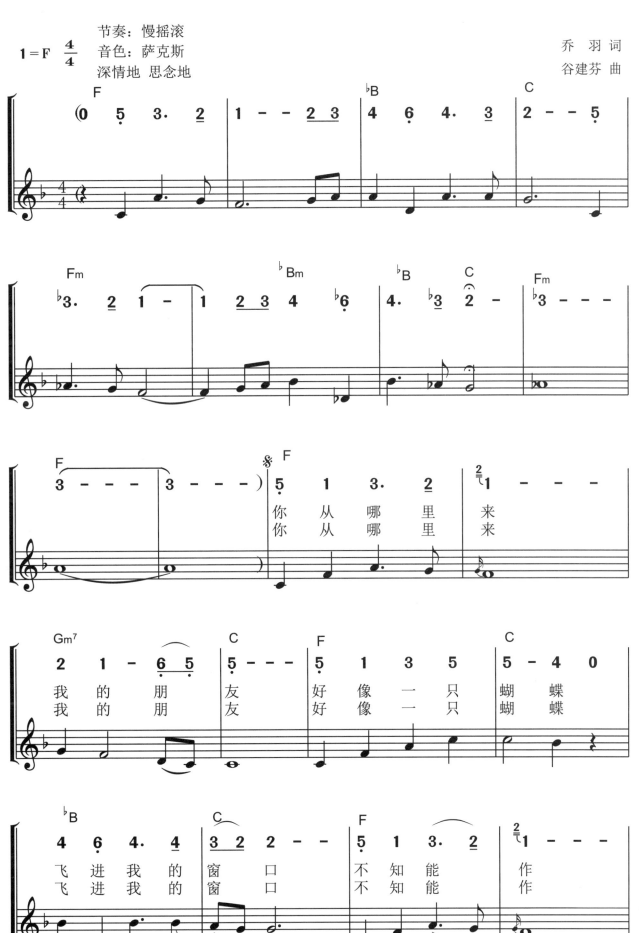

节奏：慢摇滚
音色：萨克斯
深情地 思念地

乔 羽 词
谷建芬 曲

1 = F 4/4

你 从 哪 里 来
你 从 哪 里 来
我 的 朋 友 好 像 一 只 蝴 蝶
我 的 朋 友 好 像 一 只 蝴 蝶
飞 进 我 的 窗 口 不 知 能 作
飞 进 我 的 窗 口 不 知 能 作

189

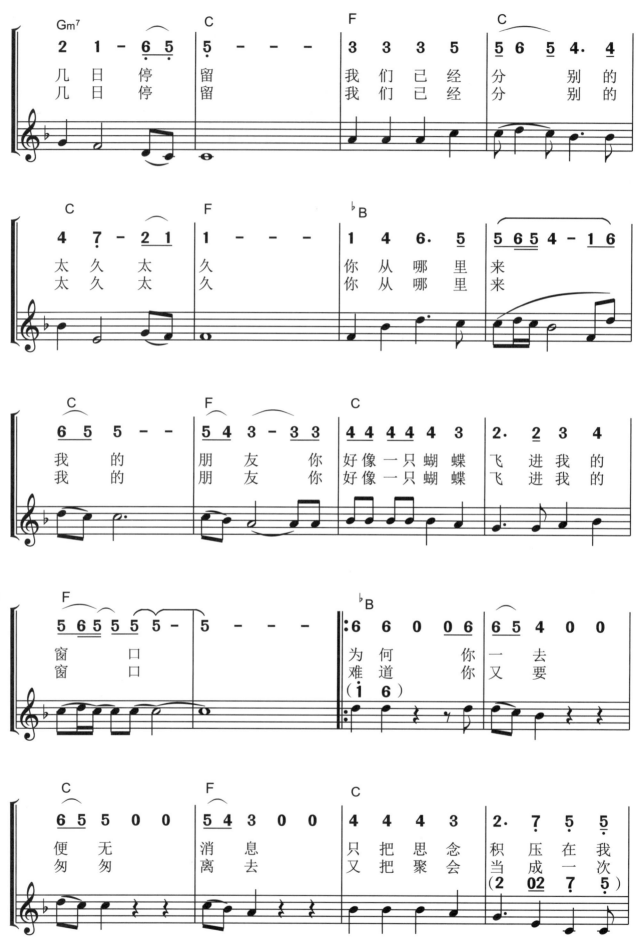

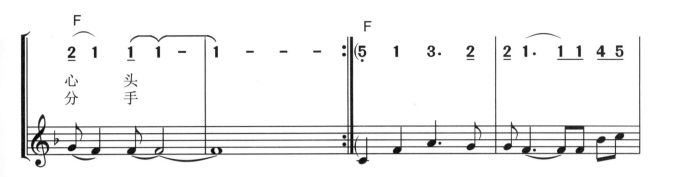

心 头
分 手

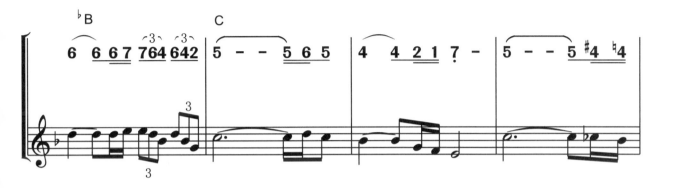

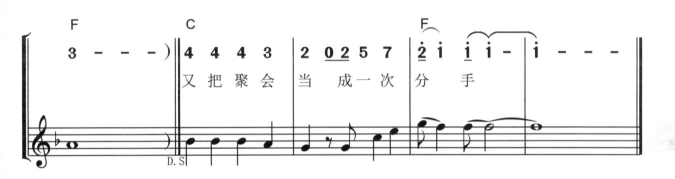

又 把 聚 会 当 成 一 次 分 手

191

思 乡 曲

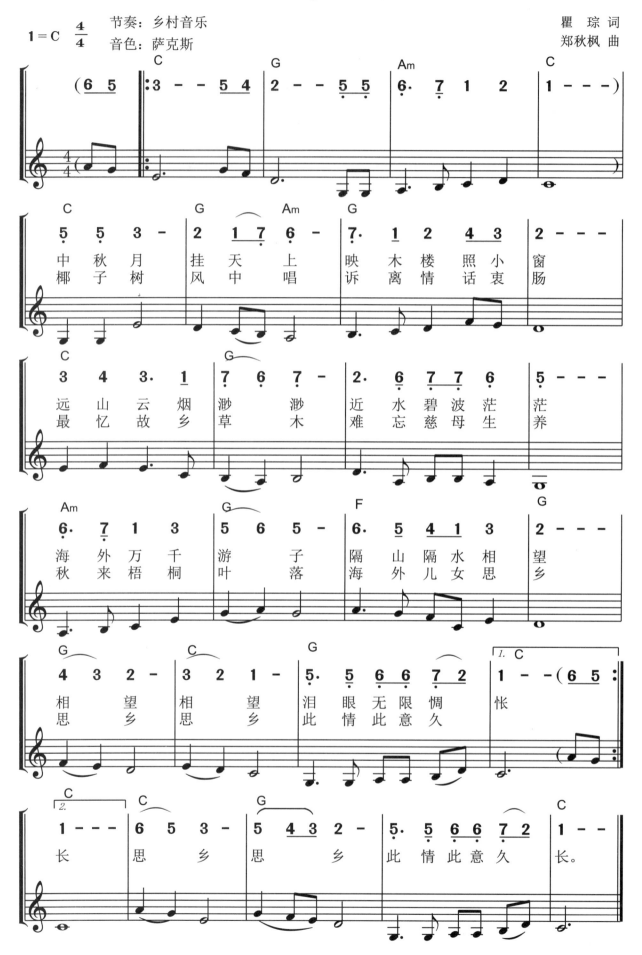

涛声依旧

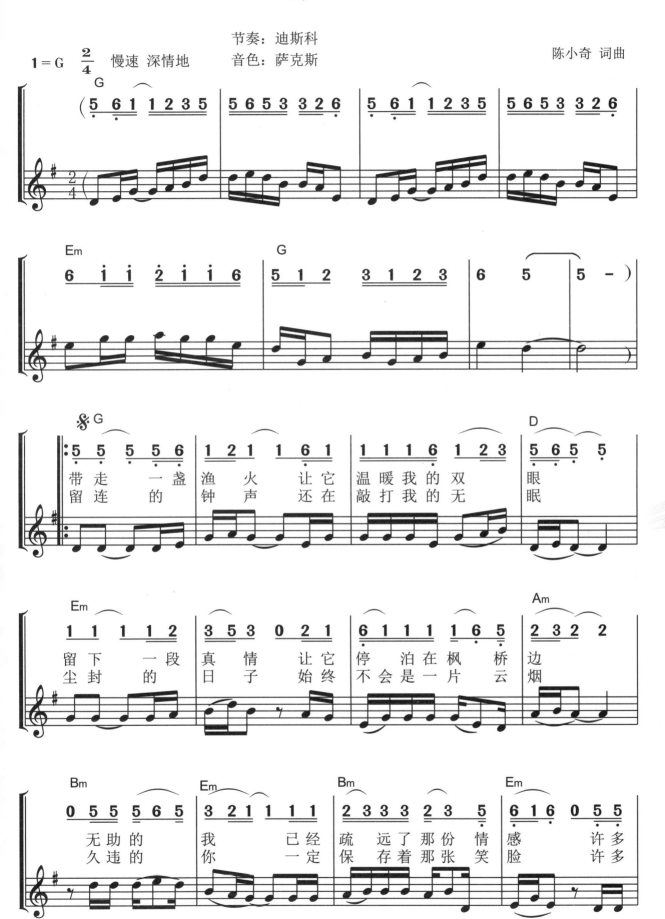

节奏：迪斯科
音色：萨克斯

陈小奇 词曲

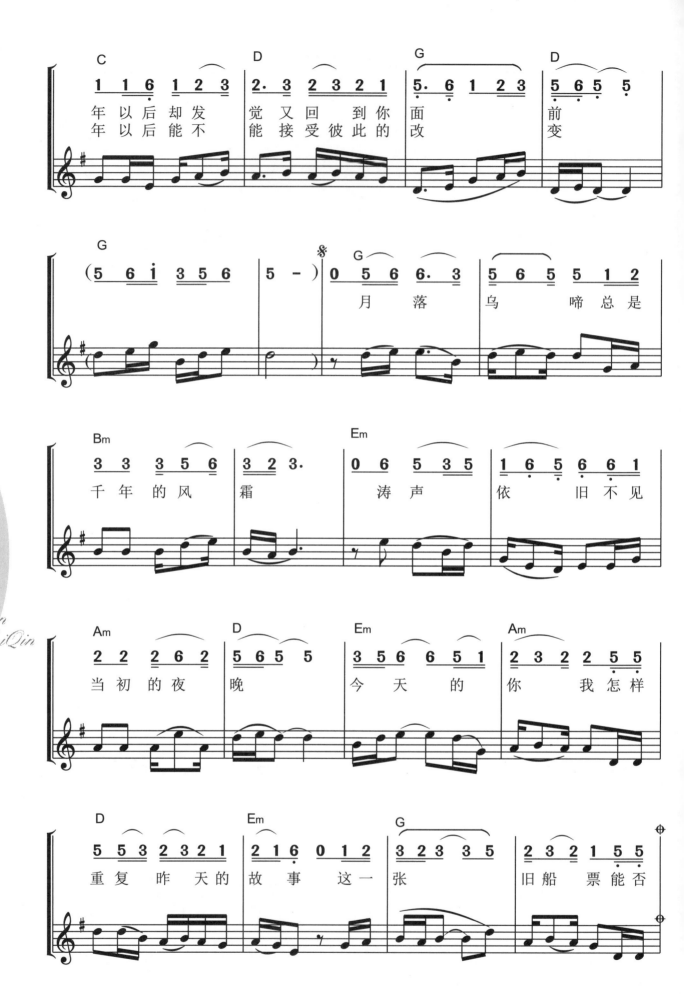

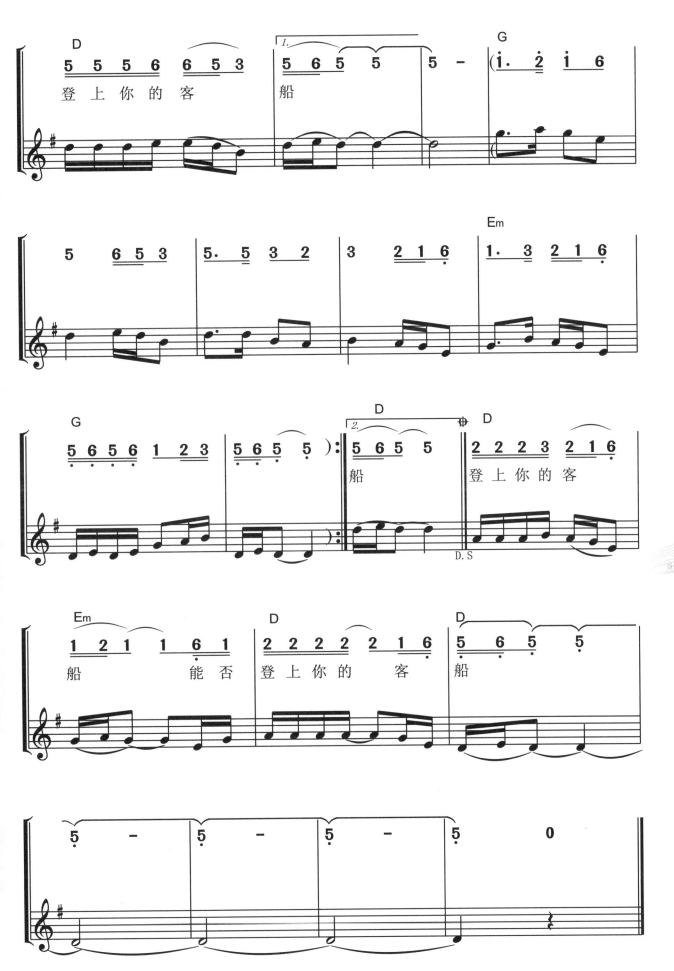

秋 意 浓

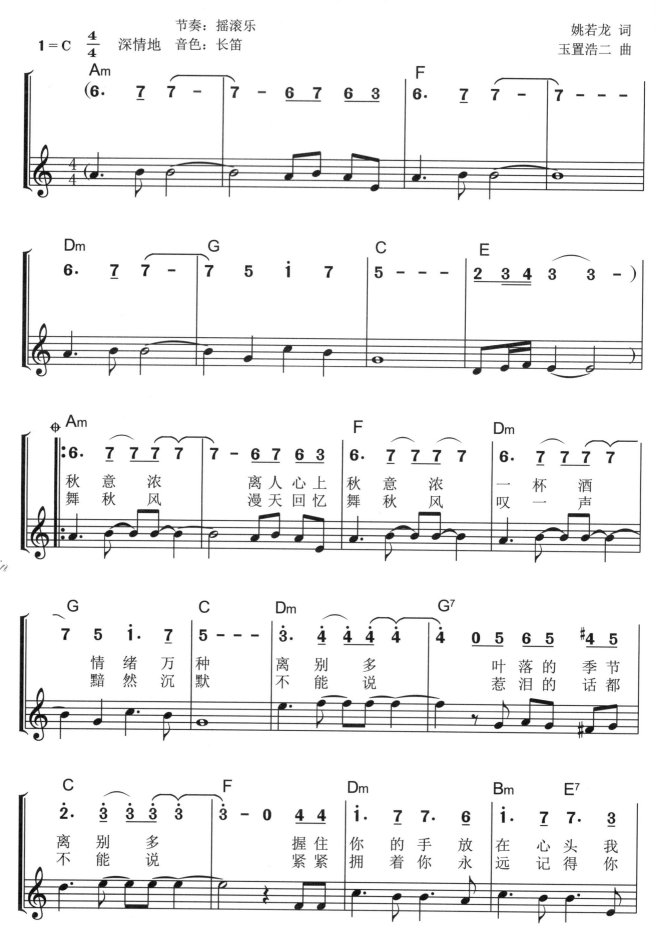

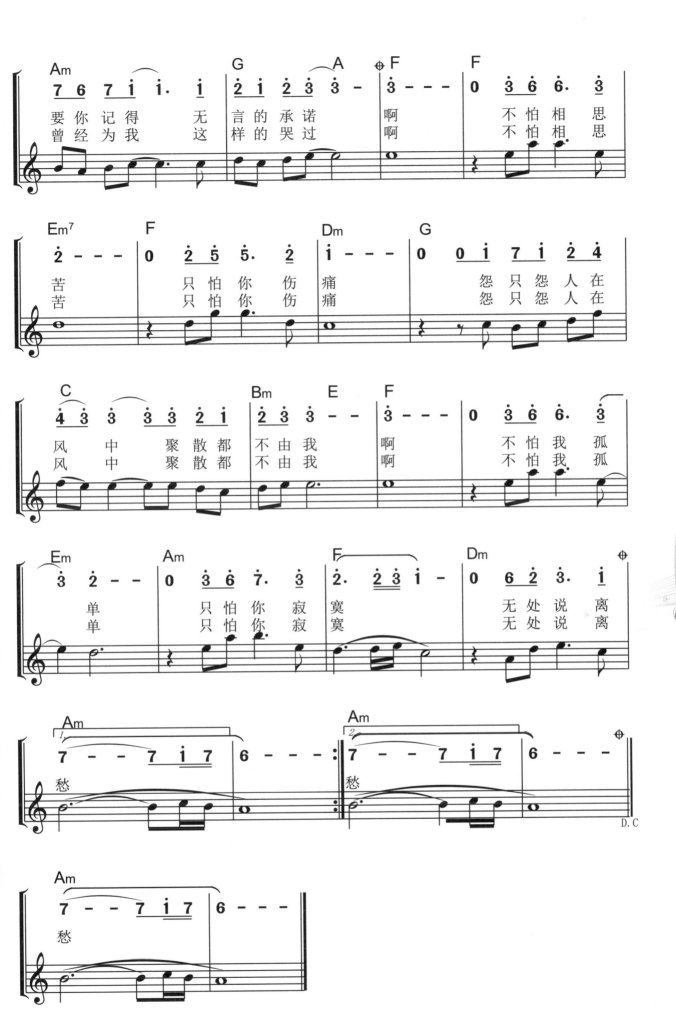

团结就是力量

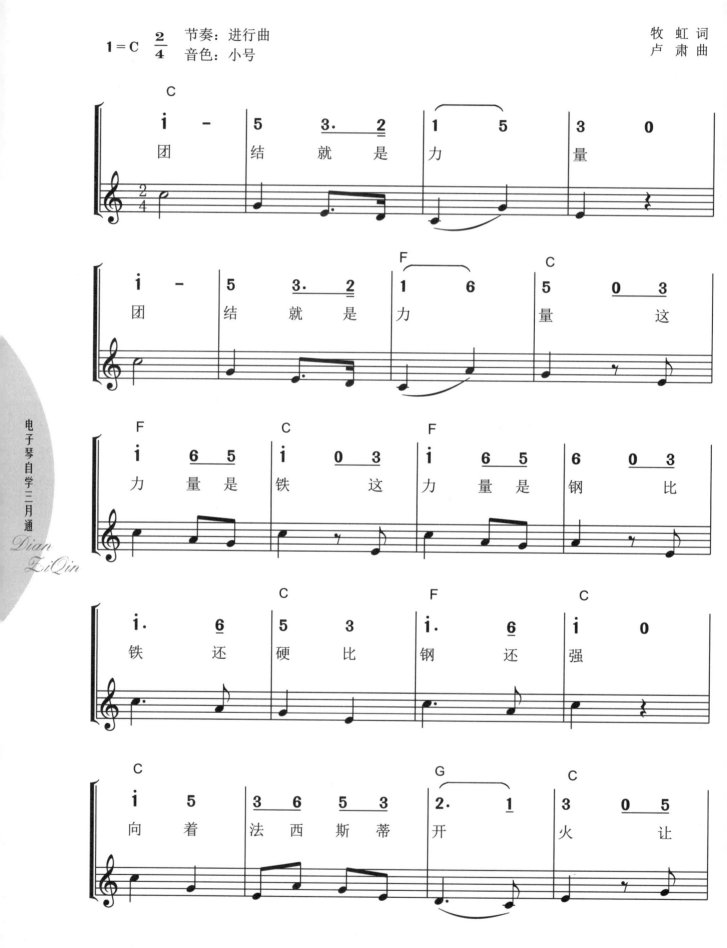

牧　虹　词
卢　肃　曲

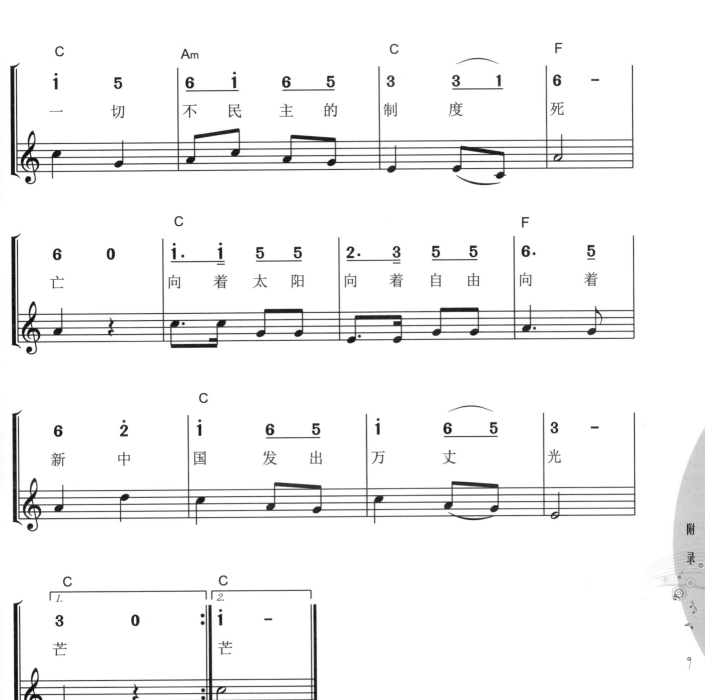

驼 铃

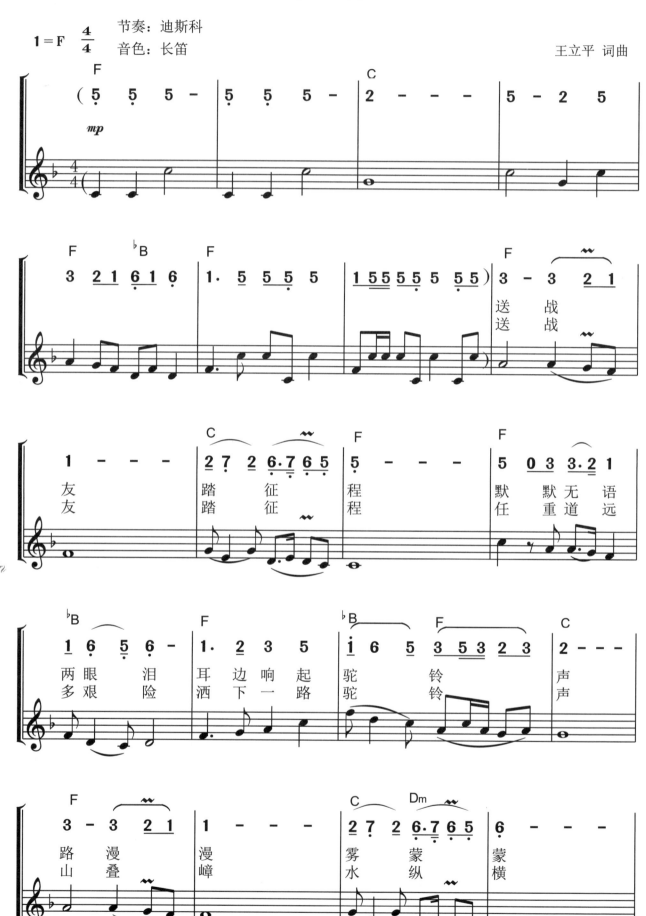

1=F 4/4

节奏：迪斯科
音色：长笛

王立平 词曲

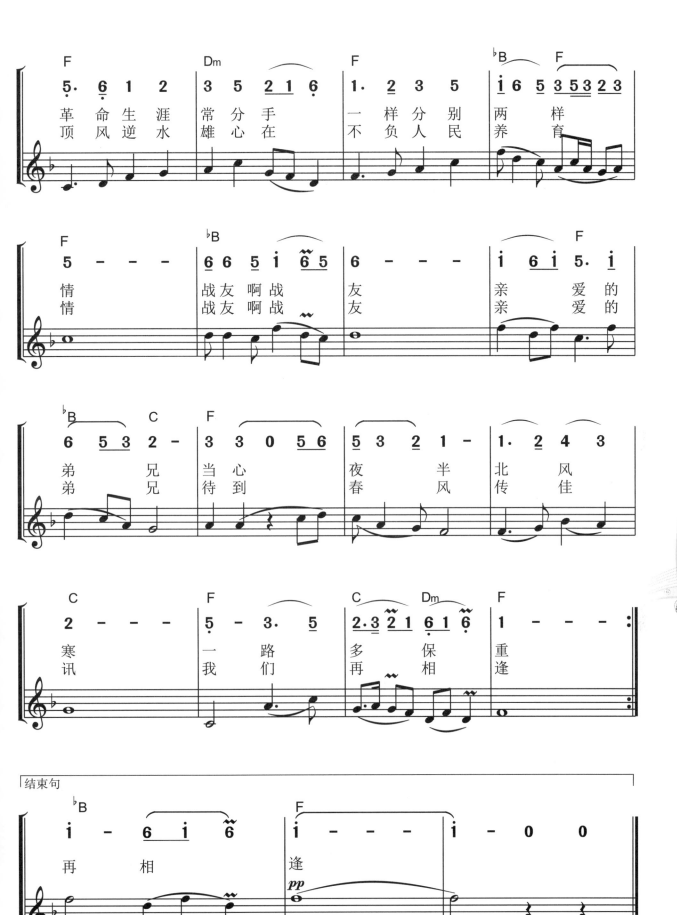

城里的月光

1 = G　4/4　节奏：流行音乐　音色：萨克斯

陈佳明 词曲

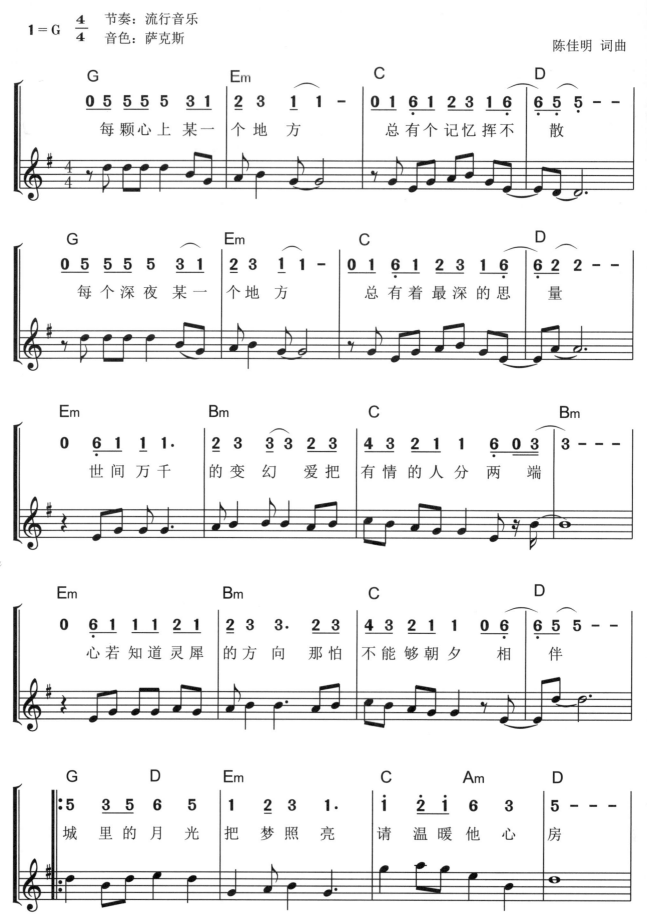

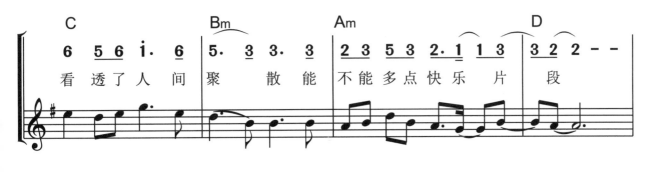

看透了人间聚　　散能不能多点快乐片　段

城里的月光　把梦照　亮请守护它身　旁

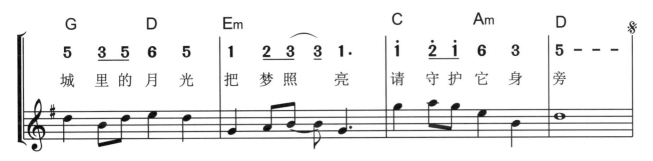

若有一天能重　逢让幸福撒满整个　夜晚　D.S.

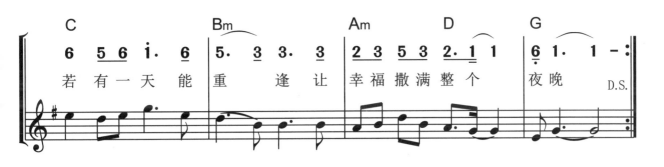

中华一家

1=F 4/4

节奏：摇滚乐
音色：萨克斯

付广慧 词
臧翔翔 曲

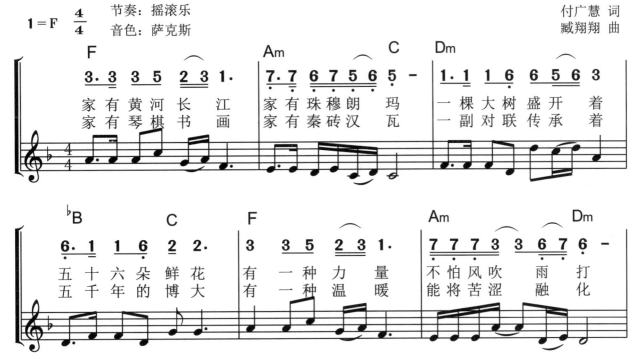

家有黄河长　江家有珠穆朗　玛一棵大树盛开　着
家有琴棋书　画家有秦砖汉　瓦一副对联传承　着

五十六朵鲜　花有一种力量不怕风吹　雨打
五千年的博　大有一种温暖能将苦涩　融化

203

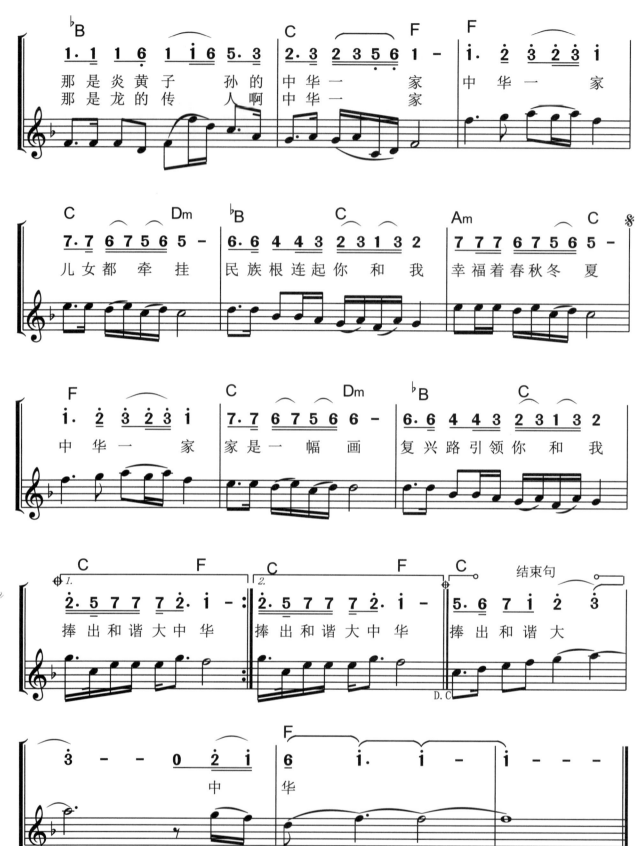

弯弯的月亮

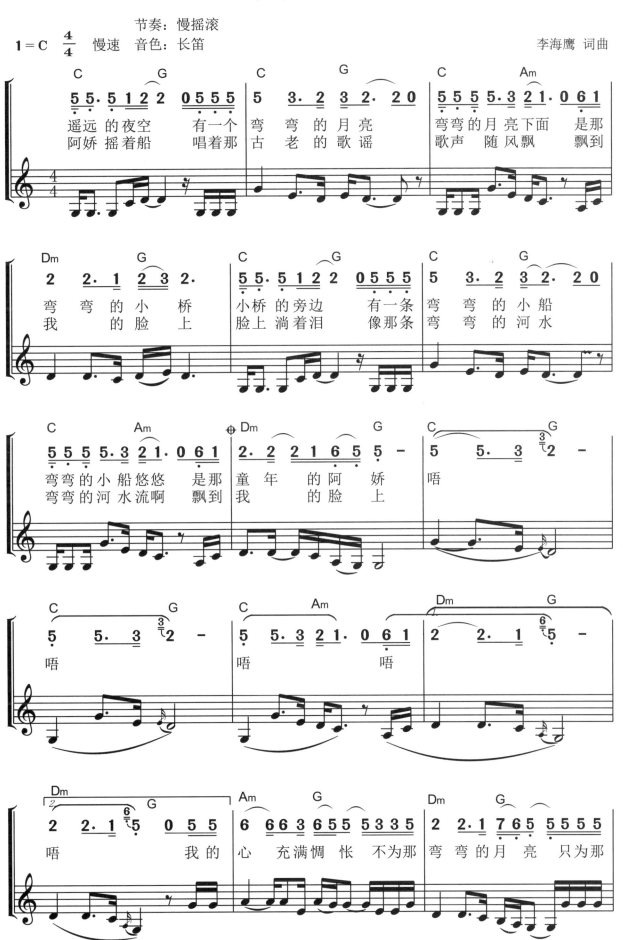

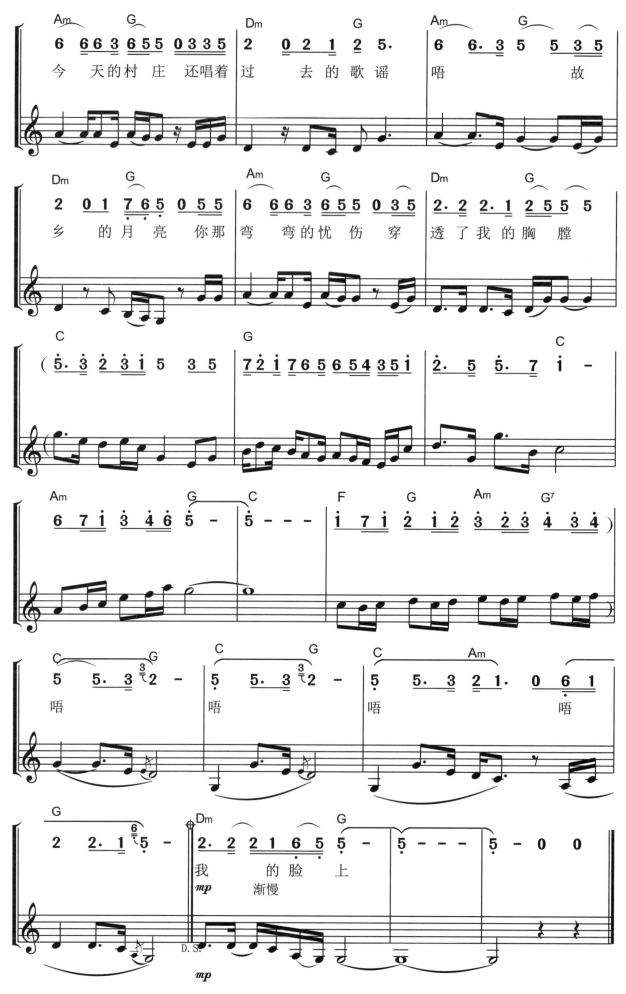

小 草

何兆华、向 彤 词

王祖皆、张卓娅 曲

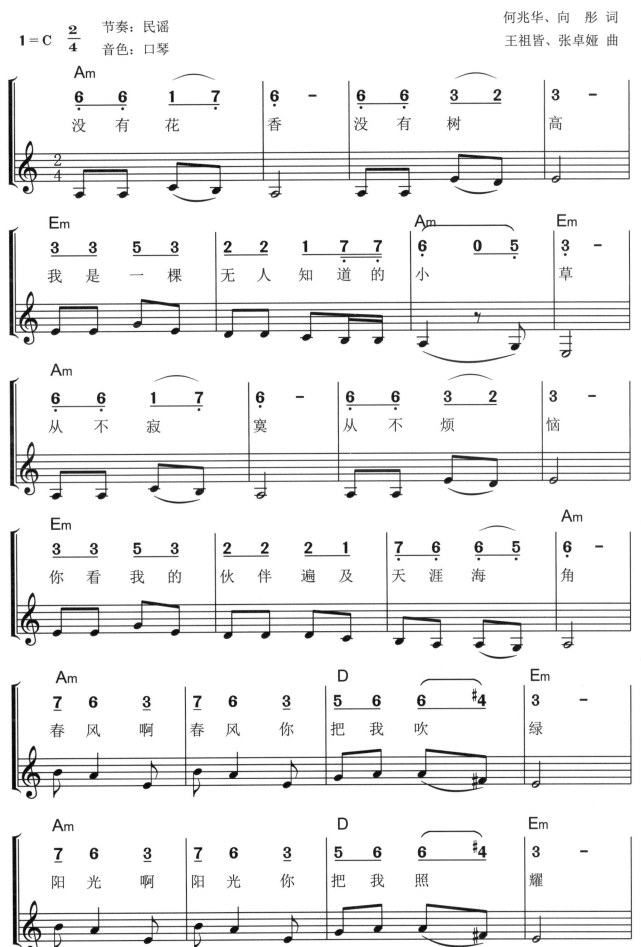

207

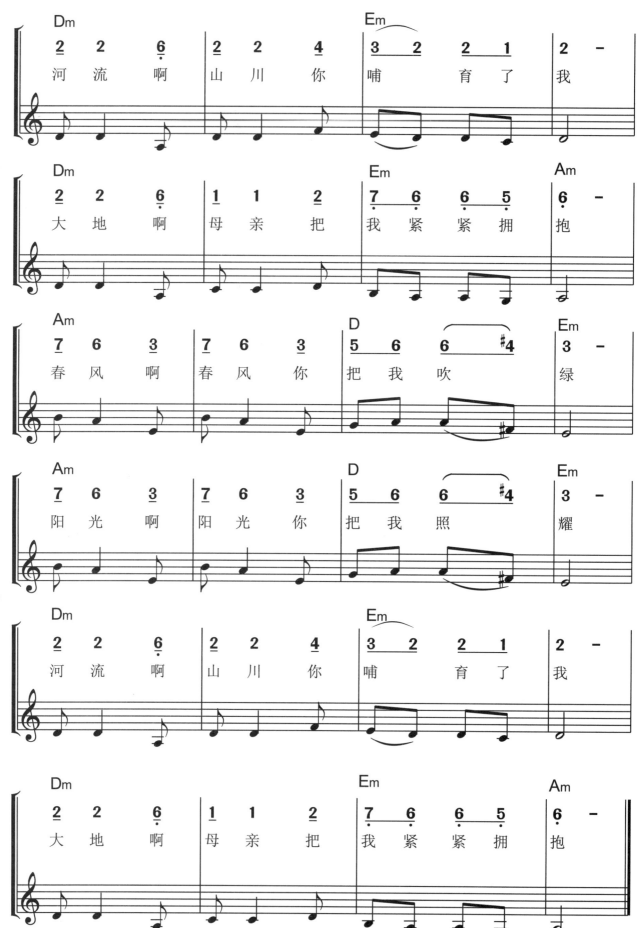

我 和 你

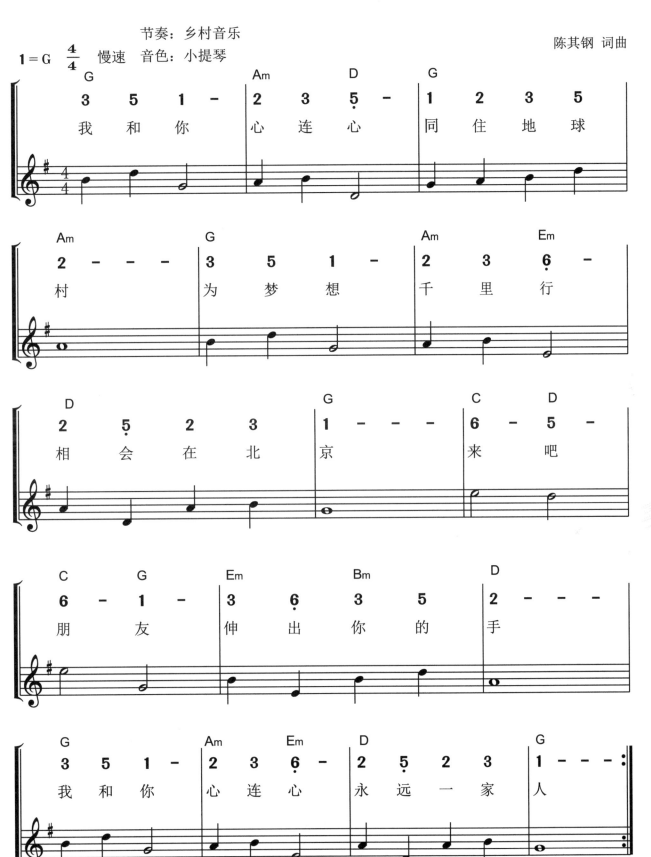

我和我的祖国

张 藜 词
秦咏诚 曲

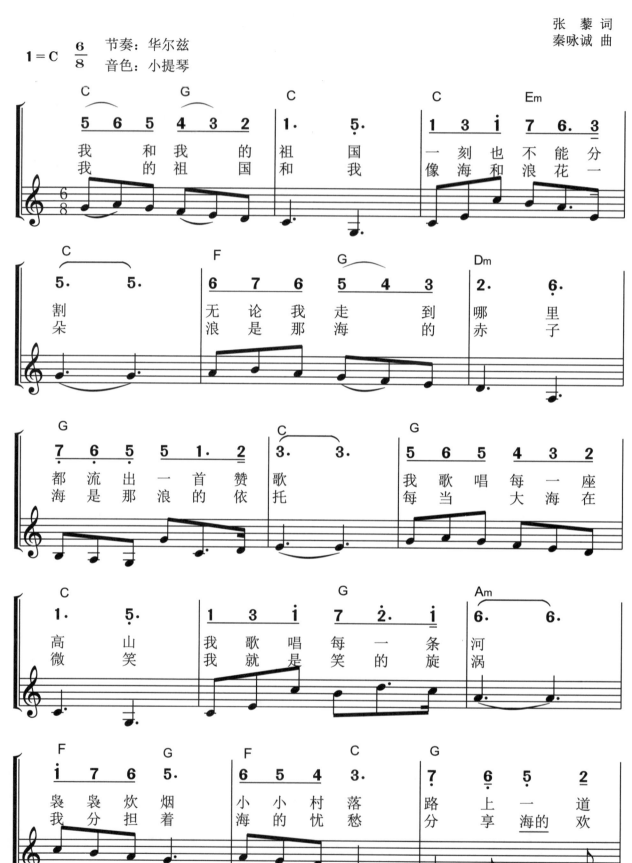

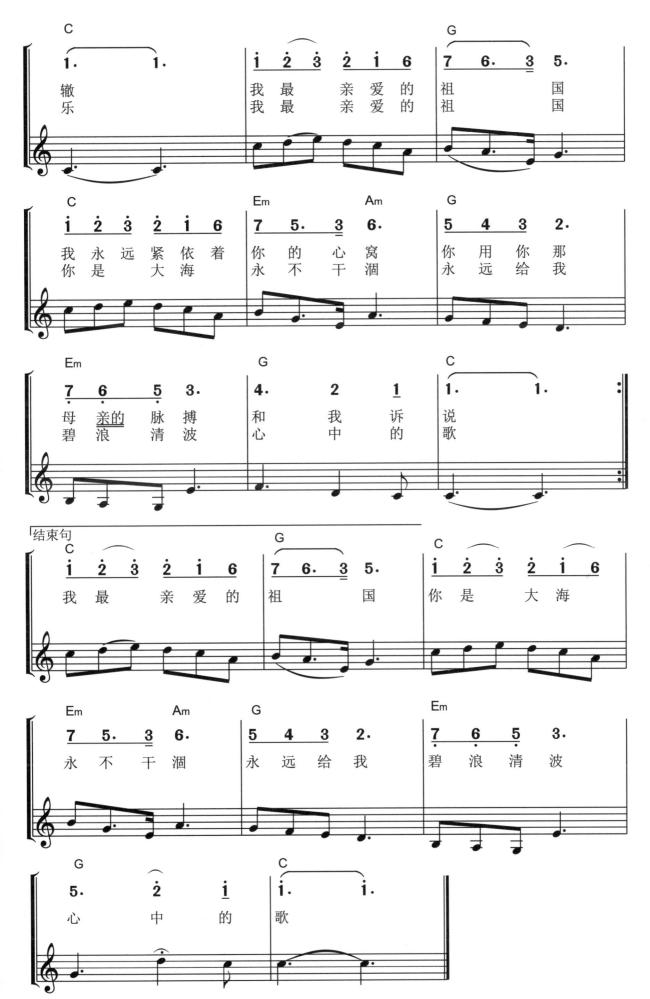

我为祖国献石油

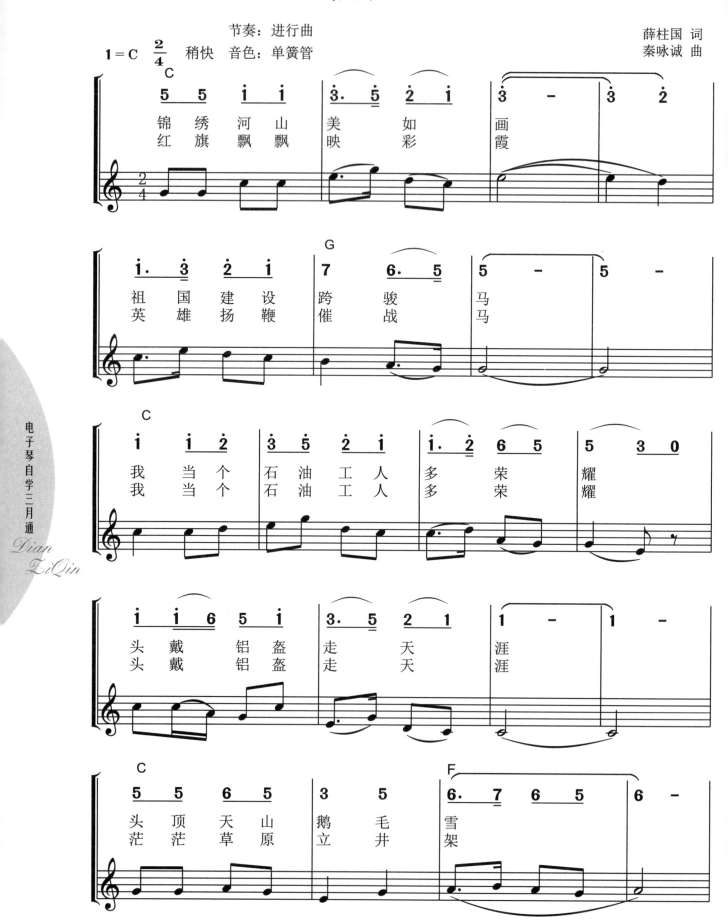

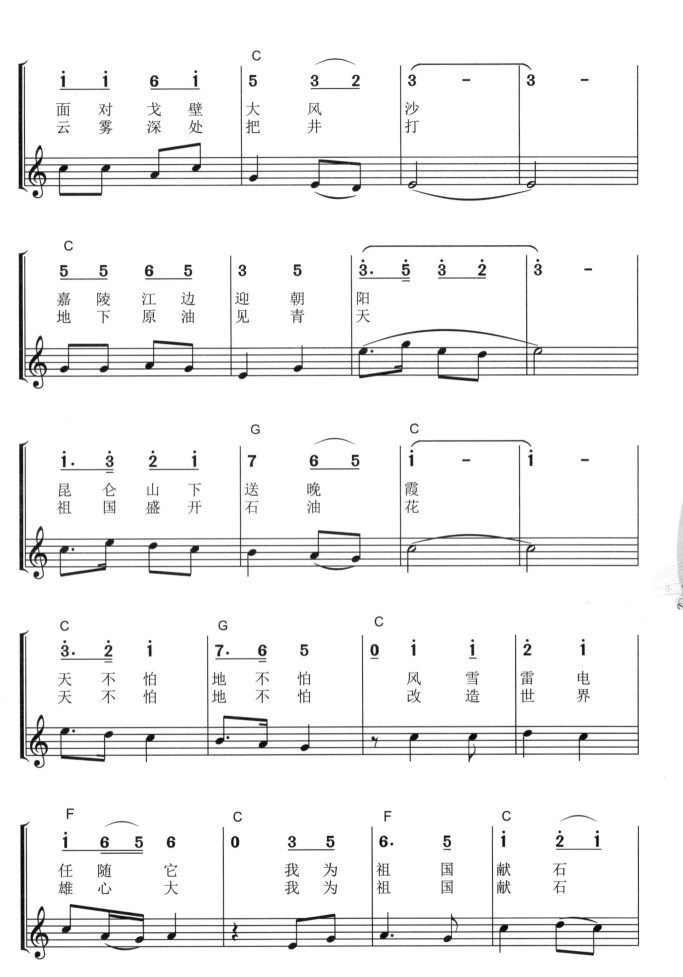

贝加尔湖畔

1 = F 4/4

节奏：乡村音乐
音色：口琴

李 健 词曲

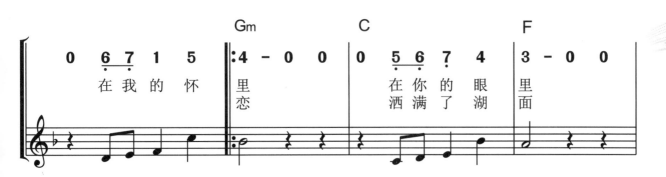

在我的怀　里　　　　在你的眼　里
恋　　　　　　洒满了湖　面

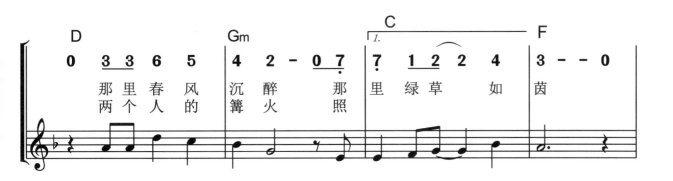

那里春风　沉醉　那　里绿草　如　茵
两个人的　篝火　照

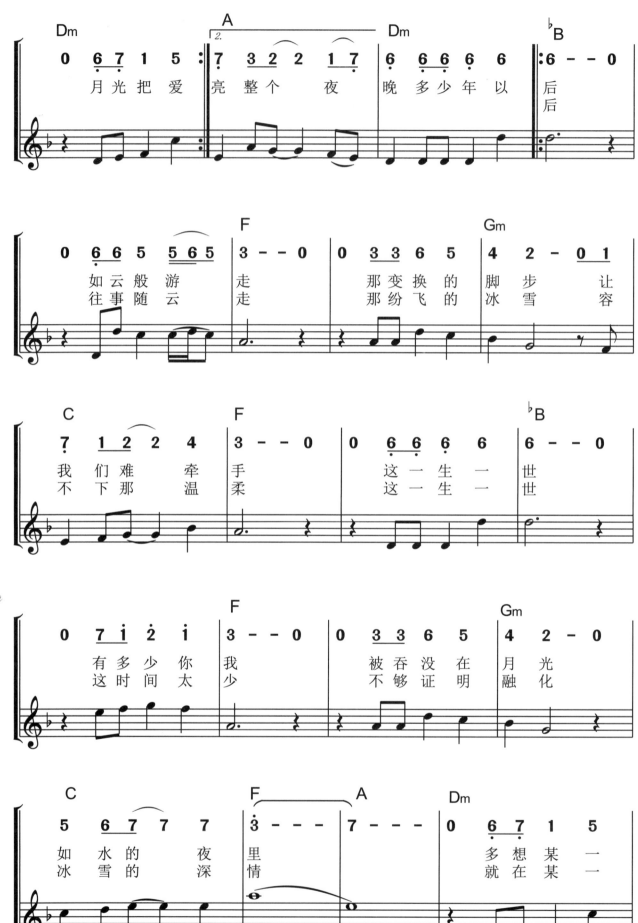

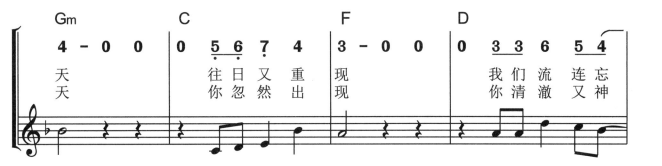

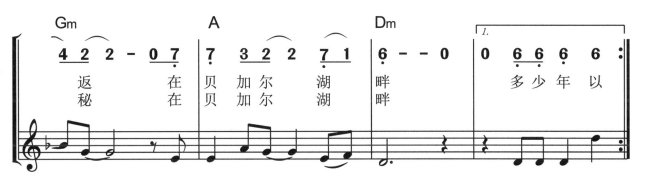

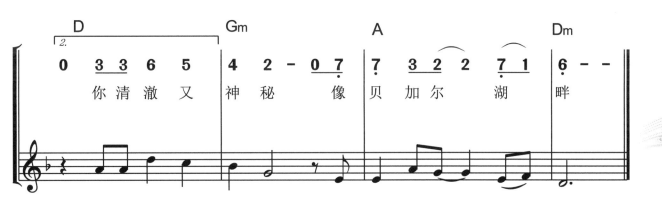

校园的早晨

高 枫 词
谷建芬 曲

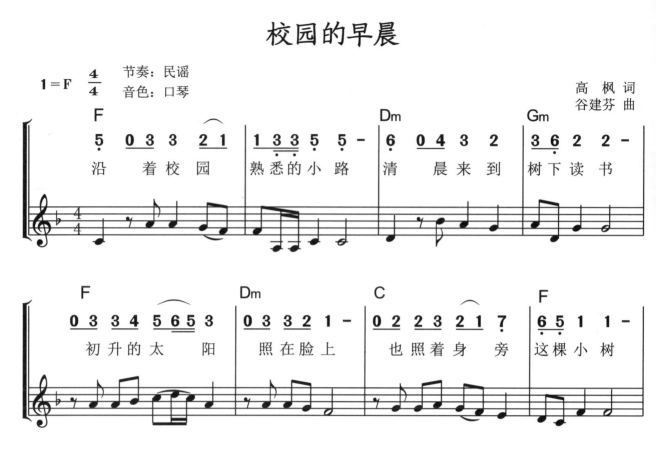

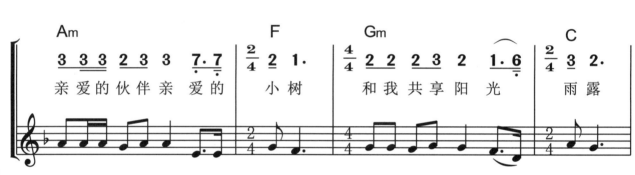

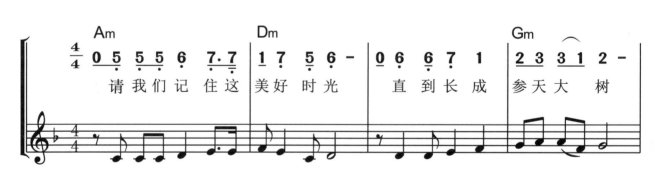

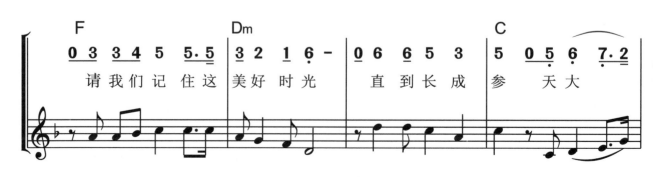

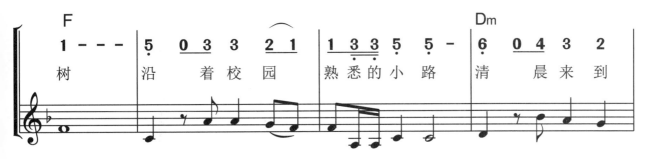

树　　　　沿　着　校　园　　熟悉的小路　清　晨　来　到

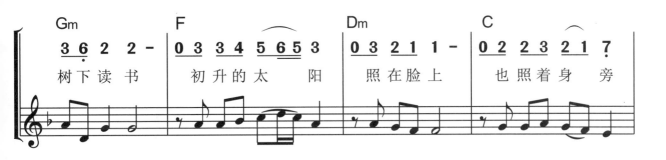

树下读书　　初升的太阳　　照在脸上　　也照着身　旁

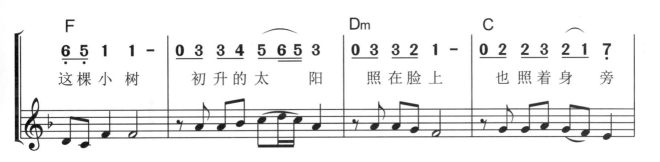

这棵小树　　初升的太阳　　照在脸上　　也照着身　旁

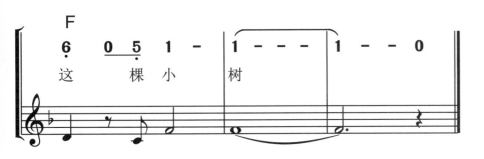

这　　棵　小　树

八月照相馆

王海涛 词
李 健 曲

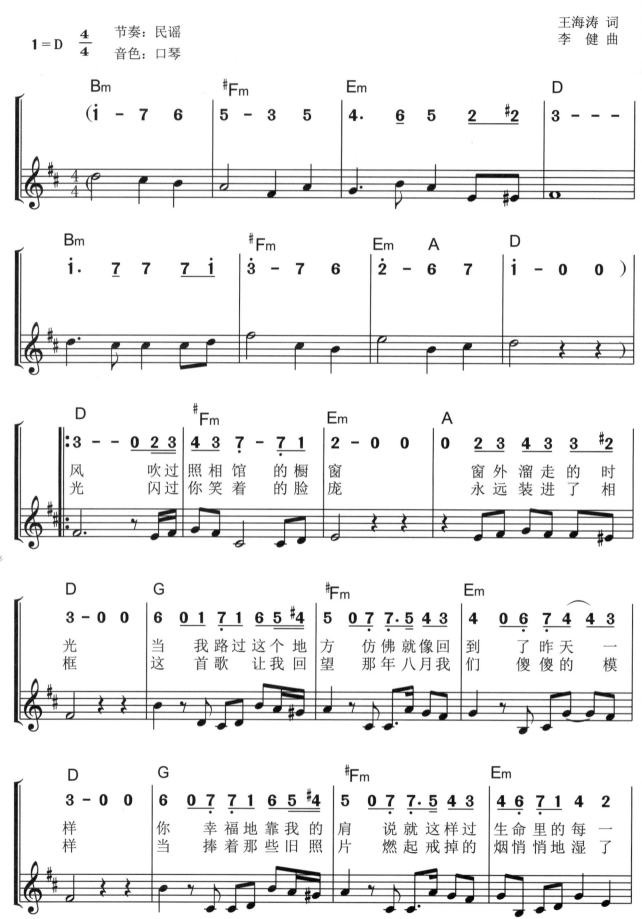

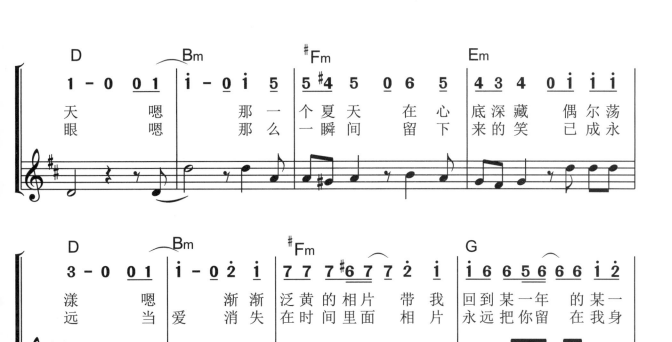

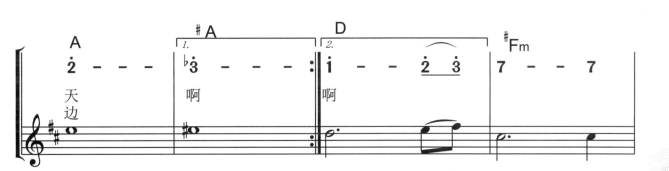

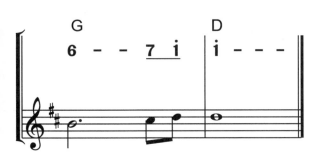

映 山 红

节奏：乡村音乐
音色：小号

陆柱国 词
傅庚辰 曲

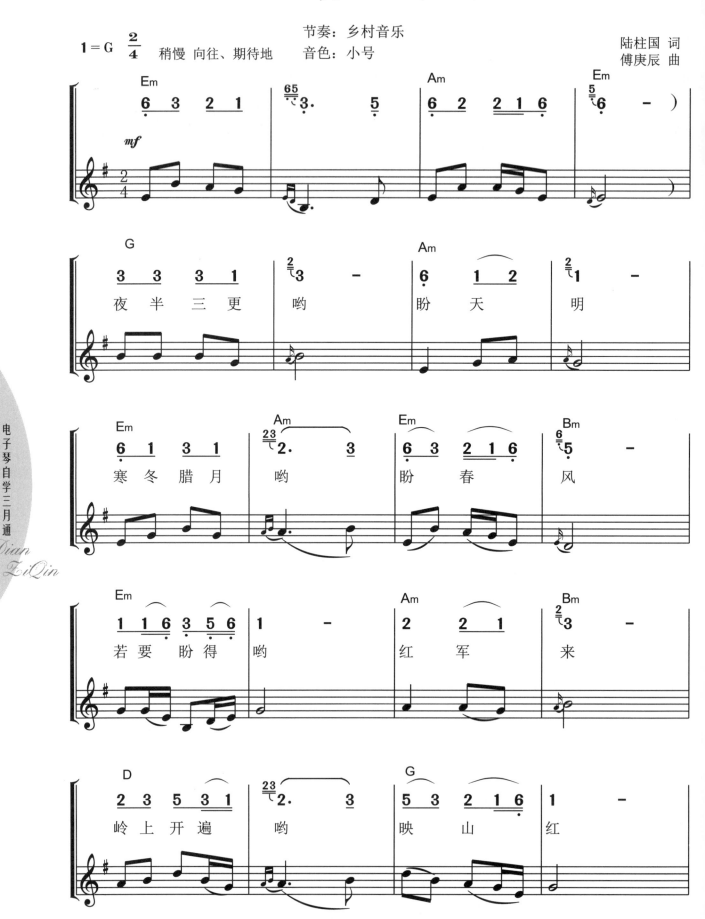

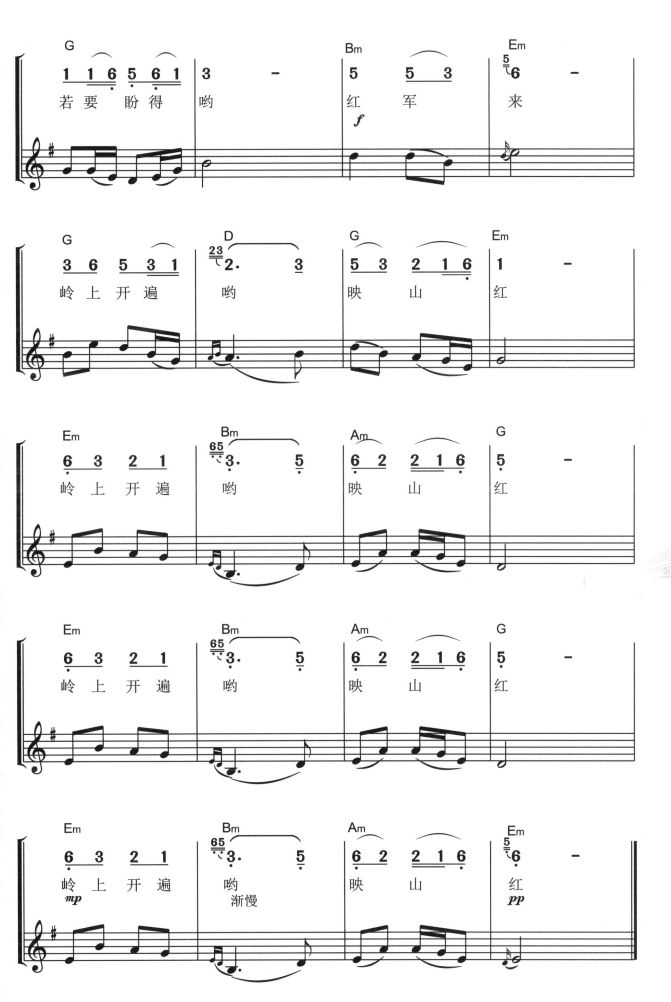

游击队歌

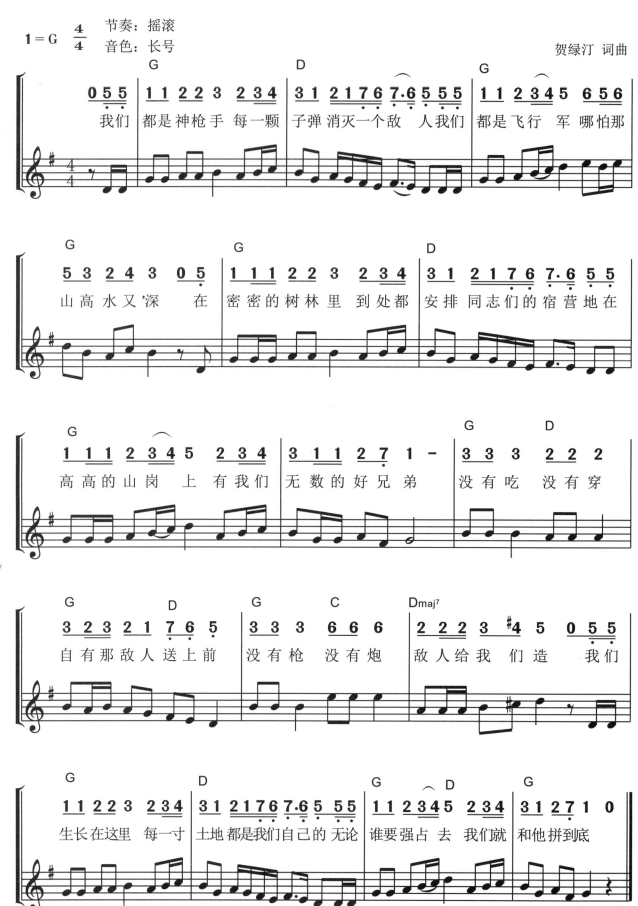

渔 光 曲

节奏：十六拍
音色：大提琴

1 = F 4/4 中速

任 光 曲
安 娥 词

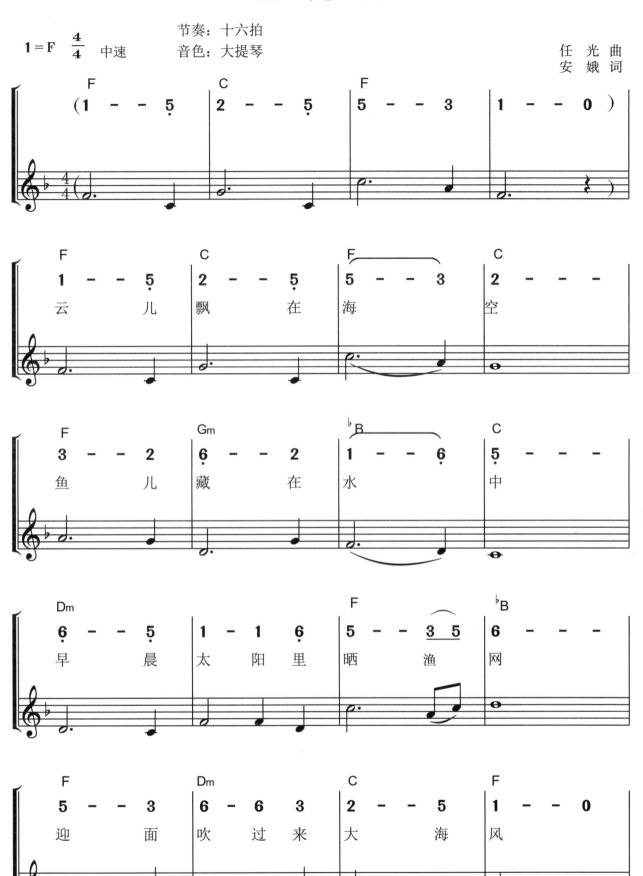

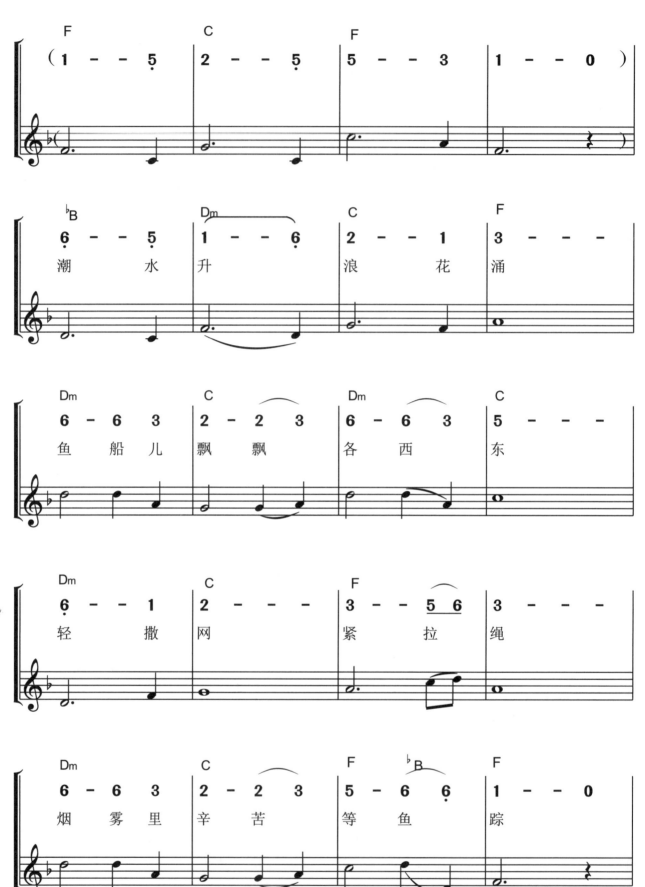

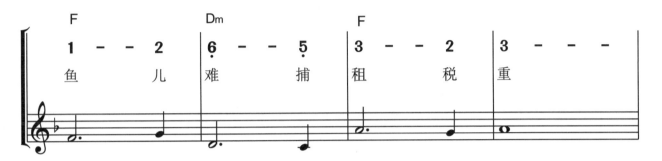

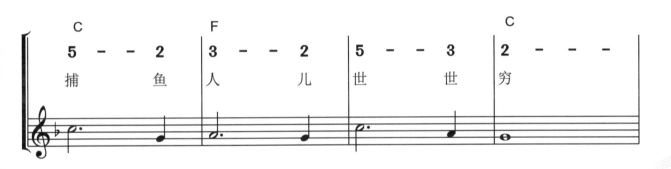

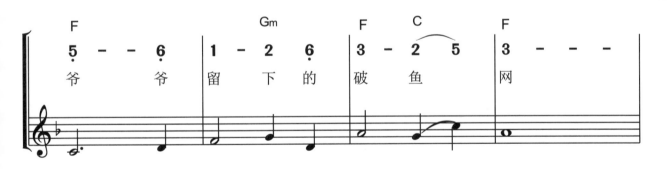

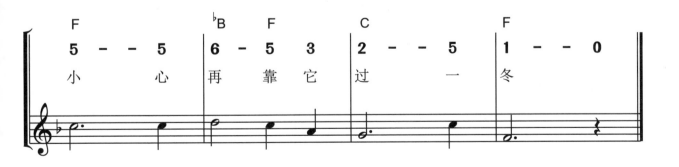

227

小 芳

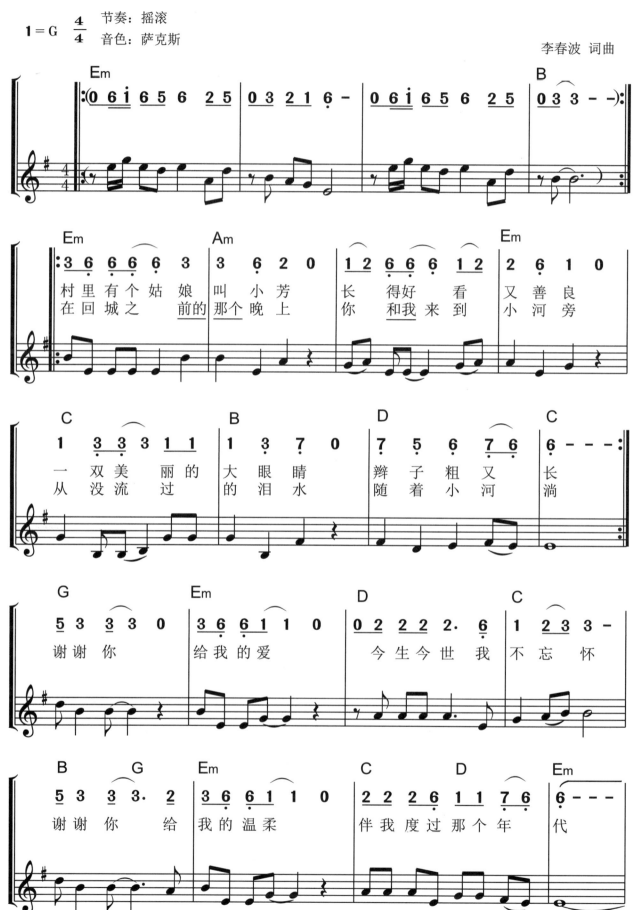

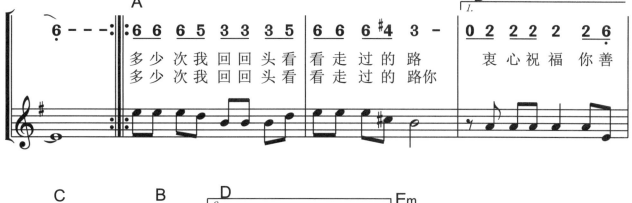

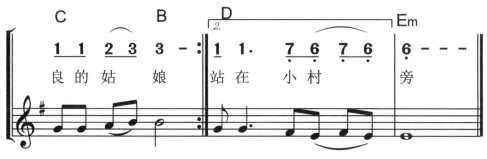

传 奇

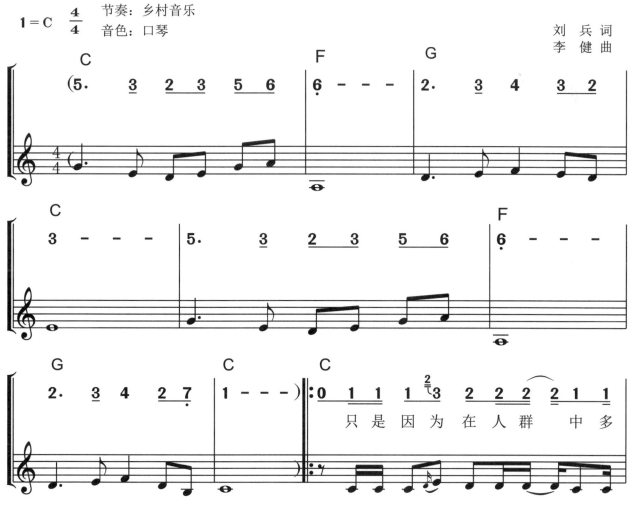

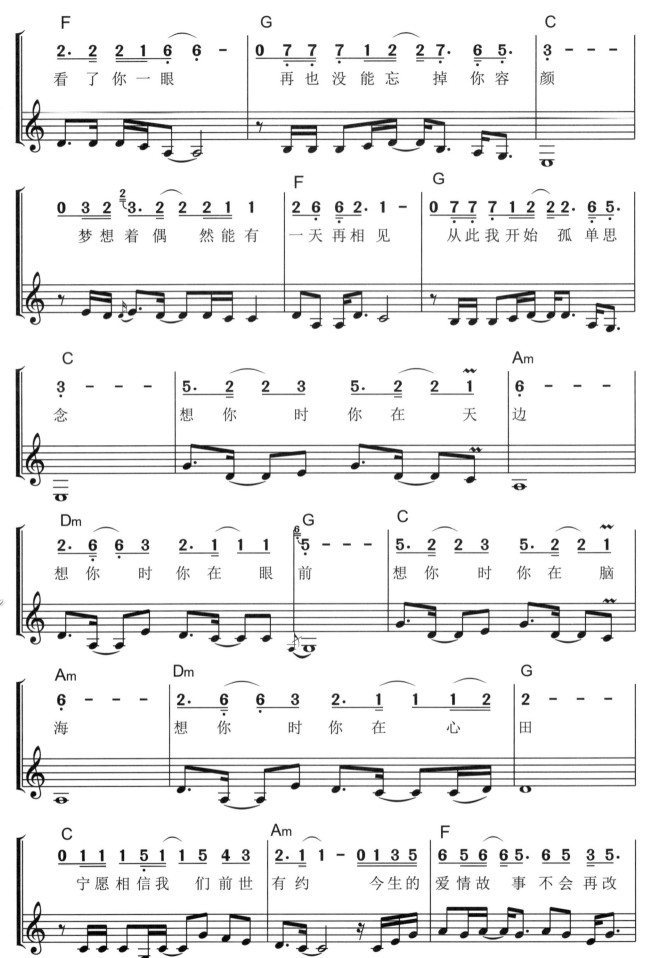

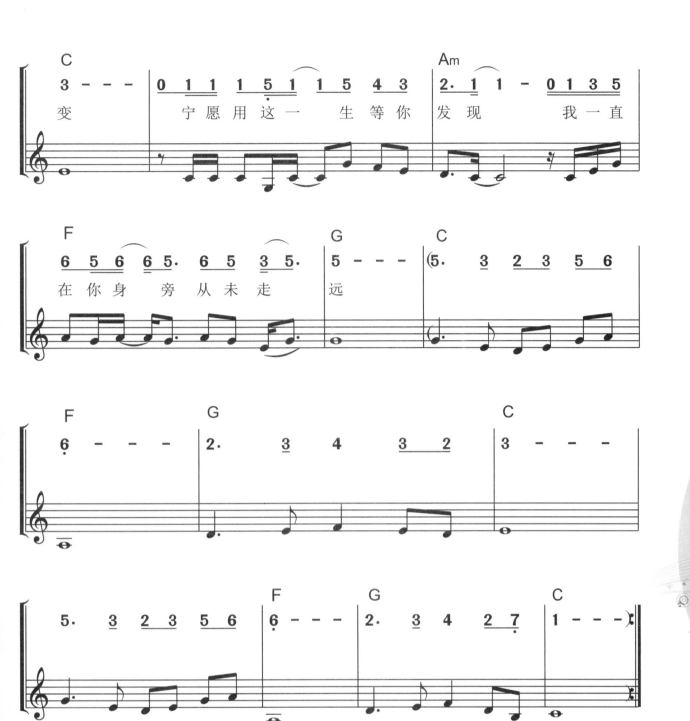

附录2　　音乐术语

a tempo　原来的速度（拍子）

accel　渐快的　"accelerando的缩写"

accelerare　加快

accen/accento　重音

accrescendo　渐强

adagio　慢慢的、从容的　"缩写为ado"

addolorat　悲伤的

affetto　柔情

al fine　直到结尾处

allentamento　变慢

animoso /con brio　有活力的

bel/bello　好的；优美的

brio　活力；热情

burlesco　滑稽的

cantabile　如歌的

cresc　渐强

coda　尾声

D.C.(da capo的缩写)　从头再奏

dim　渐弱

doglia　忧伤

dolce　柔和的；甜美的

facile　轻松愉快的

ff　更强

fine　结尾

f　强

fp　强后即弱

garbo　优美

largo　广板：缓慢的，宽广的

legato　连结住的（连续的发音，没有间断）；连奏

libre　自由的

lieto　欢乐的

lirico　抒情的

mf　中强

manca　左边的

mesto　忧愁的

mp　中弱

netto　清爽的

pp　很弱

p　弱

sfp　特强后弱

op.　作品

pf　先弱后强

poco　稍微；一点儿；少的

poco a poco　逐渐的

posato　安详的

presto　急速的；急板

quieto　安静的

rit　渐慢

sim　相似的

solo　独唱（奏）

lento　慢的；慢板

single finger chord　单指和弦

vivace　活跃的

veloce　快速的

vite　快

vive　活跃的

zart　温柔的

Key　调

Vibrato　颤音

Rhythm　节奏

Chord　和弦

Bass　低音

Auto bass chord　自动低音和弦

附录3 电子琴常用音色

Piano 钢琴

Harpsichord 古钢琴

Elec.piano 电子钢琴

Pipe organ 管风琴

Organ 风琴

Harmonica 口琴

Elec organ 电风琴

Vibes 颤动的声音

Jazz organ 爵士风琴

Accordion 手风琴

Harp 竖琴

Banjo 班卓琴

Vibraphone 颤音琴

Celesta 钢琴片

Vires 振琴

Xylophone 木琴

Mandolin 曼多林

Music box 音乐盒

Violin 小提琴

Cello 大提琴

String bass 低音提琴

Strings 弦乐

Synth sound 合成音

Cosmic Tone 宇宙音

Human voice 人声

Classic guitar 古典吉他

Rock guitar 摇滚吉他

Bass guitar 低音吉他

Elec guitar 电吉他

Jazz guitar 爵士吉他

Hawallan guitar 夏威夷吉他

Country guitar　乡村吉他

Flute　长笛

Piccolo　短笛

Oboe　双簧管

Clarinet　单簧管

Reed　木管

Brass　铜管

Trumpet　小号

Horn　圆号

Trombone　长号

Tuba　大号

Saxphone　萨克斯

Funny　滑稽音

Fantasy　幻想音

Cosmic　太空混音

Popsynth　流行混音

Koto　十三弦日本古筝

Percus　打击音

附
录

附录4　　电子琴常用节奏

March　进行曲

Pops　波普

Waltz　圆舞曲

Swing　摇曳

Tango　探戈

Cha cha　恰恰

Samba　桑巴

Rhumba　伦巴

Polka　波尔卡

Latun swing　拉丁摇摆

Bossanova　波萨诺瓦

Beguine　贝圭英

Ballad　叙事曲

Slow rock　慢摇滚

Disco　迪斯科

Rock　摇滚

16 beat　十六拍

jazz rock　爵士摇滚

Reggae　雷鬼摇摆乐

Big band　大乐队

Salsa　萨尔萨

Country　乡村音乐

Heavy metal　重金属

Mambo　曼波

附录5 单指和弦对照表

雅马哈系统和弦对照表

大三和弦		小三和弦	
C		Cm	
#C ♭D		#Cm ♭Dm	
D		Dm	
#D ♭E		#Dm ♭Em	
E		Em	
F		Fm	
#F ♭G		#Fm ♭Gm	

大三和弦		小三和弦	
G		Gm	
#G bA		#Gm bAm	
A		Am	
#A bB		#Am bBm	
B		Bm	

大小七和弦		小七和弦	
C_7		Cm_7	
$#C_7$ bD_7		$#Cm_7$ bDm_7	
D_7		Dm_7	

电子琴自学三月通

Dian ZiQin

大小七和弦		小七和弦	
$^{\#}D_7$ $^{\flat}E_7$		$^{\#}Dm_7$ $^{\flat}Em_7$	
E_7		Em_7	
F_7		Fm_7	
$^{\#}F_7$ $^{\flat}G_7$		$^{\#}Fm_7$ $^{\flat}Gm_7$	
G_7		Gm_7	
$^{\#}G_7$ $^{\flat}A_7$		$^{\#}Gm_7$ $^{\flat}Am_7$	
A_7		Am_7	
$^{\#}A_7$ $^{\flat}B_7$		$^{\#}Am_7$ $^{\flat}Bm_7$	
B_7		Bm_7	

卡西欧系统和弦对照表

	大三和弦		小三和弦
C		Cm	
#C ♭D		#Cm ♭Dm	
D		Dm	
#D ♭E		#Dm ♭Em	
E		Em	
F		Fm	
#F ♭G		#Fm ♭Gm	
G		Gm	
#G ♭A		#Gm ♭Am	

大三和弦		小三和弦	
A		Am	
#A ♭B		#Am ♭Bm	
B		Bm	

大小七和弦		小七和弦	
C₇		Cm₇	
#C₇ ♭D₇		#Cm₇ ♭Dm₇	
D₇		Dm₇	
#D₇ ♭E₇		#Dm₇ ♭Em₇	
E₇		Em₇	

续表

大小七和弦		小七和弦	
F_7		Fm_7	
$^{\#}F_7$ $^{\flat}G_7$		$^{\#}Fm_7$ $^{\flat}Gm_7$	
G_7		Gm_7	
$^{\#}G_7$ $^{\flat}A_7$		$^{\#}Gm_7$ $^{\flat}Am_7$	
A_7		Am_7	
$^{\#}A_7$ $^{\flat}B_7$		$^{\#}Am_7$ $^{\flat}Bm_7$	
B_7		Bm_7	

电子琴自学三月通

Dian ZiQin

附录6　多指三和弦对照表

大三和弦		小三和弦	
C		Cm	
#C ♭D		#Cm ♭Dm	
D		Dm	
#D ♭E		#Dm ♭Em	
E		Em	
F		Fm	
#F ♭G		#Fm ♭Gm	

	大三和弦		小三和弦
G		Gm	
#G ♭A		#Gm ♭Am	
A		Am	
#A ♭B		#Am ♭Bm	
B		Bm	

244

电子琴自学三月通

Dian ZiQin